U0085954

三民叢刊 277

藝術零縑

劉其偉 著

三民書局 印行

再版說明

　　本書原為三民文庫 194 號，是劉其偉先生集結早年對於藝術研究的文章。

　　其偉先生多年來一直從事於繪畫的創作與文化人類學的研究，故在本書的字裡行間內蘊其偉先生對於藝術探索的深刻體會，在閱讀的同時，我們可以感受到其偉先生對於生命的熱情與活力，從中釋放出一種無與倫比的能量，這正是我們每一個人在面對生活時所需具備的態度。

　　今逢再版之際，本書除將內文中的外文譯名作統一的整理外，考慮原先文庫的字體較小，已無法因應現代讀者的視覺需求，故重新加以編排，並納入目前廣受讀者青睞的三民叢刊之列，冀望能使本書加惠更多愛好藝術的朋友。

<div align="right">三民書局編輯部謹識</div>

著者的話

　　這本集子原是《樂於藝》(三民文庫 121 號) 的一本續集，所有文字，也是專為青年朋友而撰的。由於兩本集子先後出版相距兩年，不好編排連號，故此用「藝術零縑」做書名。

　　本書內容和《樂於藝》相似，包括繪畫分析、原始藝術、論述等三部分。繪畫分析是中國文化學院「藝術欣賞」課程的一部分講稿；原始藝術是年來在報章或雜誌發表，有關藝術研究最基本的知識；最後一部論述的兩篇文字〈物質文化方法論〉與〈中南半島藝術〉，前一篇是敘述怎樣研究原始藝術，後一篇是筆者一九六六年旅遊紀錄，內容雖然沉重了一點，但對於喜歡研究「民俗藝術」的朋友，也許會有小小幫助。

　　因為文庫要有一定的形式和篇幅的限制，故此不能把每篇文字應附的插圖全部刊出來，這種困難，原是無法避免的。同時分量較重的兩篇論述文字，理應要有註腳 (foot notes) 才能算完整，可是原有的註腳實在太多，為了保持文庫一定的篇幅，不得不把它刪去，我想讀者定會原諒的。

　　我願在這裡藉個機會，向讀我《樂於藝》的青年朋友致意:「謝謝您們對我的文字發生如許興趣，使它在兩年內重印二版。」

劉其偉

63 年 2 月 22 日深夜

藝術零縑

目次

學畫的方向

學習繪畫在近代的觀念中，最終的目的，並非要把對象畫得「像」，而是如何去表現它給你的「感受」。因此學畫該從一事的兩面著手：一是讀書求理論，另一是正確使用工具以求技巧。理論溝通思想，技巧表達情感；對藝術而言，兩者輕重的比較，前者是在創作能力的養成，後者則為技巧的練習。

理論和技巧在學習時期既不可分離，因此要學好繪畫，就必先要學好讀書。目前雖然還沒有完全證實所有的大畫家都是理論家，但是依據《近代藝術》的記載，沒有思想做基礎，僅靠熟練技巧的繪畫，是不可能稱為藝術的。

塞尚 (Paul Cézanne, 1839～1906) 所以影響二十世紀以後的繪畫是他的思想，而非他的技巧，他後期的作品，幾乎都是試探性的（見 Peter and Linda, *A Dictionary of Art and Artists*, London, 1957, Cézanne 文）。他自己的實驗並沒有成功，他的成功卻是由布拉克 (Georges Braque, 1882～1963) 和畢卡索 (Pablo Ruiz Picasso, 1881～1973) 把它完成。

這一代青年學生常犯的毛病，便是對畫冊只喜看看畫幅而不去細讀文字，或者僅欣賞圖畫的外表而不

對文字徹底推敲。甚至有很多盲目地崇拜翻印出來的作品，認為印在畫集裡的東西全是好的。其實畫集裡許多插畫，大部分是補助說明文字做參考，而不是供你依照它的式樣去臨摹的。

讀藝術史，很明顯地可以看到藝術的起源，以及中古時代藝術在怎樣的環境下產生出來；但迄至今日二十世紀末葉，高度文明帶給人類不幸時，藝術又如何地因非常的刺激而產生，致使新舊繪畫在美學上的觀念，根本上或出發點就有很大的不同。

往昔的繪畫，由於時代的需要，所求者是自然模仿，故在作畫上，有確切的輪廓、明暗的襯托、藝用的解剖以及透視等。至於今日的繪畫，由於科學昌明，使人類由可見的領域擴至不可見的世界，即從前可見者今日已認為不可見，而不可見者卻清晰可見，致使畫家不得不追求新觀念、新價值，並以新形式以表現「時代的痕跡」。過去的繪畫構成要素，僅求物象之外在的形似，但今日的繪畫，則在表現時代的「預言」。它的任務，除為提升人類文化之外，另一方面則在警惕人們，告訴我們究竟住在怎樣的一個世界裡。

達成現代習畫的效果，與書籍涉獵的多少及是否常練習速寫，關係很大。一個好的畫家，常是一個用「腦」的人，而不單用眼睛去「看」的人。同時畫家也如作家，作家用文字創作，畫家用色形創作。自從精神病理學和文藝創作的關係受到重視以後，已經證

實了思想對於創作的重要性。

　根據精神病理學，創作如要獲致靈感，過程略可分為三個時期。第一時期是將自己所讀的主題加以推理、計畫，試探解決和表現方法。當時所遭遇的困難自然很多，其時不妨把工作擱下來讓它醞釀一個時期。

　第二期是時日悄悄的溜走，我們不妨暫時離開畫架，每天到海濱或山野間閒散，或者到市集和工廠中逛逛。正當這時，腦海中也許會突然閃出一道光芒，作畫的興趣因之大增。

　第三期是面對畫布有意識地工作，工作熱中時，無形中自然會把內在的感情全盤托出，融合在畫布上。上述三個時期，與精神病理學家所說，天才的育成可分準備、醞釀、靈感、鑑定的四個時期不謀而合。不過在這段過程中，準備和靈感，絕非憑空可恃的。所謂「天啟」的突然降臨，實際上等於長期閱讀和理論推敲出來的，沒有思維等於麻木，而麻木必失去敏銳的觀察力，沒有觀察畫出來的作品，是沒有「性命」的。

　靈感（感觸）出現之後，作業的程序，往往是從有意識（分析）而至無意識（感情），再由無意識至有意識的完成。一個傑出的畫家，好比莎士比亞的看法，他該與詩人、瘋子列為同一種族；此類畫家與「十年如一日」的穩健者不同，因為常年寧靜的湖水，永激不起美麗浪花的。

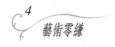

因此，追求理論，是獲得一些資料，好形成你自己的觀念，或者藉此觀念而孕育你的靈感。而這些知識，甚至可以增廣你的經驗、悟性和感情。

知識越豐富，越能幫助你觀察周遭；由於觀察，才形成你創作上的中心思想。最後你再去注意你的表現技巧和手法也不遲。因為一個畫家的創作，有時雖然技巧尚未熟練，但由於情感的反應，也能發現解決的方法；從這種創作行為中，不論畫家或兒童，同樣地能創作一幅好畫。

學習繪畫，在思想上所下的工夫越多，則靈感的出現機會也愈多；感情越豐富，作品的內涵也越深。同時，也唯有這種「思想」的作品，才能擺脫庸俗，表現出「真理」、「完整」與「自由」。

（這篇文字是根據精神病理的觀點說明習畫創作的路線，筆者這種看法，原屬個人的教學方法，並不一定適合於普遍教學。藝術本無一定法則和標準，藝術教育自亦不能例外。）

詩與畫

　　最近從國際詩人大會，我收到了陳敏華《晨海的風笛》一冊，作者用中國文詞，以西方形式，寫了六十首新詩。每一首詩，配一幅畫，詩句明朗自然，插畫也幅幅珠璣。詩與畫，一向都被人認做同一種屬，以為性質上原本就沒有什麼不同。但我讀了這本新詩以後，突然浮起了一個中西詩畫比較的想法。中國的詩與畫和西洋的詩與畫，它們在文化特質上到底哪裡不同？中國詩人為什麼對新詩都做得很好，而畫家們對中西藝術的融匯卻感到如此困難？

　　藝術之中，繪畫、詩歌、音樂，在性質上固然很多相似之處。文學的表現用文字，音樂的表現用音符，繪畫的表現則用點線面，此等表現要素皆為藝術的「符號」。此等符號，若論其本身，價值並不大；因為一件藝術作品的價值，是在其所要表現的「意義」而定的。但西方詩與畫之與中國者不同，其特質也許就是在這些所謂符號的運用和變化。

　　我們且就西方繪畫先觀察，西方中古時代的思想，乃以宗教為中心，其時觀念認為整個宇宙包括人類在內，都是上帝一手創造出來的，一切秩序和最終的理則，亦均歸之於上帝。此一觀念反映於繪畫，遂構成

了真理不是人類的觀點所能到達，甚或以人類之所見者亦非真實。因是其時的繪畫，都脫離了現實，只恃精神的一種信仰來作畫。

到了文藝復興以迄十九世紀初葉，西方藝術漸次承認人類的理智分析能力是尋求真理最終的標準，因此繪畫遂放棄了中古時代那種不合理的表現，而以正確的輪廓、明暗的襯托，和藝用解剖學表現其目睹的世界。

二十世紀的今天，西方則因高度工業的發展，尤其在第三次工業革命（原子動力的應用）與電腦發明之後，使西方的社會經濟和生活，又邁進了另一嶄新的方式，此一刺激影響於藝術，使畫家不得不與科學看齊。畫家們承認「藝術表現」和「科學研究」必須同步 (synchronize)，否則不可能從最顯然的路線尋得事物的真理。畫家的此一想法，一如科學追求「物質原素」，先將物質解體，究其分子、原子、核子於無窮小，小至僅憑智力所能了解；藝術之追求「美的原素」，乃集中於形態分析，將形象簡化、過濾求其純粹，以迄蒙德里安 (Piet Mondrian, 1872～1944) 原理的「色面還原」。藝術和科學，遂共同創出了今世紀末葉的新美學、新符號和新價值的領域。

綜觀西方繪畫思潮，中古為宗教文化，藝術只求精神的統一為原則；文藝復興時代是技術文化，思想與宗教、文學、哲學相互隔離；二十世紀的今日，藝

術的意義則是時代的「預言」。此等思想的變遷及其演變過程，若與國畫作一比較，便可看到兩者的特質在先天上就根本不同。

中國藝術思想自古崇尚自然，不論文字和繪畫，其表現符號的基本造形，開始就從自然中模仿有機形態 (organic form)，並賦以文學的意義，如梅、蘭、菊、竹等基本符號與構成；即使畫山水，也很少脫離與文學相關的含義為其表現的主題。故此中國繪畫在本質上，可說係一「文學文化」（此係一假設名詞，請勿捉字蝨）而與西方之「技術文化」、「科學文化」者迥異。

除繪畫外，詩的表現原為文字，文字的符號，雖與藝術符號同為一種「視覺語言」(language of vision)，但文字之依時代思想變遷而不似繪畫符號隨年代而變化的。

從上述的原因，我們不難了解，為什麼新詩與文學，對中西文化的交流，能如水乳的相容，結合得如此自然與完美，獨有畫家費盡心機，中西藝術仍格格不入而長嘆奈何。

（原刊《中副》，六十二年十二月九日）

後期印象主義的特徵

　　當十九世紀末葉的二十年間，除了部分畫家仍維持寫實之外，另一部分畫家由於內在精神的衝動，均以試探的性質，建立另一派的繪畫。而且這派畫家，較之印象主義更具個性和複雜性的造形，他們就是後期印象主義，作家有雷諾瓦 (Auguste Renoir, 1841～1919)、秀拉 (Georges Seurat, 1859～1891)、塞尚、梵谷 (Vincent van Gogh, 1853～1890) 及高更 (Paul Gauguin, 1848～1903) 等人，但在藝術史中，則以後三人為代表。

　　由於後期印象繪畫富有高度的個性與形式，因是影響現代繪畫思想至鉅。茲試就梵谷和高更作品作一個分析，俾有助於初學者參考。

　　梵谷自年輕時期開始便按照解剖圖版自修素描，二十八歲開始習畫，其師原為外光派畫家，可是梵谷自己卻另有一種感受，作畫並不完全服從其師的指示，屢屢將蒼天上的浮雲，畫成一層厚重如泥的雲朵，甚至使大氣也變為不透明的天空。

　　在描寫物象的形態而言，梵谷雖從解剖學入手，始終不如學院派畫得那般正確。在他本身而言，認為「描形」之外，還有一種事物較之正確性的描形更為美麗而

重要。關於他之此一感受，可以從他的筆記中見之：「我曾描寫過躬身於黑色大地上工作的農家婦，而我要描寫她們的，不是那些正確性的姿態，而是從她額上所滴下的汗珠……表現一個可憐的人世，比描寫正確的身體性更為重要。」（註：George Schmidt，《近代藝術史略》）他對貧窮者的憐憫，情意流露於字裡行間。

從他許多作品中，可以看出他的技巧和風格，乃包納著杜米埃 (Honoré Daumier, 1808 ～ 1879) 的表現形式和希斯里 (Alfred Sisley, 1839/40 ～ 1899) 的色彩分解思想。他初期的繪畫，多用銀灰色做暗調，後期的一段時間，才改用 burnt umber。關於筆觸的特徵，他和希斯里相差很大。希斯里的筆觸短，且輕鬆，作

圖 A　希斯里，漢普頓宮大橋 (Il Ponte di Hampton Court)，1874 年，46×61cm。

不定方向的跳動（圖 A）。梵谷的筆觸廣闊而厚重，而且有定向的感覺。

其次，試就印象主義所最重視的「陽光色彩統一性」作一分析。根據梵谷的想法，認為印象主義對物象的外表輪廓和物象內在的形體均有所忽略。故特別注重素描，由於內心對物象產生共鳴，故在畫面上也產生了變形，意在把物象的外在輪廓和內在形體，在同一時間內表白出來。

印象派為了要暗示陽光中的視覺效果，故意把補色關係的色彩分成細碎的「點面積」，所謂採用了 colour mixture 方法；可是梵谷並不這樣做，他把小點變成了色面，所謂 colour mass 的表現法。其理由一如數學上的方程式，在某一常數的相乘積之下，將可獲致某一不同結果，而梵谷之改用色面其含義相當於此一常數，除可獲致較強的韻律能 (energy) 之外，尚可獲致陽光最高的照度效果。

關於遠近法方面，他獨採用了「紋理的遠近法」，在他題為 "*Souvenir de Mauve*"（圖 B）的一幅作品所看到的，便是一個最好的例子。即使其他作品，幾乎全是應用此種方法，此在畫面的構成而言，都是煞費了一番苦心。還有一點就是他的許多作品中，喜歡把部分的遠近予以變形，為什麼他要這樣處理，則頗令人費解，我們除了用「感覺」一詞以圓其說外，實無更好的理由來替他解釋。

現在我們再來分析高更的作品，高更對光譜的六原色——紅橙黃綠青紫，認為它和樂章中的音符相同，如果應用這些純粹色彩的 melody，就無需再用灰色或赭色，因此在他的作品中，很難找到灰與赭的顏色。

圖 B　梵谷，桃樹 (*Souvenir de Mauve*)，1888 年，73×59.5cm。

梵谷和希斯里相似，兩者都用色點法（梵谷筆觸厚重而大，希斯里的點小而堅，無一定的定向），但是高更就完全不同，他所用的是色面，並勾勒雕刻性的輪廓線。

高更和梵谷不僅無視解剖學上的正確性，即對空間構成的求心透視亦毫不重視，試看他們的作品，前景遠景同一明晰，描形又畫得那麼尖銳，畫面顯得毫無氣氛之可言。

根據一般作畫的原理，大抵遠景用寒色，近景用熱色，所謂色彩的遠近法；高更則反之，往往寒暖顛倒，先後不分。究其原意，似欲將映像的空間，試圖定著在繪畫實在的空間上。看他所有的作品中，都平坦得像地氈一樣，每每使人憶起數千年前埃及墓窟中，那些壁畫造形的「平面美」。

關於空間映像的表現，高更和梵谷亦相類似。即對繪畫上最重要的浮影完全拋棄。如果繪畫取消了這些浮影，而仍能顯示空間映像關係的話，勢必有賴造形或傾向壁畫作風的雕刻性。有關排除浮影的技巧，早在十四世紀的時期已有人發現。但是根據他們的理論，認為「投影」與「浮影」無非由於統一光源的存在才會產生的現象；如果視色彩本身就是一種光源作為臆想時，則物象自然不會產生這類投影和浮影的。

在高更的作品中，我們還可以發現一個特點，就是他故意把視平線抬得很高，這種表白，也許是向自

然主義空間映像的一種反抗。從他策劃出來的效果，
完全變成和古代壁畫的平面繪畫相同。

　　關於形態的正確性，高更和梵谷同受塞尚的影響
甚深，他倆除對「身體性」予以誇張和立體化之外，
更用線條勾勒作雕刻性的表現。但於「固有色」之運
用，則較塞尚為自由。至如筆觸，梵谷著色呈粘著濃
縮狀；高更則淡薄而透明，且有流動感覺。許多評論
家認為梵谷的筆觸具賦生命的生機，而且還充滿了素
描的意義；高更則欠缺此種激情，輪廓顯得軟弱，用
色之淡薄，幾乎失去了自然的質地。故此有人給他們
下了一個結論，說梵谷的繪畫在於求「真」，高更的繪
畫則在於求「美」。

　　其次就是色彩的比較。梵谷喜歡用直接補色，例
如綠色的被褥配上紅色的床，黃色的星點配在紫夜的
天空，藍色的衣著配金髮的婦人等等，他的設色，都
洋溢著歡欣之情。高更雖然也同樣地採取了補色對比
的方法來作畫，但所用的卻是色環中相鄰接的顏色，
譬如紅與橙、黃與綠、藍與紫等，故就色彩的 sonority
而言，高更則不如梵谷的明朗而帶著幾分憂鬱，可是
這份憂鬱卻是美麗的。

　　最後，關於構圖的問題。梵谷所有作品，都是以
所看到的，依照自身的體驗把它畫出來。高更則稍有
不同，他以自己認為最美的一部把它畫出來——好似
夢幻一般的世界。有人說梵谷是在建築一幅圖畫，高

更則好比寫文章，在構想圖畫，此說可自高更的圖畫中，所出現的人物都是同樣的面孔，而得到例證。

茲試就高更的《市場》作一結構上的分析（圖C）。可以發現他對於構圖似乎並不太審慎，許多作品都是以敏銳的感覺而組成的，這幅畫可謂全由水平層次組織而成。我們先從下面的邊緣看起，三塊紅土似的塊狀，以和音的形式開始，畫面中央的一把木凳上坐著五個大溪地女郎，同樣以五個和音的形式來排列，衣服的顏色從橄欖綠、翠綠、紫、橙以至黃色。每一個女郎的姿勢都由垂直和直角構成，面部指向 (direction) 所產生的韻律，除了穿橙色的女郎外，都是向左望。主題的後面並列著四根垂直、等距而平行的樹木，其

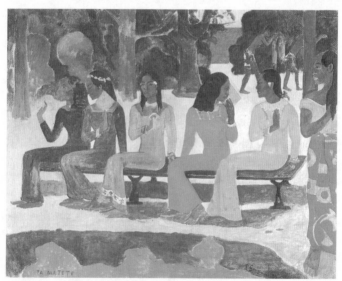

圖C　高更，市場 (*The Markey*)，1892 年，73×92cm。

中的兩株尤其靠近女郎頭部的邊緣。遠處右邊的兩個
點景人物和左方的兩棵紅樹成對稱。大海和天空互作
水平的平行，其結構一如畫面下方的排列。還有畫面
的右邊站著一個比例較大的女郎，也作同一的平行方
向，死板得猶似一根旗竿和一面國旗。這幅畫的構成，
我們不妨和十七世紀哈爾斯 (Frans Hals, 1580/85 ～
1666) "*The Woman Regents of the Haarlem Almsbouse*"
（圖 D）一幅類似的構圖作一比較，當可發現兩者同
是平行關係在處理上怎樣的不同。值得我們注意的，
就是時代的變遷，以致畫家觀念的差異。高更在文明
世紀中描出這些自然的現存──土著的端莊和女人的
優美，正是他靈魂深處一個純潔夢境的表白。

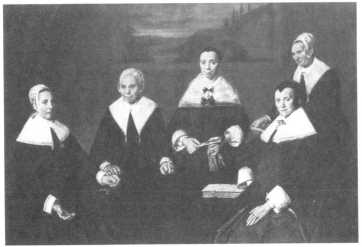

圖 D　哈爾斯，哈倫老人之家的女執事 (*The Woman Regents of the Haarlem Almsbouse*)，1664 年，170.5×249.5cm。

塞尚與馬諦斯繪畫分析

近代繪畫史中，一般史家略將繪畫源流分為合理與非合理兩大系統。

根據 Alfred Barr 著書 (*What is Modern Painting?*, Dell Pub. Co., N.Y.)，略謂二十世紀的新繪畫性藝術，乃由自然的分解為色彩與形態，循此兩大要素而發展為理論繪畫 (logical painting) 和音樂性的繪畫 (musical painting)。

理論系統的畫家，乃採取建築結構方法，將自然形態變為具有秩序性的抽象，此等形式的觀念，開始自塞尚，經畢卡索、布拉克、葛里斯 (Juan Gris, 1887 ～ 1927) 以迄蒙德里安。另一支系統，乃採取自然的色彩與和諧，它是開始自高更，經馬諦斯 (Henri Matisse, 1869 ～ 1954) 以迄康丁斯基 (Vassily Kandinsky, 1866 ～ 1944)，最終形成了所謂「自然性的自由」(spontaneous freedom) 形式。

理論性的支派應以塞尚為代表，他的思想一反過去自然主義的觀念。即自然主義的繪畫要素，所重視者為透視、體態、質感、描形上的細節、解剖學的正確性、以及物體的固有色等。而塞尚的觀念，形式上則以筆觸、線條、表面、容量、色彩的 sonority 與旋

律構成等代之。

　　從塞尚的後期作品中加以分析，無疑地他對透視的空間性是不太重視的。例如希斯里，對於空間的處理，雖然也是採用線條的縮視遠近法，以及把地平線提高；而塞尚則把地平線橫於畫面，甚至故意將前景物象放大。他的縮視是屬於每一單元物象，或者是獨立而自成一體。換言之，即每一件物象，各有各自的透視消點，因此在他的畫面上，往往是找不出求心遠近法的統一空間。George Schmidt 認為這種畫面的定著方法，雖然喪失了自然空間的映像關係，可是對藝術的造形而言，卻是一項嶄新的觀念和勝利。我們試就塞尚的一幅名作《蘋果靜物》(*Mele e arance*, 1900 ～ 1905) 加以分析（圖 A）。

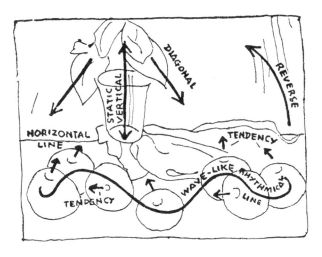

圖 A　塞尚作品 "Mele e arance" 旋律構成分析。

　　塞尚對於色彩遠近法，觀念頗與希斯里、梵谷、高更、馬諦斯相似，即在畫面中最接近前方的一顆蘋果，在熱色中往往帶上了一點青綠的寒色，或者在寒色的主題背面，加上一點褐色作為襯景。

　　塞尚和高更相反之處，就是他認為空間的形成，均有賴於物象的「浮影」。且認為「投影」是不足以表現空間，理由是他堅信物體色彩，本身就是一道光源，既是光源故無投影，無投影而表現空間，自然要倚靠外影了。因此在他許多作品中，很少看到有空間映像的感覺，可是這種表現，在他自己的觀念，恰恰和我們的見解相反，他自己認為這樣處理，才能切實獲得立體。

　　我們試看他的蘋果，處理那些光與影，方法完全和印象主義不同，即從明部至暗部完全沒有變化，表面的高明度和暗部也交替不清。整個蘋果是由破線 (broken lines) 的角衝突 (angle-clash) 所形成。白色的桌布和花瓶上的葉子，也沒有質感的區別，這就是塞尚對於體態性另一種觀念，認為要達成雕刻性的形體，只有把它變為立體幾何形的變化形，才能產生強烈物體的感覺。

　　自然主義表現形體映像，一向認為它是產生自光與影，或用線條遠近法的縮視。可是塞尚所作的形體性，幾乎是一種「錯誤空間」的構造——譬如他所畫的玻璃杯，對於空間的延長錯誤，形體的容積也不正

確，如果把它和馬奈 (Édouard Manet, 1832 ～ 1883) 或莫內 (Claude Monet, 1840 ～ 1926) 所作的杯子比較，便可以看出他們之間，觀念上到底怎樣的不同。

十七世紀時期對於質地 (texture) 是非常重視的，迨至外光派以後，才開始打破質感觀念而視為僅屬視覺上的一種現象。十八世紀的偉大靜物畫家夏丹 (Chardin, 1699 ～ 1779)，是有史以來表現質感的最高能手，而塞尚就是故意將顏料凝固或濃縮，打破質感觀最初的一人。

印象主義對於描形，乃視物體的「線條界限」融溶在「色彩的光線」中，故線條糊塗不清。塞尚則反之，他對物象或形體性不但不加以強調，反把形體破壞，企圖以另一種形式——立體幾何來表達。塞尚對解剖學的正確比例以及遠近法的問題，看法和前人也不一樣，如前所述，他不但無視玻璃杯的遠近，甚至把它變形，尤其他的人物和人體，變形更為顯著。

繪畫上的變形觀念，在梵谷而言，他認為人生是被命運所支配，諸如人物面部的表情，勞力者的一雙粗糙而肥大的手，以及古舊的衣著等。高更則企圖把自己對大自然的一份憧憬之情，表之於畫面。而塞尚的變形，卻是屬於理知，可說是主知派畫家的強烈形成力的一種產物。

至如對象色的觀念，塞尚較印象派更見積極，他不用固有色，而是強調色彩的旋律。在他後期的許多

作品中，堪稱為「色彩的繪畫」。

綜觀上述分析，若按自然主義的尺度來衡量塞尚的話，他對自然主義的各種要素的看法，表面上似乎是消極；但若站在藝術的創作角度來看，卻是最積極的。

塞尚對於筆觸的試探，情況與梵谷、高更相同，很早就摒棄了印象主義的方法。他用垂直、對角、水平等等方向筆觸，作為旋律造形的基礎。他每一筆都在增強每一物象單元或部分的旋律性。而且各筆觸間的接觸，都是一種單純的幾何平面，再由每一平面角的衝突與組織，形成了單純的幾何秩序的立體。例如他的《蘋果靜物》，那張桌布便是由受光面和陰影面所砌成廣大的輪廓和立體。蘋果和樹葉，也是採用同一方法來處理，即由緊密的若干平面來形成立體的組織，然後再由每單元的方向性筆觸，作為形成全面性的韻律。塞尚之此種觀念，已成為現代繪畫最基本原理。

在繪畫的構成上，塞尚且發現「線組織」的三大要素：㈠圓形蘋果的面分割 (mass-divisions)，㈡水平線（桌面）的衝破，㈢垂直線（玻璃杯）以及對角線（花瓶中的樹葉）的組成。進一步觀察，且可看到他對蘋果安排上的多樣性與旋律性。即在左方的一堆，中間的一個蘋果置於三者之前，右面的一堆，則將中間的一個置於三者的後面。設色則由寒至暖，盡可能包括色譜中的顏色。玻璃杯所佔位置為畫面的二比一，

以求主題在力動 (dynamic) 中保持平衡。瓶中樹葉所形成的對角線，就是要使畫面產生組織的統一旋律。此等繪畫上的節度、比例、張力 (tension)、平衡等等，在塞尚的理論中，認為它在自然中該是獨立的，同時也是他給我們二十世紀遺留下來最大的財產。

馬諦斯是塞尚以外的另一支系，肇創音樂性繪畫的一人。試就他的一幅作品 *"The Bank"*(1907) 加以分析，可以察出他對空間的無視。即前景和後景的物象大小相同，如果按照一般的繪畫定律，為求空間的映像關係，遠景應該置於畫面的上方，前景置於畫面的下方。可是馬諦斯偏偏與此相反，他竟將前景（樹椏）置於上方，將水平面置於下方，畫面的平坦，較之高更作品更具「地氈化」。

依照色彩的遠近法，寒色應置於遠處，暖色應用於近處。馬諦斯也不重視這些法則，常在畫面下部用寒色，上部用暖色，甚至在他的許多人物畫中，諸如 *"Pierre Matisse"*(1909)，色彩都成為平面化，而且不加光影。

在他的風景畫中，雖然用藍色表現池水，因為他無視質感，故此把水畫成了一片「色塊」。馬諦斯且把繪畫的描形性改變為還原性，只求造形，不問物象實際的形體。從他的線條和色面應用，還可以看到他並不重視固有色，在他上述的一幅風景中，草地用紫色，中景用橙色，他不問物象的顏色，只求能找到「色彩

共鳴」的最大效果。

如果我們把他這幅 "*The Bank*" 作品置於白熱燈 (incandescent lamp) 下觀賞，也許才能了解色彩共鳴的現象。由於白熱燈含有紅色光線，故較自然光為暖。綠為紅的補色，故綠色在帶有紅光的燈光下則變鈍，而成為寒色青綠與暖色黃綠之間的一種顏色，在視覺上會顯得擴張的性質和脈動的感覺。如果把紅光的成分加強，紫色會變成近似赤色，黃色則變為近似橙色，綠色則變為近似紫色。

如果再換置一種燈光或光線，即置於日光燈管 (flourescent) 或放回自然光線中，你將會感覺到在燈光下暖色與寒色之間所產生的一幕緊張現象。純粹色彩的旋律，也許用這種方法來觀察，才能發現它的新價值。

素描線條的機能性

　　繪畫若以一種單色的工具來表現形體的色感和光影，這種單純的工具不論其為木炭、鉛筆、銀筆 (silver pen) 或毛筆，只要是單色，均可稱為素描或單色畫。

　　如果把我們孩提時代的塗鴉，和現代杜布菲 (Jean Dubuffet, 1901 ～ 1985) 的素描比較，兩者之間，到底有什麼區別？這種情況好似我們學習寫文章，雖然可以把那句話寫出來，也許寫出來的只是一般書信而已，假如是有「文學思想」的話，同是一句平凡的句子，但在無形中卻會轉化為詩句，即使在稚拙之中，卻會激動你無限感觸與心思。

　　繪畫的情形亦然，素描固然是與寫作上的文字一樣，是創作上最基本的要素，但是線條卻是「畫家思想」上的一種表白。素描是繪畫的文法，一如文法是寫作的技巧。

　　良好的素描大多出自天才之手，諸如拉菲爾 (Raphael, 1483 ～ 1520)、林布蘭特 (Rembrandt, 1606 ～ 1669)、安格爾 (Ingres, 1780 ～ 1867) 以及特嘉 (Edgar-Hilaire Degas, 1834 ～ 1917) 等，所謂上帝的傑作，此在繪畫史中實無幾人。然而許多偉大的繪畫，又和文學或樂章相似，作者常在創作之時，絕非只倚

精湛的技巧則足，它還需要有超越的思想與豐富的感情，然後才能產生不朽之作。

繪畫中的線條原是用以表現物象的界限，但是具有特質的線條，它所表現的就不只限物象界限，而是連帶著另一機能 (functions of line)。即素描之中，有些是粗糙的線條，有些卻是細膩的，有流麗的，有破碎的，有明亮的，有黝暗的，有曲的，也有直的不同特性之分。我們可以從古今許多名作中，發現這些各類各色的線條。如果我們能從素描的分析中了解它的機能性，將有助於在創作之時，如何藉著情緒的自覺，而揮發其最大的力量和效果。

採用上述相反性質的線條，謂之機械式線條 (mechanical line)，此種線條常用於工業設計或圖表製作。作者在計畫上只注意觀測上的精密性，而它和作者本人的生理或情緒完全無關。但在純藝術中也有應用此等纖細線條者，所謂整齊而無感情，但在表現上則顯得非常簡潔而美麗，對於精細之間的配置，它所賦予的特性是屬於「冷性」的。由機械式線條所形成的空間，往往還使人感覺到有一種控制性能的秩序美。近代立體派畫家戴維斯 (Stuart Davis, 1894 ～ 1964)、葛里斯、尼柯遜 (William Nicholson, 1872 ～ 1949) 的幾何抽象作品，就是一個好例子。

大多數的畫家，都喜歡用自由方式來作畫，以他個人的筆觸來表現工作。由於每個畫家的喜惡不同，

因此所選擇的工具和媒劑 (media) 也不一樣。即使用
同一的工具，但因創作當時心理和目的的不同，所得
的結果亦異。故依作者不同，遂演變成許許多多不同
形式的素描。每一個畫家的情緒，都是想用最有效的
潛在力 (potential power) 予觀賞者以刺激，而觀賞者則
必須從它的形式表白中，再還原為知覺上的那份畫家
的感情。

德國表現派畫家白克曼 (Max Beckmann, 1884 ～
1950) 所作的一幅鉛筆素描 "*Coffee House*"，所用的線
條叫做「自然線」(spontaneous line)。他在一張菜單上
用鉛筆作畫，屬於一種不定型的線條。畫的是一男一
女在喝咖啡，他開始是以敏銳的目光觀測對象，並用
亂筆來描寫咖啡座的氣氛。圖畫的下方畫了一個小孩
的頭，在主題的後面還畫了一個老頭子和侍者。筆觸
自由，粗獷而活潑，使你直感到一切都是發自作者的
內心。美國的許多青年行動畫家 (action art artist) 在近
三十年來受德國表現主義思想的影響很大，因此創出
來的形式很像白克曼。

類似上述白克曼的素描，西方人認為是歐美獨有
的形式，而與東方的毛筆畫相區別。在 Daniel Mende-
lowitz 的著書中，略謂東方傳統使用特殊工具——毛
筆作畫，而使東方線條成為特具純粹美學的性質。利
用東方書法式的技巧，不論是畫粗糙的樹枝或蔥蔥的
簇葉，可以在一筆濃淡的墨色把明暗表現出來。因此

東方素描，西方人又稱它做 "virtuoso drawing"。從上述典型的各種素描中，略可把它分為四種機能的線條。第一類是機械式的，能作精密的描寫，但不屬於個人的；第二類乃出自自然，自由純樸而具有生命；第三類最能展示個人的性格，且具美學的純粹性；此外還有一種是理知的，屬試探性，一般稱為 "research line"。許多素描尚依畫家的個性、感受和材料工具的不同，因而創出了更多的其他形式。

如果我們僅就線條的變化而論，或可發現自古以來，沒有人比之近代的克利 (Paul Klee, 1879～1940)更具智慧，從他上百的作品中，每幅素描所用的線條，幾乎沒有一幅是完全相同。他可以依照情緒和意象，用各式各類的線條來表白內心的感受。譬如他用鉛筆所作的貓，使用輕鬆而瀟灑的線條，只把握住瞬間的印象而把牠的性格與形態表現無遺。我們認為這幅作品在藝術上是具有很高的價值；至如他採用墨水所作的一幅 "Kolóll" 又是另一風格。他把透視畫成像小孩子相似的觀念，笨拙而純真。他從不畫同樣的畫，在創作上是個最能平衡，而對美學的感受，也是最敏感的一人。

繪畫上所謂輪廓線 (contour line)，也是表示物象空間的佔有邊緣，拉歇茲 (Gaston Lachaise, 1882～1935) 所作的 "Standing Nude" 是最好的一個例子，他用鉛筆來記錄的，不僅是形體的本身，而是形體的動

態。這幅素描除了髮髻、左掌和胸部外，整個形體幾乎是由一根線條一氣呵成。他這種流麗而單純的線條，把胸脯的重量，平衡地支持在腳踝上，最能表示他當時對整個形體韻律的一種感受。

畢卡索的一幅《浴室》(圖 A) 風格就完全和拉歇茲相反。畢卡索的線畫得很慢，還有部分是重複，這是由於他描寫對象時，需要同時觀察其「外在」與「內在」兩者關係與變化的結果所致。他還有一幅題為 "The Bathers"，是在一九一八年夏天畫的，這幅和他早期的「裸體」就不一樣，他後期的素描，線條顯得流動，畫面上所表現的心情，似乎比早期要歡樂得多。

很多現代畫家的線條屬於「非感情性」，如前文所述的機械式，乃著重於控制方面。譬如超現實畫家湯吉 (Yves Tanguy, 1900 ～ 1955) 的一幅「無題」，他所表現的主題，類似石頭和植物的東西，完全沒有生命的感覺，我們覺得它很冷，冷酷得像海底裡死寂的世界。高爾基 (Arshie Gorky, 1904 ～ 1948) 的 "The Plough and the Song" 雖然也用冷線，可是要比湯吉有變化得多，它的結構完全是依據視覺心理上的技巧，並以美學上的變形來強調畫面的生機。

還有一些素描使用類似粗細的線條，是因為畫家抱有另一種感情觀念。例如畢卡索的另一幅 "Head of weeping woman(1937)"，筆勢的斷續顯得破碎不堪，這類躊躇而又顫抖的線條,正是表白他自己在作此畫時,

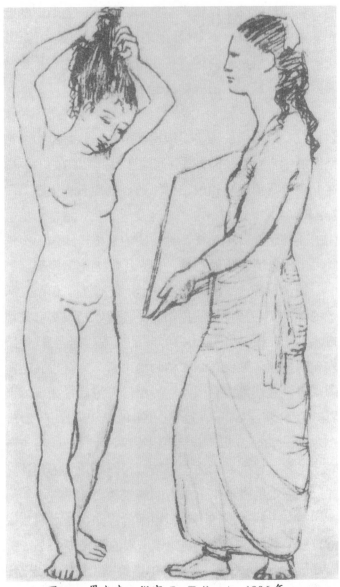

圖 A　畢卡索，浴室 (La Toilette)，1906 年。

完全浸潤在誠摯的情緒裡。結果在畫面上顯示給我們的——那些破碎的線條，完全變成他那一份感情，正如一篇動人的文章，「感情」比之「修辭」更為重要。他早期的素描很多線條都蘊藏著一些悲哀，這種顫抖而破碎的線條，在素描中又稱為 "sad line"，且帶有病態美。

莫迪格利阿尼 (Amedeo Modigliani, 1884 ～ 1920) 的線條，給我們的印象卻又是另一種感覺——明確的性格，對物象的「物理表面」並不持重，側重於「對象的性格」，線條優美而純粹。這類作品予人的感覺，像是處身於一個迷濛的境界，看到的是似真又似假，似是而又非，令你在視覺上產生迷惑的感覺。

塞尚由於拒絕接受文藝復興繪畫的陳舊觀念，故此使他的素描變成了破碎而重複。此類線條通稱破線，或稱 "research line"，他觀察一件物體，不像文藝復興時期那些畫家們，只注視在一點之上，而他是在同一時間中，觀察物體上下左右的整體動態，因此畫出來的輪廓，好似物體在震動，線條也變成了交錯的形態。他在視覺上所呈現的是一種近似迷糊，而卻是屬於理知的一種感覺。從他的一幅鉛筆作品 *"Study after Houdons Ecorche"*，便可看到他對過去觀念的反抗，由於他的嶄新觀念，影響了二十世紀繪畫思想，使畫壇邁進了一段新里程。

勒伯安 (Rico Lebrun, 1900 ～ 1964) 的一幅墨水

素描 "Seated Clown"，在輕重筆勢之中，充分表現著機能性，那種豐富而流動的線條，勿論是粗細、稜角和圓角，都能統一地湊合起來，而使畫面在視覺上產生高度美學的價值。

至如林布蘭特也畫了很多毛筆墨水畫，但他許多地方卻和勒伯安有所不同。林布蘭特的筆勢不似我國的書法，而是屬於他自己個人的手寫 (hand writting)，每一根線條的鬆緊，都能表現他個人的手勢，用筆的流利，猶似音樂家的手指按在琴鍵上一樣。

特嘉的素描，其特性是兼具安格爾的 modeled edge 的精確度，和塞尚的 shattered 線的融和性。從他的一幅 "The Gentleman Rider"，可以看到他手眼的一致，甚至他用筆可以脫離視覺而獨立，只倚著知覺而完成了它。

杜菲 (Raoul Dufy, 1877 ～ 1953) 的線條也是書法式的，從他的 "The Artist Studio" 來看，雖不若勒伯安那麼堅實，但極輕鬆自如。所描寫的是他的一所畫室，妻子安詳地坐在椅子上閱讀，旁邊還有一隻貓踎伏在她身邊，窗外的景色也畫了出來，愉快心情流露在輕快筆調之間，我們稱此類線條為「詩的線條」。

至如梵谷的 "The Langlois bridge" 和杜菲的線條性格又有所不同，他喜用蘆筆作畫，也是像詩一般。他看到巴黎鄉村的風景，認為是上帝的符號，他筆勢在強調他的感情，除了用很少的線條來記錄水面上的

漣漪外，所有筆調都很誇張，這種線條又稱為「強調線條」(emphatic line)。

馬諦斯的素描，是用流動的線條來裝飾物象高度的動勢，克林姆 (Gustav Klimt, 1862 ～ 1918) 的線條和馬諦斯同樣流利，但稍帶輕重，兩者均可稱為流動線條 (flowing line)。

烏衣亞爾 (Edouard Vuillard, 1868 ～ 1940) 的素描特性很像十二世紀早期一部分畫家所用的破筆來作畫，線條的輕重，除為表現物象的界限外，同時也表現了光影。

約言之，繪畫之中，素描這一門學問，可說沒有一個畫家，不是經過一段辛苦的經營而後才成功的。綜觀各種線條的機能，我國書法式的毛筆線，西方人均視其為純屬美學的性質。若按美學上的表現而言，在西方的畫家中，沒有一個畫家較之克利對於美學的感受更為敏銳。偉大的速寫家如魯本斯 (Peter Paul Rubens, 1577 ～ 1640)、特嘉等，他們對於物象具有特別完整的「知覺」天才，故此能夠得心應手。塞尚的破線和複線，屬於機能的試探，顯示著他的視覺經驗和別人不同。畢卡索早期的拙線，是表現他內心的特殊感受。林布蘭特的線條有結合東方和西方兩者的特性，故此顯得非常豐富。若干如詩般的線、誇張的線、潦草或近似無目的的「亂線」等等，都是依照每一作家的喜惡與觀念不同，或受情緒的影響，因此變化無窮。

關於近代空間觀念

現代藝術之所謂空間 (space)，其觀念實指自然的充實空間，而與常用之空虛 (void) 一詞有別。即古時有謂空間，始是「無一物在其間」之意。但近世對空間之概念，即是云充實，恰與空虛相對。譬如自然界中如果將空氣排除，謂之真空，真空雖不傳音，但由於「以太」(ether) 的存在而傳達光、電磁等作用，故在物理學上，仍視空間為一充實體。

自然界既充滿了各種介質，亦即空間係由無數的形體予以支配。在此空間與物體之間的關係，一方面互相生長，另一方面則互以無限的力量相抵抗，其感覺猶似戲劇一般地激烈。即空氣自身也會造成一種形體，此形體被破壞時，就是表示有另一物體的存在，如果以此物體繼續在生長或移動作臆想時，則此形體勢必為一種充實和具張力 (tension) 的感覺。

充滿了介質的空間乃與宇宙相通，宇宙形成了它自身的動向和形體，而且作無限的擴展，這是科學上對自然律 (law of nature) 的看法。藝術上以此不停息的空間，也認為是沒有供給我們任何可作比較的絕對標準。

歸根說來，繪畫到底是屬於平面的事，如何使它

能產生有如上述深度的空間，完全是出自視覺上的錯覺。繪畫上所顯示的形態，即空間和物體的界限，換言之，即在空間中的形態，實為物體和空間的交接，或臆想其為衝突的一種地帶物狀 (zone)。

此衝突帶對於物體的形成，內向乃具凝縮的性質，外向則有延伸的力量，由此兩相反的力以支配空間。至如外側的空間，對宇宙則有擴展的趨向，同時對物體則予壓抑的作用。從物體與空間的相互作用，因而形成了一種不定安的空間。物體嵌入於空間的邊緣，權宜上我們稱其為帶狀。將此帶狀物以多角度的關係展開時，便是繪畫中佔有空間的形態。

宇宙的空間與物體保有的帶狀空間，有直接和間接兩種不同作用所形成。其由自然界直接所予作用而形成者，或謂之自然形；其由人工，即間接作用所形成者，謂之人工造形，此等人為的形態，乃依作者對空間觀念的不同，而所創造的形態就會有很大的差異。

依照我國繪畫傳統的空間觀念，認為空間與宇宙相通，自是無限的遠大，故對繪畫的表現只將形態和空間的界限畫出來，便認為足以表示空間與實體的存在關係，此與西方的透視表現方法恰恰相反。

可是西方的近代繪畫，對空間觀念已漸次和東方的觀念相混淆。同時東西兩方，由於宇宙觀的改變，彼此之間對空間觀念也不停在變。有些論評家，對於某一些作家作品的評定，甚有以其空間觀念的新舊為

依據者。

其次，我們且就點、線、色、質對空間的關係加以觀察。設在紙上畫一根線條，此線雖不足表示為一物體，卻能顯出空間的存在。此等線形的空間，由於具有運動的感覺，故能顯示出空間和時間 (time) 的兩面性。

點也能表示空間的存在。在一畫面上如果置有三點以上的點數時，假想點和點的連結，也可以形成物體在空間中的假象。至如色彩或質地 (texture) 如果具有反作用時，也能將形體破壞而顯示抽象的空間。譬如高明度的色彩，乃具向四周擴展，低明度的色彩，則有向內凝縮等性質，致使形態看起來會覺得變小。即色面 (colour mass) 因空間的作用，而使形態發生了變化。

物體的運動軌跡以及指向 (direction) 都能予空間產生微妙的作用，即由兩者相互間所起的反作用，可使畫面獲致旋律與平衡。例如 Charles Matloy 的 *"Green Triangle with Red Cube"* (1966) 就是由物體的運動軌跡所形成的空間旋律感覺。

文藝復興期的繪畫，要求的是透視 (perspective) 的空間，迨至後期印象的時期，所重視的卻是形態分析，而不是透視。因為由形態的單純化和抽象化以及面的構成等等，便可以直接涉及空間。最後由高更和塞尚發現了立體思想的端倪，遂徹底把透視法推翻，導致了造形與空間的關係，使平面繪畫對空間觀念產

生了空前革命。

　　另一方面，甚至把透視加以逆用，作出不合理的空間，使觀賞者心理上產生更具效力的空間效果。例如超現實主義的奇里訶 (Giorgio de Chirico, 1888～1978) 一幅題名為《無限怠倦》的作品，一見之下，似乎非常寫實，可是細看起來卻有夢幻一般的神祕感覺（圖 A）。原因是它脫離了正常的透視所致。這種複合透視的應用，背景雖然是用一點透視法，可是前景石像的位置卻在等測立體之上，此等前後互不關連的空間體，使石像好似幽靈一樣地浮在空中。石像的基座在透視上且有扭轉的傾向，更使背景顯出內在的矛盾。尤其兩排房屋地基線的交點 A 在畫面範圍之外，頗使世界有突然消失之感。同時兩邊柱廊的透視線係在畫

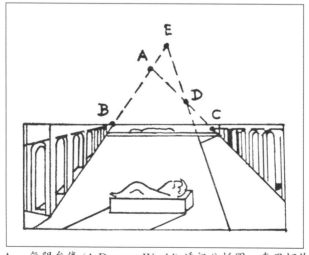

圖 A　無限怠倦 (A Dreamy World) 透視分析圖，奇里訶作。

面上橡 B、C 處相交，並與背景完全脫離關係，右邊
的柱廊與人行道的兩消點 D、E，和消點 A 也互不相
立，如是由於複合的強調，使空間到達了超自然的感
覺。

　　空間的追求到了本世紀的今天，早已離開了視覺
的客觀透視現象，而進入心理秩序的主觀形態構造。
過去所謂遠近法、以及現代的抽象空間，在今天早已
渾然成為一體。最近有謂實在性的空間 (reality space)，
例如偶發藝術 (Happening)、動態藝術 (Kinetic Art) 和
環境藝術 (Enviroments Art) 的空間處理等，正是顯示
近代對「新空間」獲得了極度的拓展，與「未來空間」
探求的急切。

近代繪畫的平面化

　　繪畫的平面化，是十九世紀末葉以降的一種趨向，亦即近代繪畫觀念的一大特色。

　　關於平面的表現，如果翻開藝術史，可以看到自古以來，東方繪畫都是用平面來表現的；甚至埃及和中世紀拜占庭 (Byzantine) 的鑲嵌畫 (mosaique)，也有不少地方和東方相似。近世的印象主義，可能就是受到這些古老作品的影響，因而誘發了這個新觀念，亦未可知。

　　從希臘開端，經羅馬以迄文藝復興，在這一段的時期，所有完成的作品，都是根據固有色和雕刻圓味的基本觀念而創作的。

　　譬如前人畫蘋果，他的順序最先是把握它是一個圓形的雕刻物，賦以固有的紅色以後，繼加陰影，務使其顯出「圓味」。達文西 (Leonardo da Vinci, 1452 ～ 1519) 也曾表示：「繪畫就是要在一塊平面上，和作一塊浮雕一般的表現。」他這種力求把握物體以一種浮雕來表現，這種觀念在西方，就一直綿延了數百年。同時也是學院派，視為使平面繪畫能顯示立體的唯一方法。

　　曩昔希臘的繪畫，它的構圖好像把一件雕刻配置

在舞臺上；而文藝復興，便是以「自然環境」代替這
「舞臺」，再賦以「光線」的變化，使之產生現實空間
的感覺。

至如十七世紀西班牙委拉斯蓋茲 (Diego Ro-
driguez de Silva Velazquez, 1599 ～ 1660) 的繪畫，就
一改過去那種雕刻圓味的方法，而用「純粹視覺」來
表現；即依照肉眼所看到的物象，以實際的「明暗階
調」(graduation) 來作畫，這種明暗等次的觀念，以後
成為西班牙派中的一個傳統。

採用這種光效果——純粹視覺來觀察物象，在十
九世紀的一段時期，德拉克洛瓦 (Eugène Delacroix,
1798 ～ 1863) 便是最顯著的一人。他注意到光和陰影
的變化，因此發現了焰光交熾的色彩。以後英國康士
坦堡 (John Constable, 1776 ～ 1837) 和泰納 (Joseph
Mallord William Turner, 1775 ～ 1851) 兩人，除光色之
外，對於「空氣」的表現，也非常重視。這些觀念，
自然是加速了印象主義思想的誕生。

印象主義以馬奈首創其端。由於他受西班牙派的
啟示，他認為自然的暗部，並不是傳統的黑色，因此
他用 Pik-grey 或 Yellow-grey 來代替傳統的黑紫色，結
果發現了極其美麗的明暗效果，使繪畫的暗部，好似
一顆珍珠閃爍著光彩。他的一幅名作《草地上的午餐》，
就是充滿了這般華美的氣息。當年一群年輕的畫家，
諸如畢沙羅 (Lucien Pissarro, 1863 ～ 1944)、莫內、希

斯里、雷諾瓦等，都深深受到他的影響。

印象派的技巧，最後是莫內在英國，看到了泰納的作品以及科學的色彩理論而後才開始發展的。依照牛頓 (Isaac Newton, 1642 ～ 1727) 的光譜分析，大凡物象的色彩，都是由光的反射產生出來的一種現象，物體顏色是依環境的不同而變化，故繪畫是不應以其為一種固有色視之，甚至物體的最暗部也絕非黑色，由於它受其他光色的反射，應該是紫或藍色。

莫內應用了這些不同色價，好比扣著鋼琴的每個音鍵，使色彩呈現交響樂曲一般的喜悅感覺。用色彩來換置純粹的色價，無視物體的雕刻性，保持平面，只求視覺上對自然的正確描寫，這就是印象主義立論的根據。

由於印象主義因為對自然色彩過分的忠實，故使許多作品都陷於太客觀；其後遂產生了塞尚、高更、梵谷等人主張的主觀繪畫，即所謂後期印象派。

×　　　　　×　　　　　×

西方繪畫的平面化，還有一方面和東方繪畫相似。

東方繪畫的平面化，如果根據造形美學來解析，即東方人看物體，認為在間接照明 (indirect illumination) 之下是不會有陰影的，而且也比較美麗。譬如一個白色石膏像，在完整間接照明下，雖然只呈現一個輪廓而失去了立體感，但它在美學方面，卻使物體顯

示出安靜與柔和。這種美學的觀念，有時我們也可以看到在陽傘下的女人，會比在烈日當空之下顯得更嫵媚，膚色也更美麗。東方繪畫的不重視陰影，也許就是這個原因。

又如我國北方的房子，紙窗都掃上一層桐油，太陽光線透過了這層桐油紙，使室內的四壁和家具，好像蒙上了一層黃金色的薄紗似的，全室顯得那麼安靜與柔和。

這種東方式的單純化色面和柔光效果，可說是促使西方趨於平面化原因之一。

<div align="center">×　　　　×　　　　×</div>

塞尚的色彩理論，也是根據印象主義的觀念而發展的，他對繪畫的構成雖然認為是自然的一切，但可以用圓柱、球形、圓錐來處理，即藉幾何學立體和解體重新構成自然；他所表現的立體，並非是「雕刻圓味」的立體，而是立體面的「明度差 (value scale)」。明度差也就是色彩階調在畫面的移行。故雖云立體，實即為平面。

色彩學中的明度差是由明部至暗部的等次。用這種明暗等次的交錯來作畫，可使畫面產生旋律的感覺。這種旋律的強弱，又依明暗交錯是否繁複或列配的簡繁，而有不同效果。

所謂立體派，其形式略可分為兩大系統，即發展

自塞尚的理論者稱「多面立體」，發展自高更和秀拉的理論者稱「平面立體」。

畢卡索所作《三樂師》便是平面立體的一例，風格上帶有幾分古典主義的傾向，此種平面的樣式兼具高更的色面美和秀拉的僵硬造形。

「多面立體」的原理，乃作者由多角的視點或環繞物象作平面的分析而後重新加以組合。「平面立體」的原理雖然也將物象加以分解，但只有一個角度的視點。如果平面的重疊過繁，或將物象過分破壞，每致使人無法辨認。這種色面重疊法的構圖，並不是根據透視圖法來表現畫面的深度，故此等構圖一般稱為「球體構成」(spherical construction)，而與一般繪畫的求心透視相區別。

其後，蒙德里安再就此類線與面構成的立體形式，予以昇華而為抽象的平面。

多面立體是由線條和色面組成，例如布拉克的靜物作品，雖為多面立體的繪畫，但其表現，仍屬平面的傾向。由於平面色價明暗的差距作用，遂產生一種輕快的旋律感覺。尤其立體繪畫在表現解體時，線條交錯的色面轉換，其變化之多，實為立體派的特色。

西方繪畫自印象派以後，便漸趨於平面；這種平面化的表現，即使在克利以後，也有不少東方繪畫的適例可尋。東方觀念影響及於西方繪畫，這項平面化的問題，是頗饒人興趣的。

論主題與形式

　　日前中華畫廊舉行「藝術推進家庭大展」，我曾送了一幅題為《梨山的夏日》半抽象 (semi-abstract) 作品參加展出，翌日我到會場，發現他們把我這幅作品倒掛著。由於這幅畫掛得很高，工作人員都在忙，故此一時沒有把它改正。及至我再過了一天重到會場時，發現這幅作品早已被人買去。

　　從這例子中，一幅畫的倒掛並沒有什麼稀奇，倒掛一樣可以脫手。因為一幅近代繪畫——抽象畫——所要表現的，不是在主題 (subject)，而是在於色彩和構成 (construction) 的發揮，即以造形置於優位，主題為其次位。

　　柯特尼魯在其著書中略謂：「肉眼所看到的世界，都是要經過意象 (imagine)，而後才能產生相對的位置和價值；所謂自然 (nature)，只是如同一本辭典而已。」意即如果我們只知模仿自然，這種模仿不過是抄錄辭彙中的一個名詞。詩人從辭典中把字彙摘下來，必須適當地予以組合因而成為詩句；而畫家就是從「自然」辭書中，把造形言語適當地排列為秩序，因而成為一幅具有「近代觀」的抽象創作。

　　印象派的畫家，就是把對象在光的時刻變化中，

對視覺的現象描寫下來。即印象主義所追求的，並不是「物的存在」，而是在「物之所見」的一種視覺立場。

譬如莫內畫了一系列的朝、午、晚不同的時間，但同一地點的鄉村風景，他的宗旨，是在試探如何解脫過去學院派在視覺上的因襲；即近代的繪畫觀念，不但要使「視覺獨立」，甚至進一步還要把「主題」和「形式」予以分離。

所謂後期印象主義的塞尚、高更和梵谷等人，他們在莫內將主題和形式分離以後，始選形式作為繪畫上的優位。例如高更的畫，所畫的並不是他眼前的模特兒，而是自然中所顯示給他的一種自由與感受。因此，在他的思想上，認為若用「記述」的態度來作畫，不如採取「暗示」的方法會更有「含蓄」。「記述方法」只屬外表而欠缺回味，唯有用「暗示感受」才能有「生命」，故凡後期印象派作品，都可說有暗示的傾向。

又如塞尚的靜物，不論是一張桌布，一件陶器，或一盤水果，他並不注重其質感 (texture)，只顧慮其造形 (form)。此在塞尚的觀念中，「自然」絕非一種「必然性」；在一幅畫面上如何表現其必然性，這才是畫家追求的問題。此正如梵谷所言：「繪畫並非把我們肉眼所看到的予以正確的再現，而是如何地把自己的意念中的造形和顏色，按自己的需要予以再生。」換言之，繪畫絕非摹仿對象的外形，主要的乃是你對它的一份感情或感受。

　　近代繪畫的思想與方法，即自印象主義以來，不但摒棄了曩昔學院那種臨摹石膏的方法，甚至只授以構成原理並漸次使其放棄主題。此等思想，最顯著的階段，當推野獸時期。

　　野獸主義不但無視主題，甚至也放棄了所謂學院派繪畫必具要素 (elements of drawing)，諸如明暗、空間、透視、比例與調和。譬如馬諦斯的一幅 "*Portrait of Madme Matisse with the Green Stripe*"，人物的嘴唇塗成了紅色，眼睛和鼻子用綠色，鼻樑上還加上一道紫色。筆觸粗大而色彩豪放，此在創作上而言，可說是完全摒棄了主題上自然的顏色。他曾經說過：「畫家不是自然的奴隸；畫家的作畫，原是對自然的一項解釋。」由於馬諦斯的思想，因而成立了近代繪畫理論上「純粹繪畫」的一個名詞；同時在繪畫中，又使造形成為創作上最重要的要素。

　　近代繪畫經過了野獸主義倡導純粹繪畫之後，遂由色彩再進至形態，立體派隨之應運而生。又如讀者所熟知，塞尚的原理，僅僅係對空間 (space sensation) 予以分割，企圖使繁瑣複雜的形態還原為最簡單基本的造形。迨至立體主義誕生以後，它的方法，不但不限於塞尚心目中那種窄狹的空間觀念，即對於物象也得把它分割，所謂多面性的分割；以後，又將此無數面（或若干面），重新予以「平面性的秩序整理」，使觀賞者對形態獲得繪畫上一種力的組織 (dynamic-

construction) 所產生的運動 (rhythmic movement)。

昔日學院派繪畫所注重的是自然界的立體感，因而講究明暗或空間。而近代繪畫所注重的卻是平面性中的焦點功能 (focus effect)，講究的是色彩與造形 (colours and form)。

從立體派的 "taste"，再由蒙德里安使之純粹化與昇華，最後樹立了所謂抽象繪畫。

本文中所謂「主題」(subject)，略可分為下列兩定義。其一為「自然的主題」，諸如在風景畫中所指的山或水，這種繪畫就是應用一部分自然做主題，表現的是它的氣氛和情調，通常所稱畫因 (motive) 乃指此而言。其二為「慣例的主題」，譬如佛像的右手施無畏，左手持蓮花、螺髮與蛾眉等，此類主題，與其說是畫因，毋寧呼為意象 (image) 更為妥切。將上述意象結合起來，即能產生一段碑史或一篇寓言，故其寓意較之前者（即自然的主題）當更深邃而感人。

上述所謂「畫因」和「意象」，在現代繪畫的思想中，已不屬討論上的問題。譬如畢卡索、布拉克、以及克利的作品，他們很早就不注意主題性，所著重表現的，卻是繪畫在造形上的意義。因是，假定上雖叫它做主題，但作品所指的，卻是作者的生命或感情。

同時，一幅近代繪畫，它的問題是對欣賞者的視覺，是否能產生「訴說的效果」，故此問題只屬於造形方面，而與主題無關。

上述的思想，如果要徹底地使之偏於造形的話，唯有依據蒙德里安的法則，消除表現物象的中間步驟，使形式趨於抽象。如是「形」的自體自能展開而成為「純粹繪畫」。故有謂抽象繪畫的出現，實為近代思想必然的歸趨。

在二十世紀中，最早以抽象形式突入此新世界，應推康丁斯基為最早的一人，他在一九一○年就發表過一連串的純粹繪畫的理論著作。他從「主題」和「形」的分離經過與其程序，其時他已看到純粹繪畫早晚必然出現。康丁斯基個人的動機，略可分為兩方面：㈠個人的動機，㈡社會的動機。

所謂個人的動機，即他除了自然的摹仿中，諸如氣氛、遠近法之外，認為最重要的，還是繪畫上內在的生命。此之所謂「生命」，乃如我們人與人之間的對話時，傾聽對方的言語，主要的是求其語中的涵義、思想與感情，而非他的措辭與音響。

繪畫又似文章，不論辭藻寫得如何流利或美麗，如果沒有生命的話，即遠不如一個小孩思家所寫的一篇毫無修辭的家書更感動人。故此，繪畫最終的需要絕非什麼解剖學的技巧，而是作者如何採取一項形式足以賦予繪畫上的一份真摯與感情。故「自然的再現」的繪畫，只是屬於一種事物的說明，唯有以造形和色彩要素予以組成，才能獲致「絕對的美」。

康丁斯基認為點、線、色彩是具有固有的生命，

而且此等要素是屬於「精神的東西」，它也是肉眼所看
不到「內在的東西」，由於使用肉眼所未能見的東西以
為表現，這就是抽象繪畫的目的。

　　抽象繪畫一如音樂，音樂雖不用「擬音」，但只用
對位法與和音的法則予以音響的配合，音樂家便可以
把自身的精神和情感表達出來。繪畫又何嘗不是和音
樂一樣？

遠像與近像

　　我們觀看物象有兩種方法，其一為遠離物象來觀看，另一為接近物象來觀看。前者即所謂遠視眼的看法，一瞥之下可以看到物象的全貌，在繪畫的術語是謂「遠像」。反之，如果觀賞者非常接近物象距離，而在視界內只能看到物象的一部分，但是為了要獲得物象的全豹，不得不移動視線從某一部分而至另一部分。即由視覺上觸覺的總合而求得全體的印象；或由純粹的視覺印象和肉眼移動所得的「運動印象」的合成。從這情況下成立所得的結果，即謂「近像」，就是近視眼的視覺所得的圖像。

　　例如石濤所繪《黃山八景》中的一幅畫，遠景是一瀉瀑布，近景是一座春山，中間以布白方法表示白雲，它只有遠景和近景，而以布白略去中景，即其畫面僅由近景和遠景兩者予以構成，它與西方繪畫所採用的近景、中景、遠景等程序的求心遠像的遠近法完全不同。這種東方式的特異遠近法，在近代繪畫的理論中，稱為「多點透視法」。西方畫家採用東方式的遠近法者，當以梵谷為最先的一人。

　　關於西方以近代的遠近觀念作畫，其後尚有馬諦斯等人，而且他們的觀念，較之今日我國的國畫家更

為積極和徹底。例如梵谷在巴黎時代的後半期，他作品中的遠景、中景、近景的色彩，幾乎是同一厚重而沒有濃淡之分（空氣遠近法），即在筆觸而言，也是輕重劃一，甚至有時對於遠處的物象非常清晰，而在近處者反顯得模糊。梵谷的這種觀念，他對自然的觀察完全和別人不同。在他的繪畫意義上，物象在視覺上是超自然的。

在文藝復興期所成立的遠近法，遠像的視點為一點交叉的透視法。可是對於近像，其視點絕非只有一個。何以言之？此正如前文所述，大凡近像都是由「視覺」與「運動印象」的綜合而成，即它必須由肉眼移動和同數的視點所共同合成，否則近像是不能出現的。

由於肉眼的一瞥也只能看到物體的一面，即在固定的一個視點只能看到物體的一面，按此類推，則就一點交叉的數學的透視法來作畫，所得結果，不過是「一面的繪畫」而已。

故此，若不採用一個視點的遠近法接近對象，而以繼起的若干視點來統一意象時，其所得的結果，乃為「多面的繪畫」。而此多面的繪畫，它所要表現的並非對象物的「前後關係」，而是一種「並列關係」。換言之，它並不求其「深度」，而所表現的卻是其「平面的」東西，是為立體的物象的平面化，故多面的繪畫，近像的視覺是為其特色。

此種多面式的繪畫，乃由畢卡索首開其端。所謂

立體派，顧名思義，乃為強調物象的立體感，如果要使物象成為立方體，則不得不從「形」(form) 加以重新的構成。然而，這種多面式的繪畫，物體是由多數面重疊結構而成，因物體輪廓的相互重疊 (overlap)，使物體的形態顯示不清，最後反使物體的存在趨於稀薄。如果這種傾向愈強，則畫面不但不能成為「立體」，反使畫面更趨「平面」化。立體派最初的出發點原是想把物象強其成為立體，可是到了最後，竟成為倒行逆施，結果否定了自然外觀的立體感。

一面的或為遠像的繪畫，多面的或為近像的繪畫，其區別乃依視點是否「單數——遠處」或「複數——近處」而所得結果不同。這種根本的藝術觀念，乃因每個畫家思想不同而異（執迷於學院派方法的畫家，是難以體會此項觀念的）。具有近代精神的立體派，他們想把理知主義代替過去的感覺主義，正如阿波里內爾 (Guillaume Apollinaire, 1880～1918) 所言：「繪畫絕非倚賴官能，作畫應由頭腦提供。」布拉克也曾說過：「感覺只有將形破壞，唯有理知才能造形。」又，「感覺常依時地不同而變，只有理知才永恆不變。」「真實 (truth) 不是存在於感覺之內，而是存在理知之中。」這些都是立體主義的根本觀念。

關於「近像的視覺」繪畫，其影響已及於各種工藝和電影，近年許多電影或廣告，都採用了這種部分擴大的效果。這種近像的擴大，由於是從視覺印象和

運動印象兩種要素的合成，它在觀賞者看來，最能得到「力動」的效果。尤其是彩色電影，因為近像必須由繼起的視覺所合成，此等分割式的視覺，按生理的解釋，據說對顏色的印象，較之一點的遠像方法會顯得更為鮮明。

「近像」的作品，不但對視覺上可以收到美好效果，即對於觸覺，也會比遠像好。因此許多近代畫家，為了要表現質感，大都採用近像的方法來作畫。

近像法對於畫面的布局也比遠像容易取得空間的平衡，關於這方面，在近代的高更、梵谷、以及現代的許多作品中，都可以找到例證。此等所謂「繪畫的空間」，在現代的抽象畫中尤為顯著。

繪畫的空間不妨依據蒙德里安的「空間表現與空間決定」的理論予以說明。即一幅作品（尤其抽象畫），並非表現其外在的空間，它是因為作畫，而後才決定其空間的。

綜上所述，我們可以得知，近像和多點透視，對於畫面的空間、色彩、平衡、動感等等都會比遠像和一點透視的效果好。這些觀念都是先發端於立體的哲學觀念，而後在科學上得到了證明。

視覺語言

視覺語言 (Language of vision) 名詞之普遍見諸刊物，只是近十年來的事。由於它常常專指藝術造形的審美而言，也許意譯為「形象知識」似易明瞭。這個名詞，在我初時驟聽之下，常常使我聯想到音樂，覺得它好比交響樂章裡的音符那樣飄忽，當你正要把握著它時，它卻距離你很遠，但當你遠離它時，卻又感到它正縈繞在你的耳邊。

藝術的創作或畫因 (motive) 的形成，原是我們從視覺開始，先受到外界的刺激，因反應而後方產生的一種內在感情，而這個感情，它必須要轉為形象方能表露出來而為繪畫。這種視覺的傳播過程，因為要轉化為形象，由於這一層手續，所以表現起來，自然不能像言語那樣簡單。故此它和寫作一樣，需要一種和文法相似的理論予以支持。換言之，我們對於複雜視覺的體驗，是無法像說話那麼簡單，可以立刻整理出來。一般學者認為視覺語言應該基於某一特定的表徵，此種表徵若就某一範圍內加以探討，應該是不難求得其表現法則的。然而這類法則的釐定，固然不是單靠技術便可以成功，最重要的關鍵，還是我們是否能把握和堅持這項思想的問題。

淺易地解釋，視覺語言就是科學的造形理論，這項理論其實並非新近的東西，早在一次世界大戰時期，格式培就發表過完形心理學 (Gestalt-psychologie)，其後由於一些抽象畫家認為他的理論頗適合於藝術的領域，因此包浩斯 (Bauhaus) 研究所繼續加以探討，最後才完成了所謂視覺語言這門學問。

當莫荷里・那基 (László Moholy・Nagy, 1895 ～ 1964) 在德國包浩斯執教時期，於一九三〇年曾發表一篇新視覺 (New Vision) 的論文，這是把視像理論予以系統化最初的一人，在他移居美國之後，繼續又發表了一本對視覺更進一步的著作——《動中的視覺》(*Vision in Motion*)，其後由凱布斯 (Gyorgy Kepes, 1906 ～ 2001) 繼承其學說，於一九四四年正式完成了《視覺語言》("*Language of vision*")。

藝術理論家基提恩 (Sogfried Giedion, 1893 ～ 1956) 在《視覺語言》的序文中寫道：「對於現代藝術認為不值一顧的人，自然無法接受這項新理論。畫壇自一九一〇年發生了『視覺革命』以後，凱布斯便專心一志研究怎樣奠定現代空間的概念，以及怎樣去解決現實視覺的追求。他這本著作，宗旨就是要闡明上述的兩項問題。他曾將立體主義以及超現實主義兩者的表現方法加以分析，從多角的形象中，發現各種各色底運動的共通分母——一種新空間概念。這種運動不是隨意可以產生或形成的，它是必要由每一單元作

有效的安排和組織，然後才能產生視覺上的動態。因
此凱布斯就其最基本的造形要素——點、線、面、色
彩等予以分析和實驗，以期創出人類自身的一種獨具
共通性的視覺語言。」

從上述的一段序文中，讀者當可了解視覺語言的
含義。至如 Kepes 氏對視覺語言所下的定義則謂：「視
覺語言即視覺傳播，此種傳播為人類知識的再統一，
亦即人類的統合再形成的一種最有力的手段或方法。」
約言之，視覺語言對於知識的宣傳，在各種方式的傳
播中，其能利用形態經驗的再構成，應該是最有效而
又最簡便的手段。

視覺語言是國際性的言語，既無國籍之分，又無
發音、字彙和文法的限制，它應用形態來表示，即使
文盲也看得懂。由於它包括廣闊的範圍，使任何人對
它所表現的事物和觀念，都能一目了然。它雖屬無聲
的語言，但影像卻最能增強知覺的生命力，甚或可以
表現出物理的世界、人類的社會與各別的人生。

由於現代社會的矛盾所產生的混亂和利害關係，
如果僅賴議論的方式，往往是很難獲致解決的方法；
倘若我們能釐定一項有效的視覺語言，藉以作為意志
的相互溝通，即人與人之間，抑或民族與民族之間，
自可無需用發聲言語的議論，便可將隔閡徹底消除。

正如讀者所周知，勿論有音的言語或無聲的視覺
語言，都是屬於「觀念的語言」。我們對於言語未能了

解時，常常可以藉圖解便立刻會意。為欲解決有聲言語互傳上的困難，則視覺語言是否能作有效的利用？基於這一個臆想，視覺語言該屬於最「原始的語言」，當人類的文明尚未演變至複雜社會的時期，圖解就是表現事物最初的方法。

我記憶不清誰說過這麼一句話：「一個幽默的故事，如果它只能流傳於一個小集團或某一狹窄地區的範圍內，事實上就不能稱它為幽默；一個幽默的語句，它是必要具有視覺語言同樣的機能，然後才能永恆流傳於人間。」

其次，視覺語言較之其他傳播方法更能收到良好效果，這個例子可以從現代許多抽象繪畫中，若干大師諸如米羅 (Joan Miró, 1893 ～ 1983) 及克利等人試圖以符號表達事物得到證明。正如蒙德里安所說：「把物象的不純物和繁縟的部分除去，而僅表現其純粹的生命力時，其含義便是相當於創造一種世界語 (esperanto)。」

抽象繪畫所採用的圓形、三角形和四方形，它原來就具有使人產生某種聯想的性質，在某種意義上，它是把我們日常生活的體驗加以整理，或將繁瑣的事物予以單純化。不過，今日經過了抽象化的許多視覺語言，往往容易使人誤認為是一種類型的東西，因而使它失去了本質和性格。

視覺語言乃和「靜的觀念」的言語不同，它是屬

於以意象為中心，對於事物的表現，是具有動的生機和生命的力量。

過去一般人對於「視覺」和「觀念」，認為兩者在本質上是相對的。其實視覺決非可以撇離觀念，甚至往往必先有了觀念，而後才能傳達其所見。故觀念和視覺，兩者實為等價。而且視覺的作用不僅限於物理的世界，即對社會與人生，也能充分由它的傳達而深得體會。

統括而言，視覺語言的發現，乃以科學的造形理論以之傳達人類的意志和感情，重視這項原理的釐定工作，還是屬於近代的事。尤其這項理論對於現代的複雜生活方式，尤有必要。

視覺語言既為我們人類生活之再形成，故欲使其作有效的應用，必須要先達成下列三項的組織化：㈠人類創造「心象的再形成」，必須學習造形的法則；㈡須先熟習現代空間的經驗，如何表現時空 (time space) 的現象；㈢想像須具力動性 (dynamic)，使它發展成為近世的圖像學 (iconography)。

略論繪畫構成的左右向問題

　　讀者看到本文題目的左向與右向兩字，也許誤會為談政治，這裡的左右兩字，實與政治無關，而是屬於造形學中有關人類視覺和心理上的問題。

　　關於畫面的左向和右向，沃夫林 (Heinrich Wölfflin, 1864 ～ 1945) 曾就拉菲爾、林布蘭特、杜菲、葛利哥 (El Greco, 1541 ～ 1614) 等十六及十七世紀的名作，做過一番分析工作，寫了一篇〈構圖的左傾與右傾〉的論文，闡釋一幅繪畫，常常由於側重於左方或側重於右方其所產生的一種不平凡效果。甚至某一些構圖，即使近於「對稱」的結構，如你拍成幻燈片，再把它反轉來放映，也會發現左向與右向，對於作品會產生一種不自然的結果。沃夫林所提出的這項問題，在繪畫的理論上是令人頗饒興趣的。

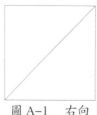

圖 A-1　右向　　　圖 A-2　左向

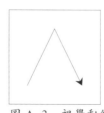

圖 A-3　視覺動線

最簡單的測驗，不妨在紙上畫兩個方格，然後在方格中，加一根對角線，一個是由左下角至右上角 (A)，另一個由右下角至左上角 (B) （圖 A–1、2）。此在人類的正常習慣中，將會體驗到前者 (A) 的斜線，在描繪時會覺得很「自然」，而後者 (B) 則反之。此不特在生理上的反應如此，即在視覺上的結果也是如此。一般人都慣用右手，步行時也往往由右足起步。又如文字，譬如中文，由於它的排列是由上而下，因此閱讀時則由右而左，在整個閱讀的層列而言，彙積量是由左端下角起而移至右端的上角，故此非常自然。至於橫排字體，由左讀起應該比由右讀起要自然得多，固無須待言。

現在讓我再分析畢卡索的一幅作品《兩裸婦》（圖 B），在正常的視線下，我們肉眼是從左端的裸女姿態開始，即由左下角而向右上角，視點停滯在右端裸婦的眼睛及其姿態，繼而達至她橫著的一根小腿上。在此情況下，我們視線的移動，對於畫面幾乎具有一種決定性，即由左下起而向右上，繼之成為一對立的斜線再由上滑下（圖 A–3），故在安定中而又顯示有力動。

這種視線的移行，所謂視路，實為人類視覺的本能。如果將視路逆轉，則產生歪 (distortion) 現象，遂致畫面失去了統一。

再看反轉（不正常）的一幅假設作品，使你感覺右端站立著的裸婦會失去了重心，因為在視線應有的

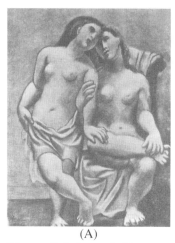 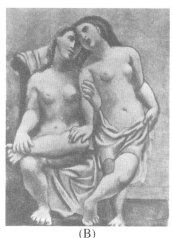

| (A) | (B) |

圖 B　畢卡索，兩裸婦 (*Two Nudes*)，1920 年，23.5×29.2cm，
　　　(A) 正常，(B) 倒反。

停點處缺少了一根橫著的小腿，故此效果遂成為一種
所謂「負數的 (nagative) 力動」。

　　根據沃夫林的統計，認為許多名畫，如果加以注
意的話，不難可以發現一般構成，均以左側的斜線作
為上升，而以右側的斜線作為下降。因此，譬如在同
一的一座相連的山脈，在右面的山峰常常故意提高，
而將左面的山峰降低，這種處理，總比右低左高的感
覺更為自然。

　　但是我們必須注意的，上述的法則並非構圖上一
項絕對的條件或標準，假設有一幅人物畫，如果人物
係從右向左走，天空的光線，也是由右上角向左下角
照下來的話，此類構圖雖能符合上述的沃夫林法則，
可是事實上卻並不見得太好；原因是人物和光線，兩

者變成了二重性的指向。故此不論任何公式必須乘以一項常數 (constant)，然後才能矯正誤差。要之，畫面的右端常是決定畫面氣氛的最大因素，除非遇到上述的二重性特殊情形，才會發生所謂誤差。

現在不妨再舉例畢卡索在玫瑰時期的一幅名作 *"Girl with a fan"* (1905)。依照婦人的面向不同，可使畫面完全改變了氣氛。譬如將畫面反轉過來，畫面便立刻失去其力動性，而使你的視線停點移在她手上的一把摺扇上；其原因為摺扇的斜線是從左上端降至右下端，使整幅畫面失去了它的重點 (accent) 所致。析言之，即旋律線 (rhythmic line) 在組織上，向畫面的右下角向外消失，而無法重新反覆回到人物的主題上。

但是此等造形上的缺憾，有時又可以利用色彩予以補救，使旋律線藉著色彩產生返回到主題的焦點。

沃夫林的這項「構圖的左右」問題，不殊是闡明了我們人類在感性上的一項特質。這個法則，可說是超越時代和地域，甚至不論具象繪畫或抽象繪畫，都能適用。

關於抽象畫方面，我們不妨選擇蒙德里安的 *"Composition"* 幾何學的抽象繪畫加以試驗（圖 C）。這幅繪畫的涵義，正是說明造形和色彩兩者還原的極致，它是抽象繪畫中最純粹者之一。這類繪畫，甚且可以視其為近乎數學的表現。因而對於畫面的左右問題，是經過一番緊密考慮過的。我們不妨先就其在正

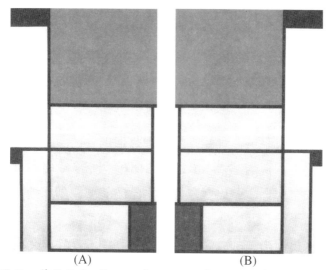

(A) (B)

圖 C　蒙德里安，作品 1 號 (*Tableau* Ⅰ)，1921 年，96.5×60.5 cm，(A) 正常，(B) 倒反。

常的情況下觀察，當可感到右邊中央的兩塊矩形具有顯著積極的性質，它和左方的垂直線互相映照，使畫面上全體的能量 (energy) 顯示出極富重量感。但是，如果把圖翻轉即左右顛倒來看，垂直線和水平線的對立雖然無變化，可是整幅畫面的能量，卻驟然消失而且顯得全無生氣。原因是因為視覺停點原本係在右端，現在改變在左邊，故右邊留出了空白，故此畫面遂消失其能量。

如你隨便翻開一本畫集，當可發現其完結焦點，或畫面重心，幾乎百分之九十都是靠近右邊的上角而少有於左上角者。故沃夫林的意見，在原則上是妥切的，正如他所言：「這是人類感性的本性最深的根源。」

幾何形式與音樂性繪畫

　　依照繪畫分析，創作的路線可以分做理論性和音樂性兩大系統，理論性的立體幾何形式，它是具有建築學上相似的結構，創作方法側重「造形」。音樂性繪畫的畫家們主張以對象表達言語的誇張，創作的方法側重「色彩」。

　　幾何形式的立體派繪畫，究其淵源，原是受到塞尚的物象還原理論影響而產生的。

　　畢卡索和布拉克的初期立體，幾乎與塞尚晚期的一幅風景相同，塞尚這幅作品，如果將天空部分截去，而只看房屋的排列和組織，或者未細讀畫題，將會使你誤會它是畢卡索一九一〇年的作品。記得某一本書曾經這樣寫過：「如果塞尚晚死一年，創始立體主義的不是畢卡索，而是塞尚」。

　　立體的醞釀過程，塞尚與畢卡索之間所不同者，即前者以幾何學的方法予自然以單純化而為平面，後者則以立體幾何的方法直接予以造形。立體派在繪畫上最重要的一項革新，就是畢卡索和布拉克兩人，均遵循塞尚的每一物象單元底「獨立消點」的原則來作畫。立體主義否定了古典的統一求心遠近法而改用立體方法來變形，認為在畫面上唯有如此處理，才能獲

致高度雕刻能量 (energy) 的表現。

畢卡索和布拉克兩人在一九〇八至一九一五年作品的設色，已摒棄了印象主義的偉大發現。他們改用寒色系中的灰色，和暖色系中的褐色；熱色之中，又常帶些綠色。但在一九〇九年，他倆又摒棄了綠色。

正如讀者所知，譬如彩色照片，由於純粹色彩的關係，形體的顯示常被減弱；反之，如果是黑白照片，形體就會變成雕刻性效果，顯示非常清楚。立體主義為了這個理由，故此改變了印象派和野獸派的繪畫觀念。

一九〇九年，立體繪畫開始趨於衝動，不但把物象還原為基本形式，同時對物象的內部也發生興趣，以理知的造形將它的形態畫出來。這項繪畫過程，並無任何理論根據，只是作者本身對物體實切的觀察所得，再和意志結合的一種表現而已。自一九〇九至一九一一年的三年期間的作品通稱為分析立體 (analytical cubism)。然而這種分析，僅為幾何學要素的分解，這種分解的過程，過去有不少人誤稱其為「對象的破壞」或「形式的破壞」。

分析立體以垂線、水平線、斜線和圓線等，作為強調畫面的基本指向 (tendency)，另一方面並將物體細緻分解以後，再用立體的旋律重新加以組織。

立體繪畫在一九一二年，才開始達成定型的階段。它從分析立體繼而進入另一境界，變為總合的立體

(synthetic cubism)。在此階段中，常用淡灰色使明亮面浮起，用暗褐色使陰暗面下沉，以求平面的空間效果。

為了加強旋律起見，且將物象輪廓線延伸，或加自由線條 (free lines)。畢卡索的線條粗獷而有力，布拉克的線條則纖細而優雅。

我們知道印象主義將自然光分解後還原為光譜的要素，予繪畫以純粹的情調 (mood)，而立體主義乃將自然形體分解，還原為幾何學的要素，予繪畫以純粹的旋律。上述兩種繪畫，都是屬於以形式表達「言語」。換言之，即立體派繪畫並不完全描寫物象的外形，而是以音樂的精神表現繪畫上的「再生」。

除上述側重造形的幾個形式繪畫之外，正如前述，尚有另一支系乃側重色彩，此為音樂性繪畫，可以純粹繪畫 (purism) 為代表。即一九一一年，當立體派尚處於分析立體時期，德洛內 (Robert Delaunay, 1885 ～ 1941) 應用立體派幾何學的直角、銳角、曲線等輪廓所組成的平面，並以印象派色環中的純粹色彩，予平面以立體空間的「呼吸效果」和「旋律」，這就是純粹繪畫的開端。其後，克利、馬克 (Franz Marc, 1880 ～ 1916) 的作品，便是受到德洛內的立體派形式與野獸派色彩的影響，而演變為所謂音樂性的繪畫。

純粹繪畫在初期，馬克主張以對象表達言語的誇張，但是克利則主張用純粹旋律的形式來表現。因此克利向線條的方法試探，以冀有所發現，他以纖細而

重複的線條配合幾何平面，諸如矩形、三角形及圓形等，作為優美旋律的基本組成，他尤其喜歡用水彩來表現畫面上細緻的質感。

布拉克的作品，是屬於視覺的體驗，因此常能保持明顯的形態。克利則反之，他造形的出發點不置對象，而是單純的幾何圖形，換言之，它是屬於畫因的一種形式，從這些變化無窮的幾何形態中，再作自由的選擇。克利有時還將形式上的畫因，從非具象的形態變為具象的形態。例如從兩根平行線聯想到絲帶，圓形聯想到月亮，十字形聯想到教堂或者窗格子，因此所得結果，往往又和馬克相似，最終在畫面上，遂成為以對象傳達語言的傾向。

克利用幾何學的形態做基本形式，盡可能保持畫面的優美和詩意，憑藉這些單純的幾何圖形，完全用記號來表徵物象，以喚起觀賞者對大自然的共鳴。

有時他從自然中，先將物象予以抽象，繼之簡潔以後，再分為形與色兩大要素，將形態取消，將色還原為幾何形態，重新予以排列組織。由於經過幾度精練過濾，故稱其為純粹繪畫。

克利的造形，為本世紀繪畫最富於縈繞的旋律、和諧的色彩的一種繪畫。取材多屬花草、星星、家屋之類。據說他對愛情真摯而明朗，但在他臨終的最後數年間，畫面的色彩和情調，顯得分外的黯淡和悲戚。

略論性的描寫

　　以「性」為主題的藝術，在藝術史中，考古學家早已發現原人在二、三萬年前的洞窟繪畫中描寫這些 "eros" 的作品。迨至人類進入高度文明，即在近十數年的藝術中，也有不少以性為主題，只因許多都是用暗示的方式來表現，故不為人注意而已。

　　"Erotism" 一詞，在十九世紀時期，形容詞作 "erotic"，此字源自希臘愛神 "Eros" 一字，原義本屬「精神上的愛」，後人則把它指作「肉慾」解釋。根據普通辭典，且作「病態的戀愛」、「性的極端趣味」或「肉慾的追求」等詮釋。在精神病理學中，則更作「生殖本能的強調」解。至如藝術上的所謂 "erotism"，似包括「社會」的意義在內。

　　關於藝術上有關「性」的描寫，根據利帕 (Lucy Lippard) 的著書，略謂是由於人類的好奇心和一般激動心理的影響所致，尤其在今日高度工業發展的畸形社會中，更容易普遍起來。至如藝術上之描寫性愛，其為具象或抽象化問題，此乃依照各人教育的高低而有不同的看法。藝術上對於此等「性」的表白，對每個人的感受，在心理上的反應，情形並不一樣，它是屬於個別的 (particular)。即依每個人所站的立場、誰來

欣賞、什麼場合、站在哪個角度，而所看到的結果卻有很大的差別。

大多數人對近代藝術，其中以抽象表現的性愛作品，都認為有一種牽強而不自然的感覺，或者由它的刺激而引起一些不平常的反應。但對於一些特別好的作品 "erotica"，也有認為它是確實經過作者一番深思熟慮，把它濾至最純粹 (purify) 的限度，而能引起強烈的性反應者。關於這一點，可是又有不少作家，懷疑以此抽象化的方法，對於表白在接受者的觀念上到底有限，因此竟大膽地把「性」坦白表示出來。因而使許多頑固的評論者與偽道者之間，大呼其為猥褻或有傷風化。不過，大多數人，仍然認為以非定型方式表現性愛，較之以具象的方式更具藝術上的價值。

例如二十世紀末葉，諸如恩斯特 (Max Ernst, 1891 ～ 1976) 和巴爾杜斯 (Balthus, 1908 ～ 2001) 所描寫的性作品，他們所用抽象的造形，似乎較之具象更能動人，尤其他們對於性的幻想、性的造形，在較新觀念的評論者中，且已公認為稀世而動人的圖解。

杜象 (Marcel Duchamp, 1887 ～ 1968) 曾經用黃銅翻製過一件女性下部的作品，莫里斯 (Robert Morris, 1931 ～) 也曾以男女性器為題，製作過一面浮雕，他把主題赤裸裸地表現得極其大膽。如果把它和傑克梅第 (Alberto Giacometti, 1901 ～ 1966) 的《厭惡的對象》(Disagreeable Object, 1931) 相對照，你也許可以看

到後者和前者之間，意境究竟如何的不同；即傑克梅第的物象是超現實的。即使你已往對於「性」認為是一種猥瀆或含有敵意，但當你欣賞傑克梅第的作品時，卻會改變了你的初衷，而察覺到「真正的性」卻是如此的崇高和美麗。

還有一些抽象的超現實派畫家，諸如米羅、馬松 (Andre Masson, 1896～1987)、恩斯特、湯吉等人，均以一種有機形態 (biomorphic forms) 來表現性藝術。利用記號 (signs) 描寫，固然也是一種最高境界象徵的結晶。可是，如果只知應用象徵符號而不能把性的一種纏綿 (twining) 強調以及它的舒展形態表達出來的話，那麼，它就會變成了無刺激、無靈性的，成為一種耽於感官快樂，甚至更會變成了一種無性愛經驗的累贅。

從美學的立場來看，抽象化的方法，原來就具有最廣闊的造形力量，如果不予限定它表現任何形態的話。它之所以能挑撥起觀賞者在心理上的情緒，可能係與個人的經驗有關。但這種情緒，絕非引發自這些具象的造形或記號性的有機形態。換言之，具象的形態並不一定可以達成性愛感覺的成功。近代藝術有鑑於此，故此都注意到造形的「簡化」與「昇華」，並且認為表現性愛的具象方法，不如以「幻想」的方法，更能產生良好的效果。

社會對性愛的描寫，大多是指作品的主題而言。正如你問「冷」與「凍」兩者間的區別。上述兩者有時

會覺得有不同，但有時也極其接近。它到底是春宮抑為純粹藝術，往往又有待決於法律的條例，依照各國規定的不同，而把它劃入合法或為不合法的諸種範疇。

馬松曾經說過：「性，原是人類正常的生理，如果為了道德上一種錯誤的規範所抑制，使之傾於猥褻方面的趣味時，則人類最偉大的神祕，就會陷於被錯誤所冒瀆。」

現代美術自二十世紀初葉以來，就開始做過許多重複的實驗，企圖將視覺領域盡可能擴大——從宗教以至於性描寫。野獸派初期就曾被人罵過，說它好比被一罐油漆潑在你的臉上。而立體派也有人評為「是一種錯誤的幾何學圖式」。然而今日馬諦斯和畢卡索卻享有光輝的榮譽。除了上述兩派之外，其他畫派在初創時期，亦未嘗不是同樣的遭遇。

故此，現在剩下來的，只有 “erotism” 是否會被美術館拒出門外。這也是現代畫家在唯一的自由世界中，轉向超現實主義的「性的世界」挑戰。

布荷東 (Andre Breton, 1896 ～ 1966) 曾經說過：「我們對於今日外部世界所關連的自然，在美術中如果不能真正理解的話，即對於最深的生命願望，就會變成了一種遮瞞的永遠存在。超現實主義要把這遮瞞之幕揭開，這個世界就是 “erotism”。」

布荷東的這句話，意思似乎是指現代繪畫因漸趨於過分的純粹化，以致畫家和觀賞者之間失去了現實

的真義。他認為超現實主義以 "eros" 作主題，絕非是一種猥褻，他並且認為畫家應企圖如何把觀賞者也加入這項美術創作的行列。為了要重新檢討人間的存在，就必須要從 "erotism" 著手。

藝術決非一種平穩不變的事，也不是生活的附屬品。它是一種冒險，一種賭注，它是把既知的真實的限界，予以擴充和發展。其情況一如行動的藝術 (action art)，它巨大畫幅的面積，目的就是要把觀賞者變為畫中人。故此，現代繪畫已經和「求心式的繪畫」訣別，而是要設法如何去實現與擴大廣闊的空間。

為了要了解為什麼要用 "erotism" 做主題，不能不先了解上述的觀點。性愛為男女間相對的兩種性格，兩者是無需任何媒介便可以直接融為一體。這種赤裸裸的人世互相的連帶感——就是現代美術以至社會上所最急切要求的和最貴重的一件事。

畢卡索在過去以至今日，就有不少作品用「性」來做題材，諸如《凌辱》、《掠奪》、《牧羊神與少女》等即為一例。從他的巨作《格爾尼卡》、《戰爭》、《和平》等巨構中，即可證明立體主義和超現實主義，對於性的表白決非是好奇心所致，或是造形上的一種實驗。其最高目標，實為追求悲劇的人世存在的本質，或對人類愛的一種表白。

繪畫記號

一、記號與人類的造形本能

　　藝術產生自人類的本能，關於它的起源，學說很多，大致略可分為兩說：一說略謂人類因受周遭環境刺激的反應，或對潛在意識中的夢幻和想像，冀能使之再現，因之形成了對造形的一種本能或行為。

　　另一說則謂人類創出這些記號 (sign or symbol)，是意識中企圖藉著符號來解開宇宙人生之謎。如果畫家偏向上述兩說中的任何一面，他的作品就會變成了抽象或具象的繪畫。因是，人類的造形本能之與生俱來，而且具有廣闊的振幅是沒有疑問的。

　　例如在法國南部 Com 和西班牙 Altamira 洞窟中所發現的原人繪畫，學者們推定是二、三萬年的作品，他們對藝術寫實能力之高，不禁使我們為之汗顏驚嘆。洞窟繪畫發端自自然主義。Hebert Read 認為這些稚拙的圖式化和變形的人物和獸類，都是舊石器人類在當日生活中觀察得來的印象，而且帶有咒術的意義在內。這些以「狩獵」和「生育」做主題的繪畫，都不是屬於寫生，而是屬於「內在的感覺」，即幻想的再現，或從肉眼可視的形象，改用「記號」來表達。這就是表

示作畫先從「分裂」開始，而後再由「反應」予以形成。

人類在文化還未出現曙光的一段黑暗時期，即尚未有言語之前，他們和其他動物一樣，只倚賴外界的刺激和對象特定的意義，作為自身的一種識別記號，其情況猶似家禽，當牠聽到了敲擊食器的音響時，便知道是飼食的時間到臨。人類也是一樣，許多事物都是關連著此等類似的反應，因而創造了許多各樣各式的記號出來。

一般動物對於各種反應的識別，在生物學中所謂「反射作用」，固然是一種最單純的反應，但是人類對於音、光、色等各種現象，卻是非常敏感。諸如對的表情，以及外界予我們各種輕重不同的作用，都想盡可能把它作成記號。由於這些記號是屬於共通的體系，彼此遂藉以互通訊息，或以之作為事態的解釋和照會。

二、文樣的產生

人類的言語和記號，既如上述，都是在共通的體系中產生而來，故對「音」與「形」的表現，如果按照觀念或理論上視之，自是屬於人類「表達意欲」的一種行為。

原人自新石器時代以迄農耕文明，人類遂從舊石器時代的自然主義的記號形式中解脫出來，漸次進展為幾何文與抽象的藝術。當時這些幾何文樣，最初可

能係發現自葦草編織的操作中，同時還發現每個人竟會編出同一形態 (pattern) 的圖文。或從這些規則的圖文中，偶然又發現了好似爬蟲或獸類的形狀。此在北歐和東方的舊石器時代，許多金石併用的美術作品中，我們不難可以看到它共同的特徵，其時原人對幾何文的構成與對生命的想像，尤為令人不可思議。

但在這些單調而乏味的文樣中，還可以看到它深深地包含著一種「熱心」與「激情」，他們有時把山羊兩根尖銳的角畫成了鈍形，甚至有時在牠的頭多加了一根角，而畫成了三根角；由於作圖的反覆，因而把四腳獸畫成了多足獸。例如在我國殷周時代銅器上的怪獸，造形都顯得非常沉重而痛苦。又如印第安人所作神靈的面部，或在扭轉造形的文樣中，都富有極其有力的旋律感，這些感受上的表現，它正反映著游牧民族與大自然搏鬥的偉大精神。

粗糙的人面和動物文的出現，其造形雖然稚拙而單純，可是作者卻能把他所看到的對象，在意欲上把它的形態再現外，同時這些記號也是說明了他對宇宙感情的一種表白，或者是他施行咒術的一種神祕力量。

原始民族對於生命的意念，對於死亡是最感不安，因此在精神上，只企圖自己靈魂能超越肉體而與自然力相結合。此等心理所形成的圖文或咒術記號，即在今日許多未開化民族日常所用的器皿裝飾中，還可以見到。

三、表現手段的追求

至如有些描線的圖形，諸如繪畫或象形文字，都是具有既定意義的一種記號。另一方面，在人類生命力的意念中，部族中所採用的象徵符號 (symbol) 與圖騰 (totem)，亦有將神靈使之人格化者，即把它雕成了具體的偶像，使族人向它膜拜。這種表現手段，就是人類把溝通思想的低級記號，擴展為較高級手段的一種表現。

自有繪畫和雕塑以來，人類對藝術造形的分裂，就發生了很多曲折。它最大的目的，無非想把自然予以再現，使其顯示得更有真實感。同時也不斷地在探索未知的「表現手段」或「記號」，藉以解開對宇宙之謎。

此類既知的手段和概念上的記號，在今日文明時代中所謂形式中的「浪漫的誇張」，或為學理中的「變形與循環」(deformation-circulating) 的一種過程。

現代作家在繪畫中，他們所使用的記號，目前最大的問題，就是在描寫其再現時，往往和過去悠久的傳統脫了節，或者把它慣用的含義加以否定，遂至超越了原來的要求。

四、記號的演變

記號在藝術史的演變過程中略可分為六個階段：

第一階段──為探求時期，即表現手段現實化的探求。

第二階段──為記號的確認，並使之具體化，俾使它能達到最大的效能。

第三階段──為使記號及其含義完全同一化，亦即為形式與學理的建立時期。

第四階段──為記號之洗練時期，或提升其純粹度，亦即予以誇張、強調與變形的時期。

第五階段──由於變形而進入極端的狀態，致使記號趨於破壞的時期。

第六階段──為記號進入了非定型的境地，以致失去了含義的時期。由於記號完全陷於零位與不毛的局面後，作者遂又由「非形式化的形式化」，重新回到原有出發點的時期，即恢復至上述的第一階段。

近三、四十年來的現代繪畫，便是徬徨在上述的第六階段，而陷於探索與苦悶之中。每一個作家，都企圖由「理想」而「實現」，再由「實現」而「抽象」，以期達到他本人的獨有「形式」。

畢卡索是屬於第五階段的畫家，他把既有的記號破壞了，用自己預知的另一種記號（形態）與對象的含義，再依照法則以其自身的行動，直截地表現在他的畫面上。

關於上述記號的演變，如果我們僅就二次大戰後的歐洲繪畫思想加以觀察的話，倒不如去觀察戰前的

初期抽象藝術和超現實主義的畫派，尋求其中記號的演變情形，似更為重要。譬如康丁斯基是一個抽象藝術的先驅者，他的記號便是完全脫離了文學的意象，而以有機的記號來表達。在他初期的作品裡，設色是那麼幽暗陰霾，他的筆觸好似在搜尋宇宙感情的音階，他的幻想力是豐富的，頗像我國殷周時期的文樣，帶著咒語或神靈的一種感覺。

事實上，康丁斯基的記號造形，其動機並非出自神話，他的畫因也沒有和任何觀念結合。他僅僅是從詩一般的感動出發，因而產生了這種具有象徵性格的記號而已。他的記號就是如此純樸，容易和人親近。

除了康丁斯基之外，還有一個號稱記號魔術師的克利，他的作品對我們所產生的感覺，都是如夢似煙，他用線條所組成的記號，令你好似在神話世界裡所看到的景象。他認為藝術是「可能與實現」的另一世界，他的設色使空間崩潰和再生，畫面好比在演出一齣悲喜劇，各種超現實風格之中，他的繪畫是我最喜歡的一種。

五、記號創作的先驅者

一般超現實的作家，所描寫的事物是用象徵的性格來表現，亦即一種機能擴大的運動。因此他所表白的東西，都是現實中所不存在的。由於這些記號都是出自幻想，因此也有人叫它為「幻想繪畫」。

　　譬如米羅所畫的《太陽、女人和鳥》，都是用象形文字似的記號來表示。他所用的書法式線條，好似肉體上的一種顫動，顯得非常活潑而有趣。類似他的作畫思想，係自一九三九年以後，才開始由歐洲傳入美國大陸。當年許多美國畫家，對於歐洲人的這些「文字的幻想」以及「奇怪的趣味」並未領悟，其時只有少數的青年畫家，學到了超現實主義的「形態」和「質感」的偶然性，和那些自由奔放的書法式線條而已。

　　及至戰後，美國才逐漸形成了行動藝術 (action art) 的一個新運動，其後此運動再向西倒流，再度風靡於歐陸。因此有人認為行動藝術是米羅幻想繪畫的後裔或化身。

　　美國的超現實派和行動藝術的產生，也是表示美國人心情的不安。其時即使有用記號表白者，但仍多屬客觀性，較例外者，也僅有托貝 (Mark Tobey, 1890 ～ 1976) 和帕洛克 (Jackson Pollock, 1912 ～ 1956) 兩人而已。

　　托貝的記號抽象乃與美國的系統無關，他完全是受東方書法的啟示，他在一九二〇年代中期，才開始完成他這獨特記號的繪畫。他的畫面是由均質的筆觸積集而成，故此有些部分顯得非常騷嚷，但也有部分顯得較為寧靜，整個畫幅，就是由這些群集和孤寂的造形交錯而成。

　　帕洛克的工作，完全「否定了描寫」而代之以「灑

滴」(Dripping)，因此他的作品，是屬於一種「純粹行
為的軌跡」，他唯一的宗旨，是想把未知的空間和想像
力相結合，像他這種作法，是自古以來所未嘗見的。

六、不條理的記號

一九四七年以降，歐洲許多畫家所用的記號，大
多是屬於抒情的抽象，因而名之曰「精神的非具象」。
例如渥斯 (Wols, 1913 ～ 1951) 的「非形式化的形式
化」，就是具有趨向潛在力領域的作品，情形一如「行
動藝術」，超越了自己的激情和行為，而把自己肉體和
現實建築在一個形而上的基礎上，因之反使許多作品，
竟成為對觀賞者的一個疑難問題。

許多畫家喜歡把既成的「意象」或「構成」加以
破壞，而改用他本人的記號。這些原似花拓印一般的
東西，本來是屬於大眾的，可是由於大家都妄用象徵，
以之作為私人所屬之後，此等繪畫，在觀賞上自然更
變得令人難以明瞭。

現代記號的探求，如果說是畫家企圖「心理的實
現」，毋寧說是「物質的實現」更為妥切。因為潛伏在
人類內在的非合理的世界，如果用意識來加以調變時，
一旦因條理不慎或根本上無法解決時，往往就會變成
更糟的情況——無異是自己扼殺自己。

在這樣的定義上，除了非定型藝術和行動藝術之
外，也許還有一些記號繪畫值得我們注意。

在表現主義或德國的新即物主義之中，有些作家則站在物質的基礎上，應用古代墓窟中，與雕刻碑文相似的象徵記號來作畫，他們所用的材料，其質感好似黴菌和熔岩凍結後的痕跡。例如封塔那 (Lucio Fontana, 1899 ～ 1968) 的作品，便是在一塊金屬板上鑿成點點的小洞，這類記號亦可視為即物主義表現之一。如是以物質與不可思議的記號交流，不殊是從「純粹的精神性」倒向「物質的世界」。畫家們對記號探求的冒險，固然永遠不會休止，而年代賦予記號造形的變化，也是我們無法預測的。

(一九七二、一、二十)

圖騰與圖騰崇拜

現代畫家若欲尋求現代繪畫和原始藝術的關係，似乎要從圖騰研究開始；而民俗學家為欲尋求社會的形成，往往也是著眼於圖騰的發生。由於畫家和民俗學家在觀點之一致，因此許多學者就此下了一個假設：「有圖騰的地方，就是文化的發源。」

不過，圖騰在歷史記載中，確實是告訴了我們若干世紀文化進展的情景，可是對人類從古跋涉過來的事蹟，歷史卻不能給予我們對原始藝術以什麼端倪。因此，近年不少藝術家和民俗學家並肩作戰，都想合力從圖騰的起源和它的發掘中，尋出一些蛛絲馬跡，藉以了解所謂原始文化或自然民族之藝術根源。

圖騰原文英、法相同，作 "totem"，或作 "totam" 或 "toodaim"。在一般辭書中的解釋，乃謂自然民族假借某一動物或植物為符號 (sign)，以表示其社會組織或部族的血統。甚或一些自然民族中雖無所謂圖騰之存在，但由於供奉某一符號諸如人首蛇身，亦可視之為圖騰制度。此等因神聖其物而膜拜它，謂之圖騰崇拜 (totemism)。

關於圖騰之研究，且應溯至舊石器時代人類最早期的作品，即一八六四年 Ed. Lartet 和 H. Christy 所指

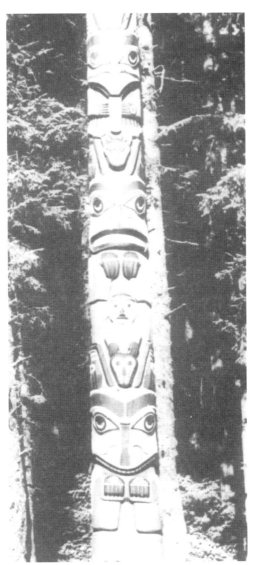

圖A　圖騰柱 (totem pole)，北美紅人的圖騰柱，一般由動物
　　　及植物等結合而成，亦有以太陽、雨、雲、岩石、牙
　　　骨等作為崇拜對象者。

「可動藝術」(Mobil-art) 的記載 ❶，根據他們當日的理論，認為原始藝術純為裝飾而作，而不包含宗教信仰的意義，也可說是為藝術而藝術。

迨至十九世紀末葉，民族學者從研究澳洲土著藝術開始，才得到另一個結論，說明了舊石器的原始藝術並非如上述 Lartet 等人的看法，而另認為狩獵或採擷民族的藝術活動，實由於某一環境條件的刺激而產生出來的。從原始藝術的研究中，我們還可以發現在農耕生活中的玻里尼西亞 (Polynesia) 人對他們自己的生活，也許是感到人生有無限樂趣；可是非洲的布須曼族 (Bushman) 和澳洲的原住民，就不一定有玻里尼西亞人的同樣感覺，而藝術活動所得結果致有不同。

關於為藝術而藝術的解釋，事實上影響了日後許多藝術理論。其後 Luquet 的研究，才再度證明了石器時代的藝術，確實包括著機能性的活動，藝術的創作絕非憑空而無理由的。E. B. Tylor 以及 Frazer 的「原始文化」更闡明了現代蒙昧民族的思想和行動，即對人類、植物和動物以及大自然間的一種「特別關係」，因而使民族學家對於信仰的實踐和社會組織以及藝術

❶　此之所謂「可動藝術」，乃與現代藝術之利用機械或自然力所構成之 mobil 雕刻或工藝品之含義不同。現代藝術初時對此類作品名稱，曰「可動物體」(object-mobile)，近年則改稱 "Mobil-art"，意使在雕刻中導入時間性。

起源的知識等等，邁進了一段里程。

　　Tylor 氏對於原始文化，是將蒙昧民族的經驗、幻想和記憶中所產生的精靈觀念的信仰，予其定義以公式化。根據 Tylor 的學說，所謂夢或幻想，在蒙昧民族的觀念中，他們認為精神和肉體是分開的，甚至此兩者可以單獨存在。蒙昧民族就是根據了這一點產生了基本的宗教信仰和儀式的行事，而圖騰的藝術，便是繼這儀式的延伸而產生，而為儀式特殊化的另一形態❷。

　　Tylor 並認為蒙昧民族對人類和動物之間是沒有分別的，甚至他們把某一些動物以人性來觀察而感到驚奇。故所謂圖騰，在他們心目中，深信人類和動物之間，在精神上是共通的❸。同樣我們可以理解人類對於動植物的崇拜，而視它為死者的一個化身。

　　其實，圖騰真正所具的社會現象，今日許多學者認為比之 Tylor 的說法要複雜得多。這些原始社會組織和生活方式，便是今天民俗學家對「分類」和「進化」的研究上所急需知道的，同時也是藝術家和考古學者所關心的「原始藝術的底蘊」。

　　要之，要理解圖騰在人類學中的關係，是一項頗為困難的問題。如果把圖騰的字義概括地下一個定義，也許可說係發見一切「社會現象」的一個公分母。

❷　Lully Luquet, *Palaeolitic Cave Art*, Japanese Transl., Tokyo.

❸　同❷。

一八八七年 Frazer 最初完成了一本圖騰的著作❹，著作中收集了很多有關圖騰信仰的例示和證據，他尤其對於「人與人之間的圖騰關係」❺，而闡明其若干特質；同時也說明了圖騰是表示它自身獨特的一種「情事」。例如根據 A. P. Elkin 所找出來的若干圖騰，有㈠性 (sex) 的圖騰；㈡財產 (moiety) 的圖騰；㈢區域 (section) 的圖騰；㈣母氏系部族 (matrilineal social clan) 圖騰；㈤父氏系部族 (patrilineal social clan) 圖騰等。如果歸納起來，可以分為下列三種特質：

個人圖騰 (individual totemism)

社會集團圖騰 (social clan totemism)

宗教圖騰 (cult totemism)

上述三類圖騰，不論哪一項，它在人類學的研究中，絕不能基於為藝術而藝術的一種狹窄想法來討論，事實上，它和社會的行動關連最大，同時由於 totemism 與精靈崇拜 (animism)、自然主義 (naturalism) 相似，也許研究神學的學者，對它也有同樣的關懷。

綜言之，圖騰可說是蒙昧民族的「文明中的最基礎的一種東西」，也是目前為止我們民俗學家和藝術家一致所認知的「最原始而單純的宗教」，亦即「宗教藝

❹ Frazer, *Totemism*, London.

❺ 部族與部族之間的關係，即所謂同族之間抑為兄弟之間的一種圖騰言語 (totem language)。Levi-Strauss, *Totemism*, 1969.

術」的起源。但在心理學家來看，則認為圖騰自身是
「無意義的物體」，而蒙昧民族對它的敬畏，並非出自
圖騰上的動物和植物，而是懾懼於「圖騰本身的象徵
(symbol)」，因而得到了「儀式的神聖是出自內在某一
泉源」的結論。

菲律賓蘇祿群島藝術

翻開地圖，我們可以看到蘇祿 (Sulu) 群島、巴拉望 (Palawan)、民答那峨島的三寶顏、古達描 (Cotabato) 以及達奧（納卯）灣 (Davao Gulf) 的區域，位於菲律賓群島的最南端。

這一帶區域分布著一部分信奉回教的少數民族。根據體質觀察，屬馬來系統，一般人稱他們做毛洛 (Moro)，詞意指一種強悍野蠻的民族。該族依其風習及言語不同，尚可分為九群。

西班牙統治菲島期間，對這些強悍好鬥的毛洛族始終無法作徹底解決。西治初期，便開始了斷斷續續的百年戰爭。到了美國統治菲島以迄今日菲國政府，蘇祿地區的問題依然存在。

蘇祿這一個名稱，在我國史志上，初見於《島夷志略》，其後《東西洋考》、《廈門志》等書，都有記載 ❶。即遠在回教傳入菲島之前，中國商人早在十四世紀初葉到過蘇祿群島。在我國唐、宋時代，一度崛起的室利佛逝 (Srivijava) 帝國，由七世紀至九世紀約三百年間，勢力甚強，現在的馬來半島和印尼群島都入其版

❶　劉芝田，《菲律賓民族的淵源》，一九七〇年，東南亞研究所，頁 116–123。

圖，故此蘇祿群島當時也是在其統治範圍之內。同時阿拉伯商人之川航中國、菲島、婆羅洲間，亦多以蘇祿為中心，故此蘇祿文化的曙光出現得很早，其時實為菲群島之冠。

如果我們要了解毛洛，必須先要了解他們的宗教和社會的體系 (sociological identity)，然後才能欣賞他們的藝術。菲島信奉回教的少數民族一共有九族群。在民答那峨的 Maranao 群分布於 Lanao 湖，分布在 Cotabato Sanggil 地區的叫 Magindanao，分布在蘇祿群島者有四群：住在 Basilan 島的叫 Yakan；Jolo 地區的叫 Taosug；Tawi-tawi 地區的叫 Samal；Cagayan de Sulu 地區的叫 Jama Mapun。

在巴拉望島還有兩群：分布在 Balabac 島的叫 Molbog；分布於南部巴拉望的叫 Taosug 及 Jama Mapun。此外還有一群叫 Badjaw，通稱「海上吉普賽」(sea-gypsies)，他們並不信奉回教，但固有文化卻甚接近於蘇祿的其他諸群。

值得我們注意的是擁有統治權而分布在 Cotabato 的 Magindanao 群，他們的藝術風格，影響及於 Maranao 藝術，而成為今日回教典型的民間藝術。

在蘇祿群島擁有統治權的是 Taosug 群，他們在菲島南部是最大的商人。

回教進入菲島，比基督教早了兩個世紀。當西班牙尚未統治菲島之前，回教的勢力不但遍及民答那峨

和蘇祿，甚且擴及於未獅耶 (Visayans) 和呂宋 (Luzon)。回教原是阿拉伯商人傳入的，其時生活在船舶停泊地區裡的人，由於大家都遵從主人，因此他們都成為回教徒。回教似乎比基督教自由，族人們雖然是教徒，但並不直接向神膜拜。可是由於回教勢力日漸擴大，信奉回教的族人也逐漸增多，因此回教留下了一份遺產——一個強大的政治集團。這種宗教性的政治組織，無形中也成為回教菲人的社會核心。它不但和西班牙對抗了數百年，同時也因此一勢力，維持著菲島南部藝術的純粹性。

菲人在習慣上通稱回教徒及非基督教的族人為文化上的少數民族 (cultural minority groups)，這個稱謂常將政治和文化在社會上的重要性混淆不清，因為回教的少數民族是政治性的而非文化的，他們在文化上的結構，並不足使菲島的人民團結在一個馬來的世界之中。

菲島的回教文化與藝術，在回教族人的心目中，堅持認為他們的藝術和東南亞其他的回教藝術有顯著的不同。我們要特別注意的，就是菲島回教的文化與藝術是如何地被宗教所關懷。所有藝術上的目的、形式、主題，在南部的民答那峨和蘇祿都可以看到。雖然在馬來亞和印尼也可能找到同樣的形式，但一般人並不視其為真正的回教藝術 (muslim art)，而叫它做印度尼西亞或馬來亞藝術。菲大考古系 Eric Casino 教授

為了對菲島的回教藝術與其他地區有所明顯的分別，特稱菲島者為民答那峨及蘇祿藝術 (Sulu art)。

蘇祿及民答那峨藝術是根據教儀和美學觀點的處理而產生的。其中包納舞蹈、歌謠、民譚 (口碑文學)，都屬於他們藝術生活的一部。研究回教藝術，略可分為三項的基本分析要素：

⑴材料——木雕、金屬、纖維、骨雕、竹材、珊瑚石 (coral stone)。

⑵造形——樣式上的機能性及其在回教社會中的功利價值。

⑶主題的設計——文樣的設計，顏色的處理。

在一般材料之中，依裝飾上文樣的形狀的需要，或用木材或銅與黃銅單用或共用者。例如銅及黃銅可以製成圓形或橢圓形，但有時亦可以其他材料製成同樣的形狀。回教藝術常用紅藍黃三顏色，黃色象徵統治者的顏色，一如歐洲用紫色象徵王室的權勢。在回教社會中，女性喜愛黃色，男性喜歡紅及其他顏色。

在裝飾造形上，大都以花瓣文 (floral) 為基本形，由若干基本形組成而為一統合形態。或在統合的形態中，再飾以蕨葉與籐葛。除用上述植物為主題外，尚有應用動物為畫因者。較特別的為龍文❷，族人方言

❷ 菲大 Eric Casino 稱 "naga" 為龍 (dragon)，似有錯誤。蓋 naga 一詞實為印度 *Ramayana* 史詩中一多頭蛇神的名稱。菲島早在七世紀時期即為室利佛逝帝國的勢力所及，

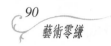

稱 "naga"， 公雞文稱 "sari-manuk"， 鱷魚文稱 "buaya"，人文常見於基木之上。

幾何文最常見於編織及竹材的器物。花瓣文及渦文 (scroll) 設計多應用於木雕及銅製的容器。幾何文由於發現自編織，多出自婦女之手，故菲大 Peralta 教授特稱其為母性文；花瓣文及渦文多應用於雕刻，故多出自男性藝術家之手。

簷飾 (panulung) 係 Maranao 群用於房子屋頂頂端的一個裝飾，panulung 亦作船首 (boat-prow) 解。這種裝飾雖普遍應用於屋子，但在蘇祿的 Samal 族的船首，仍然可以找到類似的裝飾。H. Otley Beyer 教授認為此一藝術早期係傳自海上，並稱其為「船舶文化」(boat-culture)。

犁頭上所刻的蛇文 (naga)，此與柬埔寨的婆羅門教諸神中的多頭蛇神為同一發音，筆者懷疑此一文化可能傳自室利佛逝，而此一造形似與印度文化有密切關連。

香煙容器蓋作皇冠形，文樣為對稱式，華麗裝飾之中且顯示著權勢。材料有木材、竹材或黃銅等。

二絃琴普見於西伯里斯、巴拉望島以及民答那峨。

而柬埔寨早在四世紀時期即與印度通商，同時印度傳入了婆羅門教，故 naga 的崇拜，可能係由室利佛逝帝國傳入菲律賓民答那峨。今日菲島南部的回教藝術，若與安珂窟 (Angkor Wat) 的遺跡比較，頗有若干類似之處。

琴首大都雕有鱷文為裝飾。

　　Maranao 族的裝飾或以動物為主題，主為鳥類或公雞，此一鳥類係採自神話中的一個父子之間愛的故事。在村落中，舉行慶典時大都豎有一根木柱，柱上裝飾一隻類似鳥類的動物，族人叫牠做 "sarimanuk"，意即「愛的報信者」。在族人集會，尤其在舉行婚禮時，都有此一象徵性的裝飾。

　　蘇祿對於武器的鑄造，尤為聞名。蘇祿的刀劍，略可分為三種形式：⑴ kampilan 係一種長刀，刀肉作 V 狀，把手作彎鉤形；⑵ kris 作波形，頗似我們的麵包刀；⑶ barong 作葉狀，刀柄粗肥，端作鉤狀。

　　銅製的器皿多於儀式舉行時使用。大凡儀式的用器裝飾均極細緻而精美。銅器之製造在西班牙統治之前，族人已經有很高的技術，但今日在菲島所見者，其中不少銅器係來自婆羅乃 (Brunei) 與西伯里斯。

　　我們從上述的諸項藝術中，大致可以看到菲島南部的藝術與文化的一斑。我們藝術家不妨把他們政治因素撇開，以純藝術的觀點或站在學術上來研究民答那峨、蘇祿的藝術造形。事實上，這些藝術和婆羅洲以及西伯里斯是沒有分別的。由此或可引證他們政治的影響只能及於文化，而藝術的形態卻是人種上的遺傳，它是不會因政治的左右而改變的。

關於菲島原始文化與藝術

如你翻開了地圖，所謂東南亞區域，乃包括中國南部、中南半島、緬甸、阿薩姆等地的大陸區，以及爪哇、蘇門答臘、婆羅洲、菲律賓群島、西里伯、小巽他群島、摩鹿加群島等島嶼區。但在民族學上，歐洲的學者，往往把大陸和島嶼兩區域分開處理，以致初學者常忽略了兩者文化上最重要的關連。

為欲闡明東南亞的大陸區和島嶼區民族上的關聯，對臺灣和菲律賓土著文化和藝術的探討是極其重要的。因為上述兩島地區，在地理上，臺灣和菲島僅一衣帶水之隔，而臺灣和馬來西亞兩地區，則由菲島與之相連繫；菲群島又與中南半島距離不遠，故菲島實乃構成亞洲大陸與南方島嶼之連接地位。

我們若就菲群島土著族的物質文化，便可看到它和亞洲大陸及其他島嶼極為相似。

今年七月間，我得到一個講學的機會而到了菲島，在菲大 Jesus T. Peralta 教授協助之下，以八個月的時間參加菲律賓國家博物館和菲律賓大學考古系，現在伊戈洛族 (Igorots of Bontoc) 的民具藝術 (artifacts) 和一九六五年三月間在 Angono 發現咒術壁畫 (petro-glyphs) 的田野調查和整理工作，目前我所做的工作範

圍，只限於博物館無暇顧及的一小部門——民具藝術
的圖錄，談不上向大陸區及島嶼地區求其類緣、文樣
分析及其親緣關係。

　　菲國除了打家鹿 (Tagalogs)、未獅耶、依洛干諾
(Ilocanos)、米骨 (Bicolanos) 等四系為基幹民族外，其
餘土著，原稱文化上的少數民族（cultural minority
groups，現改稱 cultural communities）。目前菲群島擁
有五十多個民族，其情況一如其他地區的種族，有時
在人種的分類是非常困難的，故此菲島有很多所謂亞
族 (sub-tribes)，還是停留在一個擬案的階段。

　　菲島北部呂宋的伊戈洛部族，依照 Jones Law 教
授的意見，認為如果根據其體型、膚色、習俗和地理，

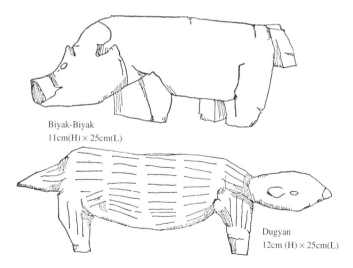

Biyak-Biyak
11cm(H) × 25cm(L)

Dugyan
12cm (H) × 25cm(L)

圖 A　　巫貝。Biyak-Biyak and Dugyan, Tagyan, Palawan.

可以包納汶獨族 (Bontocs)、伊夫戈族 (Ifugaos)、卡令賈族 (Kalingas)、 伊朗葛族 (Ilongots)、 亞巴猺族 (Apayaos) 等族為其亞族。位於南部的棉蘭佬島 (Mindanao)，也有土著十餘族，但我這次主要的搜集資料，只有伊夫戈及伊戈洛兩族。至如小黑人 (Negritos) 分布地區遍及群島，依地區方言的不同，而有 Aetas, Aytas, Atis Mamanwas 等不同名稱。

上述的菲島土著，其情形與臺灣相同，社會生活已日趨現代化，固有文化因之行將湮滅，故此他們的民具藝術，正是民族學上所急於要保存的。關於民具藝術的研究，其實早在七十年前已有人開始注意。自從美國一九○二年將 Lepanto-Bontoc 劃為山地省 (Mountain Province) 以後，翌年美國 Albert Jenks 教授夫婦，以人種學的觀點入山調查，同時使他的妻子成為伊戈洛族殺戮小黑人族的獵頭戰爭的第一位目擊者。

另一位對菲文物的功臣是日籍鹿野忠雄教授，二次世界大戰時，他為菲國保存了很多珍貴的民族資料，他把學術從戰爭撇開，不似當年西班牙佔據菲島時，有位教士竟將菲古文化的早期文字悉數燒毀，鹿野教授對菲的貢獻是偉大的，可惜不幸死於一九五二年北婆羅洲的探險。

近二三十年，專為研究菲民族學的考古學者很多，最著名者當推 Otley Beyer 教授，他滯菲三十多年，娶

Ifugao 族女為妻，定居山區，去世時其家人依土著習俗，舉行燻屍儀式的葬禮。他不僅為民族學獻貢學術而已，同時也把愛獻給被研究者。他學識的廣博與為人的真摯，使我們由衷敬仰。

　　此外尚有頗多著名的考古學者，美國方面，諸如 Robert B. Fox, Tage U. H. Ellinger及 Carmencita Cawed

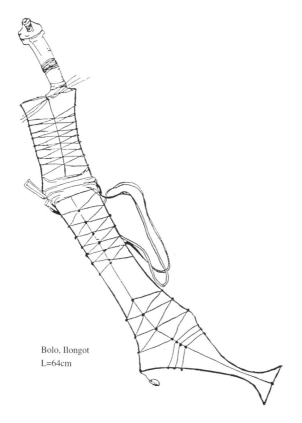

Bolo, Ilongot
L=64cm

圖 B　　佩刀。Bolo, Ilongot, Luzon.

等人。我國的學者諸如陳奇祿、任先民、凌純聲、何廷瑞、衛惠林以及宋哲美等教授，曾經也發表過不少有關菲民族的學說，至如劉芝田教授對東南亞民族之研究，則不似上述諸人以民族社會學，或人種學為觀點，而獨以中國古籍的記載引證菲民族與我國古代南支漢族的關係，堪稱為以史誌觀點引證民族淵源最初的一人。民俗之研究，有以地理學、語言學或動植物為主者，諸如 Conklin 及 Juses Peralta 教授等便是一個例子。

我這次所得資料，以伊戈洛、曼達雅 (Mandayas) 兩族者較多。而稍涉及小黑人。伊戈洛住山地省，固有文化屬於印度尼西亞 (Indonesia) 和馬來亞 (Malaya) 型。這些複雜的人種，實有其自己的本源，文化的特質是梯田、獵頭與紋身。住在叢林的小黑人，則無文化之可言，生活的特質是巢伏、多妻與逐野食而居。

此等東南亞群島的土著民族，若以民族學的觀點就其文化與藝術加以辨別的話，自可根據劉芝田教授的引證，認為係我國古代所謂百越和百濮族的混合後裔，同時許多學者，過去也曾指出東南亞島嶼各族間若干互有同一的血緣關係。

若就人類學而言，菲島的少數民族略可分為黃種及黑種：即㈠吠陀群 (Veddoid) 與㈡小黑人群。吠陀群中且可分為古蒙古系及馬來系。古蒙古系 (Palaeo-Mongoloid) 即 Otey Beyer 教授在其著書中所稱的原

馬來人。他們身軀矮小，髮黑而粗直，和中國大陸北
部的蒙古系不同。劉芝田教授著書中所謂古濮族就是
屬於此系，且謂此系在我國周秦時代開始南遷，由華
南或由中南半島、馬來半島再經印尼而達菲島北部的
呂宋。最近 Douglas 教授在菲發掘出來的古代人類，
謂其為屬於中國南方的頭骨，並謂年代約為周代。其

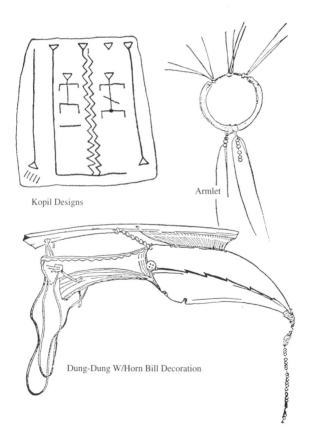

Kopil Designs

Armlet

Dung-Dung W/Horn Bill Decoration

圖 C　飾物。Kopil and Dung-Dung, Ilongot, Luzon.

說適與劉芝田所引證者相符。

馬來系又分舊馬來人和新馬來人兩個支族。前者
又稱印度尼西亞人，為原馬來人和小黑人及吠陀的混
血。而新馬來人是舊馬來人和 Dravidian 族的混血。今
日菲島北部的獵頭族，臺灣的排灣、布農、泰雅等諸
族，蘇門答臘的 Battak 族，麻六甲的 Jakun 族，婆羅
洲的 Dyak 族，西里伯的 Ponko 族，在人種學上認為是
同一本源，故其藝術及文化自有相似之處。

據說菲島的小黑人族自亞洲大陸移殖菲律賓群島
為時最早。又據地理學的研究，略謂菲島在數萬年前
原有「陸橋」(land bridge) 和亞洲大陸、馬來半島、印
尼各島及婆羅洲相通，史稱「巽他大陸」。這些小黑人
族就是在這個時期開始從陸橋移殖菲群島，其中還有
若干種的獸類包括大象也傳入菲島。我在菲期間，遇
見兩位日籍考古學者，就是專為發掘這些巨象化石而
滯菲研究的。

伊戈洛族分布於 Nueva Vizcaya，為一種短髮而帶
淺棕膚色的民族。他們有高度禾田發展和梯田文化，
從前是慓悍的獵頭族，近十數年來因受文明的渲染，
已棄此舊俗，但今日在東北部 Benguet 和 Bakung 地
區，仍維持著其固有文化。伊戈洛部族至少有四種語
言，每一亞族有不同的方言。他們沒有祕密結社，但
有一種道德律俾使同族共同遵守。自然崇拜中有太陽
神和天神與動物神的信仰。

　　汶獨族亦有學者以之與伊戈洛視為同一部族，此
族在體態發育上，和呂宋島其他各族頗有顯著的不同，
尤見壯健而活潑。社會組織是獨特的，每一鄉族 (ili)
設有聚會所，情況一如臺灣的藩社，此等會所土語叫
ato。此外還有專供青年男女試婚的少女屋，土語叫
ulog。此族為一神論者 (monotheistic)，只信仰一個叫
做 Lummawig 的族神。

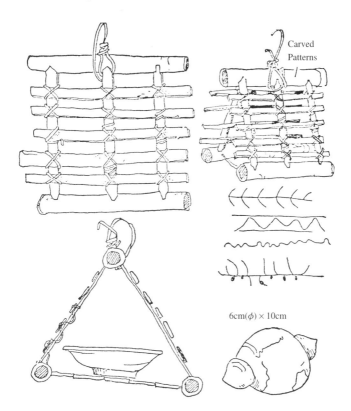

Carved
Patterns

6cm(ϕ) × 10cm

圖 D　　巫具。Ceremonial, Plate Carrier, Tagbanua, Palawan.

伊夫戈族住在呂宋北部中央高原 (Cordillera
Range) 的斜坡地帶，此族建有聞名世界的梯田，且知
曆法（每年為十三個月，而與我國農曆不同）。會社和
家庭組織略似汶獨族，也有少女屋的風習，土語叫 aga-
mang，此屋有似學校，由陪嫗授習有關生育與性知識。
信仰為多神論 (polytheism)，自祖先的靈魂以至自然
界，均認為有靈魂存在。此外還膜拜一個叫做 Anito 的
族神，自然死亡 (natural death) 時則舉行燻屍儀式。

卡令賈族分布在 Kalinga-Apayao 分省，由其體態
很容易和他族區別，為菲島少數民族中身軀最高的一
族。他們為了防範外敵，目前集居在 Cagayan 山谷，
建小屋於樹上。此等小屋，通常離地五十尺至六十尺
不等。耕種旱田，以甘薯、芋根、玉蜀黍為主食，武
器有冠型斧頭、標槍等，其所製盾牌，裝飾為各族中
之最美麗者。

卡令賈固亦為一獵頭民族，獵頭儀式較之他族亦
最多彩多姿。獵得的頭顱，他們先把腦漿挖出，放在
一種用蔗汁釀成非常強烈的酒裡，這種由腦漿製成的
混合酒，土語叫 basi，它是很名貴的飲料，只有同族
的人才能分享。

亞巴猺和卡令賈族分布同一分省，此族亦名
Apayao-Itnegs，藉與 Tinggiayan-Itnegs 相區別。早期已
有一部亞巴猺和小黑人族通婚，故血統已不太純粹。
武器有弓箭，槍作扁平葉狀。信仰上無祖先崇拜，但

卻有自然崇拜，土語叫自然的精靈為 anito。原始樂器
有銅鑼和皮鼓等。此族對於死亡，所舉行儀式較卡令
賈、汶獨及伊夫戈諸族都要隆重。死亡儀式中，對自
然死亡與意外死亡舉行的形式是不相同的，但同族在
舉行死亡儀式時樣子都很快樂。如果死者是自然死亡，
可以獲得很高榮響的葬禮，即死後可以放在一張用竹
竿紮成的「死亡之椅」上，用野牛（carabao，此為菲
島特產的一種野水牛，現已為政府禁獵）來祭祀。死
者的屍體陳列多久，乃依其社會地位及貧富而異。儀
式進行時免不了有舞蹈，這些舞蹈和其他跳舞相似，
每一個人對於死者並未顯示悲哀。儀式完畢後屍體運
到埋葬的洞窟。過後，當屍體腐爛，再把骨撿出洗滌，
再來另一次重葬的葬禮。

　　如果是意外的死亡，葬禮的儀式全無光榮之可言，
死者沒有葬服，也沒有死亡之椅可坐，只有資格被放
在一個擔架上。如果死者是已婚，妻子須絕食三日。
參加意外死亡者的舞蹈行列，語聲可聞數哩。參加跳
舞的戰士，頭上插了許多樹葉，裏上一條紅布，每人
手持一個木槌，擊出一串的敲擊聲。此等行列，有時
長達一公里，尤其木槌敲擊，聲音可以傳達幾個山頭。
跳舞近至瘋狂的狀態時，且可聽見他們喘氣的嘶嘶聲。

　　意外死亡的儀式沒有野牛祭祀，只是用豬隻來代
替。當施儀的巫師口中唸唸有辭，然後用死亡之氈
（death-branket）蓋在屍體上，包裹起來埋在洞穴中，便

算葬儀結束。嬰孩的死亡，其儀式與成年人自然死亡相似，葬禮同樣是光榮而隆重的。

伊朗葛族集居 Barrio Abaca, Dupax, Nueva Vizcaya 等叢林地帶，亦為獵頭族之一，此族在一九六三年才開始停止獵頭。此族身軀中等，皮膚較他族稍帶棕黑，頭髮有波紋狀，衣飾方面，直至今日仍穿渾布(G-string)。Richard Hill 教授深信此族為十六世紀中國大陸之南支漢族和馬來人結合的後裔，他說由該族帶有一雙鳳眼的相貌就可以看出來，甚至他說伊朗葛族的語言和歌謠中有不少發音是帶有中國南部的發音。我不知道他所指中國音是哪一族的語音，因為中國南方的種族很多，諸如蠻夷苗猺等（凌純聲教授均歸納為百濮民族），我唯有寄望明年重到菲島做田野工作時，對伊朗葛族的 glossary 要特別做一番細緻的記錄與調查。

伊朗葛族為一夫多妻制，一男可擁有六個妻子，但每個妻子各有她們自己的住處，很少共居一屋。多妻制度行於原始民族社會中，也得分居才能維持家族的安寧。此族和小黑人相似，善於識別草藥，產婦在分娩之前，預先在一棵樹下燃燒木柴，然後保持一堆溫暖的灰燼，當臨盆的時候，產婦就抱著樹幹，藉它的助力使嬰孩容易生出，而嬰兒墜地，同時正好掉在溫暖的灰燼上。此等灰燼，不但可以保持嬰孩的溫暖，對臍帶切斷的傷口也有消毒的功能。

　　從上述諸種體態和習俗中，對於部族的血緣關係
自然是不能作為辨別的根據。因此在民族學中，尚有
就物質文化中的藝術或某些遺物，作為辨別其間某種
的關聯。關於這項物質文化的分類，我略把它劃為七
大類：㈠住屋與農耕工程，包括樁上住屋，男子會所、
女子試婚屋及梯田；㈡衣飾及身體毀飾，包括木梳、

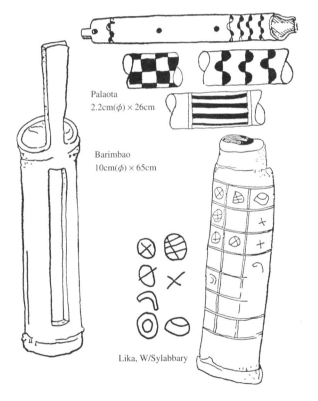

Palaota
2.2cm(ϕ) × 26cm

Barimbao
10cm(ϕ) × 65cm

Lika, W/Sylabbary

圖 E　　信號鼓、煙筒。Barimbao, Signal Drum, NMP E-467;
　　　　Lika Tabacoo Tube, Hanunoo-Iraya, Mindoro.

骨簪、服飾、衣帽、刺青等；㈢農具、曆法與竹刻文
字；㈣武器、獵具、佩刀、弓箭、盾牌、法器等；㈤
飲食器具；㈥樂器包括鼻笛、髮琴、銅鑼、皮鼓等；
㈦葬具包括死亡之椅、木棺、甕棺等。上述曆法及原
始文字，固不應列於物質文化，由於用具為繩結與竹
刻，故暫歸納在一起，將來都要請陳奇祿教授指導和
教正。

我滯菲將及八月，採集上述資料的初步報告，預
計需要一年方能整理完成。根據貝葉 (Beyer) 教授的
估計，略謂菲群島土著約有五十五族之多，而博物館
目前僅依照地區的分布列出若干族名，迄今仍未見有
諸如以部族 (tribe)──亞族 (sub-tribe)──群 (groups)
──鄉族 (ili) 為分類方法者。不論其為根據語言學或
根據體質和文化的分類，今日在菲若干已刊行之書籍
中，對於人種分類，尚未有定論。

另一個問題，即菲島雖稱南方島嶼系的文化，但
根據諸學者過去的研究，最早的起源顯然可以追溯至
亞洲大陸。但大陸經過悠長的歲月，今日許多文化自
應演變為另一形式，而昔日傳入於島嶼者，可能今日
也改變其原型。故固有文化整理愈遲，則親緣關係的
辨別則愈困難。菲島的民具藝術，正是我今日急於要
到菲島的最大原因。

在這裡，讓我遙向駐菲大使劉鍇先生、蔡惠超教
授、蔡程雲兄給我照料與關懷，菲大 Peralta 教授對我

工作的指導，以及菲籍 Roberto Yangco 先生暨夫人，
予我全盤研究經費的資助，謹致由衷謝忱與祝福！

（原刊《雄獅美術》二二期，一九七二、九、二十）

矮人祭及其祭具藝術

賽夏族的矮人祭又稱巴斯大溢祭，每隔兩年逢農曆十月十五日起舉行一次，筆者承本刊主編政廣兄的委託，前往大隘村對原始祭具作田野調查。由於矮人祭是該族祖先所遺留下來的一份文化而非為觀光舉行，故禁忌特多，在調查及攝影時曾發生過許多阻滯和困難。

矮人祭是賽夏和泰雅(Taiyal)兩族合併舉行。賽夏族人口稀少，分布於竹東區（即今之祭祀地點）者稱Saisiratt，分布於竹南叫Saisiat，有若干學者認為此族與平埔族的Taokas族有親緣關係，故將平埔與賽夏併為一族。泰雅族分布於臺灣北半部，人口較多，此族在日據時期曾對日發生抵抗多次，因他們臉上施有刺黥，故有黥面王或王字頭番之稱。泰雅與賽夏為鄰，故這次矮人祭典雖在竹東，而遠至苗栗的泰雅也趕來參加。

祭祀在竹東的大隘村舉行，入山須在橫山警察分局轄下的五峰入山檢查哨辦理手續。大隘村屬新竹縣五峰鄉，五峰與大隘相距十七公里，其間全屬山區地帶，道路甚陡。是日天氣奇寒，我們在夜雨朦朧中泥濘踏滑，摸路前行，及抵大隘，只見祭祀之處僅是一塊梯田，田畔稀疏有三五泥屋，實不能稱做村落。此

外尚有在向天湖山東河村部落，舉行同一的祭祀。

祭祀分迎神、祭祀及送神三個程序，第三天送神為祭祀中之最高潮。根據賽夏族自己的說法，他們信仰的神叫 Kokodai（賽夏語），當年在矮人獵頭戰爭中，就是這個神賜給他們的力量和勝利。此之所謂矮人，由於自然民族無文字留存，故今日無文獻可稽，但其名稱與我國古籍《諸蕃志》(商務版)的三嶼條所述的「海膽」有密切關連。這海膽一詞，實為英文 Aeta 之譯音。此外英文亦作 Aita。根據馮承鈞氏之考證認為 Aita 一字乃為馬來語 Hitam 之訛寫，而臺灣讀大溢 (Taai)，適為 Aita 之倒拼。

上述之所謂三嶼，即今之菲律賓。菲島各地尚分布有此矮人，故有 Ata 或 Eto 之今名。其後菲大人類學者 Landa Jocano 首呼其為 Negritos，而我國凌純聲教授遂直譯其為小黑族。

凌純聲教授在其著文〈中國史志〉（見《中研院叢刊》第三輯）將此矮人分為兩群，一為 Veddoid，一為 Negritos。文中略謂：「這種矮人群在我國史志上所記的侏儒、僬僥、短人、道州短民、木客等均有系族的血緣，他們很早就撤離中國大陸。」

目前此類矮人只留存於菲島，根據菲律賓大學考古系 Robert Fox 的著書，略謂：「在冰河時代，亞洲大陸與馬來半島、印尼群島及婆羅洲相連，史稱『巽他大陸』，當時亞洲大陸的矮人和其他巨型動物便是由此

陸橋移入菲島和臺灣，而成為最早的原住民。」（見
Pre-history of the Philippines）

又按 Otley Beyer 的著文略謂：「現在菲島最老的
民族 Australoid Sakai 和 Negritos 的祖先都是由華南
或經由越南直接或間接在舊石器時代循大陸移入菲
島。」（見 *The Earliest People of the Philippines*）由此可
知凌純聲教授之說乃與此兩說一致，且可印證其時臺
灣的矮人乃與今日菲島的矮人為同一部族無疑。這些
矮人男性身高平均僅四呎六吋，女性則不滿四呎，皮
膚稍帶棕色，毛髮曲捲，學者稱為森林民族。

臺灣的矮人為什麼被賽夏與泰雅所殲滅，其原因
實甚明顯。蓋在冰河時代移殖前來的民族都是手無寸
鐵，可說是一種不定居的原住人。至如賽夏與泰雅，
如果根據其黥面的文化特質，則可推測他們係在紀元
前後三百年的時期攜帶若干器具，由南方大陸從海路
來到臺灣（筆者此言可能太武斷），其時他們的固有文
化已甚高。正如歷史告訴我們，人類的移殖往往是「後
來居上」，若以上述兩者文化相差既如是之遠，固不難
測知前者必為後來者所消滅。

又據凌純聲教授在其《南洋土著與中國古代百越
民族》一書中，把中國史乘所載的南蠻分為東南夷及
西南夷，前者為百越族，後者為百濮族。百越和百濮
原是相同，因此凡是南方的民族，凌教授遂以「百越」
一名概括之，而獠人就是百濮中的一支，因此他說：

「古代《臨海志》所記夷州民族及越獠民族的獵頭文化，其分布東起臺灣，西至極邊，南至海南島。此一東南亞古文化的獵頭特質，在今南洋區域仍廣為分布。」

獵頭文化之形成，筆者意為最初發生自人類一種最基層的潛在意識——瀆神的快感。初由瀆神心理而後變為自我誇耀的表現，繼而發展為冒險。其後由於求愛而考驗自己的能力，或遇天久不雨、瘟疫流行，他們為著祈求目的，遂由瀆神反變為祈神而以殺戮人頭作為酬答，獵頭文化於斯開始。筆者推測，今日賽夏族的矮人祭最大的含意，即以紀念其祖先殺戮矮人以酬謝 Kokodai 神。

但據報章所記載的傳說，則謂昔日矮人嘗教賽夏農耕，但亦常淫辱賽夏婦女，賽夏族懷恨於心，一日，賽夏族暗將矮人常經過之枇杷樹獨木橋鋸斷，外掩以泥土，致使矮人墜崖而死。自報復以後賽夏族每年發生瘟疫，耕種歉收。故逢兩年舉行矮人祭以作追悼矮人（見六十一、十一、二十三《民族晚報》）。要之，不論傳說是否屬實，但筆者認為一般之自然民族，凡有祭祀大多是屬於誇耀自己的表白，而且文化低落之矮人民族，事實並不知農耕，情緒亦多不安定，報載傳說謂屬帶有悼念含意，似不合一般之推理。

祭神由頭目為主祭人，在場上周圍燃著熊熊的柴火（以後因連日雨天，柴濕無法點燃），隨即宣布儀式

圖 A　祭器，左上圖為臀鳴器，右上圖為飲米酒的竹杯，下圖為靈傘。

臀鳴器 (Tabogasan)：為祭器一種，狀似兒童背包，以紅布製成，內墊棉花，背帶黑色。包上縫小圓鏡兩塊，下部懸吊竹筒與銅鈴，竹筒徑約半吋，長二吋半，繩串白色貝珠，包底另懸一木板（亦有用鐵皮），以此鳴器背於背，以有規律的步伐跳躍，使其奏出鳴聲。

竹杯：祭祀所用的竹杯，高三吋，係在祭祀時順水流向東臨時伐取，涵義不明。

靈傘 (Kirakin)：矮人祭中之主要祭器，形狀與幡傘相似，但作半邊圓錐形。主架用竹枝製成，張以紅色幔幕，外懸紅白布條（亦有以紅、白、藍三色相間）及銅鈴，分五層。主架支於木座上，全重當達 10 磅，施術時以之頂於頭上，倦時則負於肩上，隨隊瘋狂作舞。

開始。其中主要祭具為一與羅傘相若的東西通稱「舞
冠」或「靈傘」，但非圓形而為一缺口的漏斗形，賽夏
語叫它做 kirakin。此一舞冠係用三根竹子為支柱，上
方另一竹枝彎作半圓形，紮緊在主枝上，傘形上方，
直徑約 1.60m，高約 1.50m，張以幔幕（紅色）。竹筐
周邊掛以紅白兩色布條（亦有間以藍綠布條者），分作
五層，布條中並夾以銅鈴。竹筐正面插茅草三根（此
草野生，葉條中間有一白線，似屬 wood-melic，待考）。
冠前吊一面方鏡（亦有用圓鏡），意係辟邪。此傘裝在
一塊高約一呎，直徑十吋許的圓木上，外包紅布，纏
以白繩。施術者將此圓木頂於頭上，或置於肩作蹦跳
狀，抖動舞冠，不停發出鈴聲。

　　此類祭具共有三個，施術後，一冠領著舞隊轉圈，
另一冠殿後，其中一冠則沿隊兩頭不停地來回跑。如
此祭舞，竟連續三晝夜不停。

　　舞隊作圓形，分內外兩圈，老年人多穿祭衣 ratan，
在直徑較小的內圈，年輕者即在外圈，均作逆時鐘方
向以螃蟹步伐旋轉。原始舞蹈的步伐粗獷而單調。歌
詞亦極單純，調子淒切。據謂此等歌詞約一百多首，
筆者遍詢六十歲以上的老人，但他們代代以口碑相傳，
只知隨唱，而無一知歌詞的含意者。

　　另一祭器與布包相似，男女各一，背於後股上，
賽夏語叫它做 tabogasan。布包下面吊以整排竹筒和銅
鈴，吊繩上串以白色貝珠（shell-beads），舞蹈者以同一

步伐作前後搖擺時，竹筒及銅鈴則發出有節奏的卡卡聲。

此外則有以青竹製成的竹杯和酒桶，每隔半小時提著酒桶繞場灌飲。如是載歌載舞，通宵達旦。直至最後送神的一天凌晨旭日東升時，由頭目的同姓青年，到山上砍來一株約有臂粗的樹木，賽夏語叫它做 ibon（柯木），抬至祭場，再由族人合力把它折斷，大家朝著東方把它一扔，全部祭祀就此結束。此折木意義如何，則尚不得而知，但據昔日的祭祀，最後一天為共同屠豬一頭，以表慶祝。這可能由於豬隻太貴，故以折木來代替。

在祭場中，泥屋上懸有許多茅草，每人的頭上也纏有一根，賽夏語叫它做 inosung，意即「死靈之草」。關於茅草的傳說，與矮人的神話頗相吻合，至為饒人興趣。即根據 Fay-Cooper Cole 教授的記載（見 *The Wild Tribes of Davao District*, Mindanao, Anthr. Seri., Vol. XII, No. 2），著文大致說：「從前有個偉大的精靈叫 Manama，他最初用茅草編成兩個草人，唸咒後草人變成一男一女，矮人深信這一男一女就是他們的祖先。」無怪乎那天祭祀完畢時，賽夏族人叫我把頭上的茅草向東方丟掉，他說：「如果不把茅草丟走，死靈就會跟回家裡來。」

海南島土著文化與藝術

　　海南島又稱瓊崖，位於南中國海的西北方，東西遙望臺灣及菲律賓群島，西隔東京灣與中南半島相對，北面則為海南海峽，距雷州半島僅十二浬之遙，形成了在民俗學上的南方島嶼和亞洲大陸之間的一塊跳板。

　　該島面積約二千七百方里（四萬一千方公里），相當於臺灣之一‧一五倍。尚未開發部分，俗稱「黎地」，目前佔全島面積的一半。

　　本島的地勢由東北向西南延伸，中央地區有黎母山脈，將島分隔為東西兩部分，北部為平原，南部全為山岳地帶。山岳並不甚高，位於中部的五指山約為海拔五千八百尺，其他山岳多為千尺以下，少有達至三、四千尺以上者。

　　主要河流源自黎母山系及五指山系，分四面下游進流入海。注入海口的河流以南渡江為最大，其次有陵水河、龍滾河；較此稍小者有北門江、文昌江及昌化江等。

　　根據地質的調查，海南乃屬火成岩系，故島中有溫泉十多處。噴出岩類為玄武岩、安山岩及層灰岩。侵入岩類為花崗岩、石英斑岩等。水成岩為石英岩、

石灰岩及雲母岩等。該島土壤甚少沖積層，故砂粒不多，沿海一帶，海水呈淺黃色。由於該島位置與呂宋島同一緯度，故氣候較臺灣為溫暖。

海南島在漢晉時期，朝廷對它並不重視，直至唐代始派兵駐守該島，確定為中國版圖。按歷史記載，瓊崖昔時乃為一充軍之地，迨至廣東及雷州半島漢人移殖至該島以後，遂將先住民的黎人驅至山區地帶。

一般書籍中所稱之黎族，乃包括黎族與苗族兩大部族，而黎族，尚可分為黎、侾、伎等三個亞族 (sub-tribes)。此外尚有猺族，但人數甚少。

苗族在漢族尚未侵入該島以前，中國大陸各地早已有苗族的分布，漢族勃興，始將苗族逼遷至山區各地。

黎族分布於崖縣寧遠河、望樓河各流域、昌江河上流、水滿峒及德霞、瓊山縣屯昌及坡蔀、安定縣母瑞嶺、臨高縣白沙峒、儋縣七防峒、昌江縣大田、新寧等地。

侾族分布自崖縣城至藤橋海岸一帶及昌江、大旗附近、感恩沿岸、陵水縣和興等地。

伎族分布於五指山溪谷兩岸，少與鄰族相通。

苗族為一半定居民族，對耕種已知用火耕 (swidden; kaingin) 之法，即先伐林以火焚木，利用灰燼做肥料，然後佈種種植，此為人類最原始的一種農業方法；菲島依戈勒族與此完全相同。此族分布地區雖甚廣，

諸如儋縣馮虛峒附近、樂東縣南茂峒、定安縣恩河、臨高縣番打、志遠等地，但人口則為上列四族中之最少者。

黎族依其固有文化的高低，普通分為「熟黎」和「生黎」。所謂熟黎乃指能諳漢語，其文化已為漢族所同化，且多冠以漢姓，如王、陳、邢、唐、麥等。有謂冠此姓者為漢人亡命之徒的後裔，此說也許不確。

黎、侾、伎等語言，依村峒不同，方言亦異。關於海南島諸族的方言，是否為屬同一語系，直至今日尚未見有語言學者加以研究。苗族與分布於東部的侾族，兩者語言皆近似廣西苗族之語言。在這裡，我們不妨一提苗、侾與黎族之關係，即在人種學上雖然將侾族納為黎族之一亞族，但在語言的觀點，侾族又與苗族相同。

由於語系之證明，顯明地指出苗及侾族可能係移殖自廣西。

黎族的部落叫「峒」，由若干村落組織為一峒，故又稱村峒。部落之長稱「峒主」，廣東話叫「頭家」。峒是由三村乃至十村合成。每一村中有若干族，即由族組成一村，每一族之長稱「老爹」。

峒主原本是屬於世襲，其後變為峒民的公選或官選，這是文明侵入以後的改變。峒主與老爹在其管轄範圍之內，本有絕對的支配權。但權力的行使，乃依其實際勢力之厚薄而異，故凡無實力的峒主或老爹，

往往無法執行其命令，其名存實亡。

黎族的家庭組織為父氏系群。為一夫一妻制，但也有多妻者。多妻的家庭並無妻妾之分，一律處於平等地位。

家屋的樣式為地上住屋，此種形式，普見於 Timor 島及爪哇之一部，呂宋西北部及臺灣。以茅蓋頂，以竹皮及樹皮為牆，內部形式，頗與臺灣諸族相似。服飾簡單，男子穿著渾布 (G-string)，婦女則著短裙及膝。

男子蓄髮，至如伎族男子，頭髮集於前面，即伸出前額用繩縶成似牛角狀，尤見奇特。女子有黥面習俗，喜用銅、銀製成耳環或頭環作裝飾。

黎族男子負責耕種、畜牧、狩獵，婦女事織布。水田之稻作物得天獨厚，每年可以收成三次。在收穫期並種植玉蜀黍及薯芋等雜糧。

苗族與黎族不同，他們是種植旱稻，由於旱稻是屬於火耕，故使山林有趨於荒廢的趨向。

畜牧以牛為最大宗，其次為豬隻。牛隻在黎族中為一主要財產，故物物交易，乃以牛隻多少計算。

狩獵原本用弓箭，近年已知獵槍，此類槍枝，都是由不法商人祕密交易而輸入者。

婚姻在黎族中，婚前的男女可以自由選擇，並無任何拘束；至於婚後，則須遵守社會上嚴謹的社會制約。

葬禮在黎族中採取「土葬」，苗族則「火葬」。黎

族將死者埋於墓地以後，除設標識以外，並無禮拜儀式。苗族將死者火葬，則就地安放，不重葬，同時將死者遺物一併燒棄。

黎族因為沒有文字，故無文書契約，遇有田地之賣買，則在竹片上用刀刻劃記號，然後將竹破為兩片，各執一半為憑。

黎族的村峒中沒有神祠，只有「土地公」，數量甚少。其中一部黎人，信仰近似於多神論者，遇有疾病，則屠水牛以祭天地。

在黎族的社會中，對於盜竊罪則科以刑罰，事態輕微者由族長判斷，罪狀重大者則由峒長聯合會議決定處置。刑罰種類有死刑、家財沒收、斷指、笞刑、火炙等。

黎族中以編織圖案最為美麗，編織與刺繡之幾何文至為繁縟精緻，Jesus T. Peralta 教授稱此文樣為母性圖形，但刺繡亦有以有機形為文樣者。骨簪為苗族重要飾物，在骨簪的一端，繫以銅環或銀環。骨簪在中國起源甚古，且可認為是大陸系的文化要素。臺灣布農族婦女所用骨簪頗與此黎族相若。黎族多用牛骨製成，而臺灣則以水鹿的脛骨為材料，其形狀似頗長的長三角形，即頂部較寬，向下端漸次窄細，且磨成扁平狀。據說北婆羅洲 Dyak 族所用骨簪，與上述的白沙峒黎及臺灣布農族大同小異。

用銅或銀製成的飾物，以凡陽傣族為最特出，頭

飾、頸環、耳環等皆用銅銀製成，由於體積太大，故相當笨重，戴在耳孔上頗有累贅的感覺。

　　黎族婦女黥面文樣乃刺於左右兩額及下頦，白沙縣臨高的黎人，足上亦有刺墨。但文樣甚簡，多為直線或九十度角的拆線拼湊而成幾何文。

（本文主要參考文獻：《海南島概要》，臺灣總督官房調查課，一九四八年。）

非洲藝術

古老的非洲如今已悄然逝去，新世紀的非洲隨之誕生。但古代的生存者——布須曼族以及侏儒 (Pygmies)，和他們那些數不盡的神話、故事和藝術，仍然影響著今天新非洲人民的思想，甚至形成現代政治和社會以及生活的教條。

非洲是一個廣漠的大陸，依天然地形分為兩個部分。北非，從埃及至摩洛哥，沿尼羅河下游至Ethiopia，幾乎全是屬於地中海區域的回教世界，這些民族有他們自己的思想和故事。其次是撒哈拉沙漠和多雨森林地區，它阻擋了文明，使人類無法穿越。直至十五世紀末葉葡萄牙水手繞過了好望角，才使歐洲人開始了解非洲。

南非的撒哈拉，阿拉伯地理學者叫它做 "Biladas-Sudan"，意即「黑人之地」，此一地帶形成了東部和西部的蘇丹 (Sudan)，穿過赤道直落南非，都是黑色人種地帶，本文介紹的便是此一區域的藝術。

在人種觀念上，非洲黑人尼革羅 (Negro) 是深黑皮膚、捲髮、闊鼻、唇厚而反轉，班都 (Bantu) 則指東非和南非的尼革羅。此一名稱與他族的區別是因為語言不同，而非種族不同。

　　另一種形成小型部落的尼革羅是布須曼族，小侏儒以及汗米第族 (Hamites)。布須曼族包括 Hottentots，他們身軀比較矮，但不是侏儒，這些人有暗褐色皮膚，是非洲古老游牧民族之一，留下很多岩畫在模克的洞窟裡。

　　分布於叢林的小侏儒是最早移殖非洲的人種。帶有較淡膚色的汗米第族分布於南非及 Ethiopia，可能是尼革羅族的混血。居住在撒哈拉部份的蘇丹族，他們的神話和藝術受回教和阿拉伯民譚的影響最深。

<div align="center">×　　　　　×　　　　　×</div>

　　非洲的藝術一如其他各地，以它自己的神話、民譚、以及信仰為背景，可是他們的古老傳說並沒有文字記載，故直到今天，學術上的收集甚感困難。

　　主要的原因，是由於南部的熱帶叢林造成地理上的隔絕，致使非洲南北兩地的文化與藝術無法交流。早期非洲除了為商運和販賣奴隸而有交通之外，各處地區可說完全閉塞著。直至十一世紀回教隨著尼羅河沿西岸進入了蘇丹以後，十九世紀才有人開始記錄非洲的文化，並重視非洲藝術。

　　有關古老非洲的記錄文字很少，因此我們今日雖然收集不少非洲藝術品，可是對於它的含義、思想和感覺仍有很多不甚明瞭。

　　非洲藝術在造形及思想影響本世紀的藝術家頗

大，例如埃普斯坦 (Jacob Epstein, 1880 ～ 1959)、亨利摩爾 (Henry Moore, 1898 ～ 1986)、和畢卡索的作品，都是明顯的例子。非洲的藝術殊少雷同，所有作品都是完全依作者的感覺予以誇張，因為非洲藝術的創作側重特性的表現，故此顯得有力而神祕。

自從非洲藝術有了記錄以後，人們才開始認識熱帶地區黑人原始的社會組織、習俗儀式以及宗教信仰。非洲雖然沒有聳入蒼天，由花崗石砌成的廟宇，可是他們所用木料和沙岩雕成的藝術造形，每一部分都表現對人類生活的由衷的關懷。非洲藝術同時也表達了周遭大自然賜予他們的活力和對神的信念。

有些藝術表現家族的核心，也有些表達自出生、做活以至死亡的人生過程。不少作品強而有力地刻劃出非洲女人的母愛，和女性的偉大。

表現死亡是對自然的一種反抗，生存就是對宇宙信仰的勝利。因此他們製作出無數的「死亡面具」(death masks)，以象徵祖先們的復活。精靈與天地的力量都是人類的證人 (clouds of witness)，人類降生之後，依恃祂的保護而延續生命。

由於非洲有無數的方言和種族，因此許多學者懷疑有很多不同的藝術。經過調查，僅在西非一個區域中就發現有兩千多種方言。但首先我們必須注意的是避免兩種偏見：一是認為非洲的藝術不論東西南北，全是相同；另一是認為土著分布在各種不同的世界，

從若干斷片中便可以察出其不同之處。誠然，過去古老的非洲可能如此，其後由於移民與文化交流，非洲藝術早已趨向劃一的發展了，這一點可以從神話的比較上觀察出來。

<div align="center">× × ×</div>

非洲最古的藝術當推刻劃在石窟中的岩畫 (rock painting)。在較乾燥的地區如撒哈拉、蘇丹以及東非或南非都可以找到。東非和南非的岩畫是早期布須曼族所作，題材均為野獸、畜牲、人物、宗教的象徵等，施以色彩和自然主義的表現。數目少至一百，多則成千，不過可作神話的參考者不多，一般多表現當年的生活，目的在於「求愛」與「求食」，其中僅一部分帶有咒術的意義。

雕刻多為立體，材料有木、石以及金屬。這些古代雕刻製作年代雖然早至兩千年前，今日看來仍然栩栩如生。發現雕刻的地區較為窄狹，主要地區是西非和中西部的非洲。原因可能是當 Niger-Congo 的族人，數世紀以來已為農耕的定居民族時，東非其他諸族仍過著游牧生活。

最古老的熱帶非洲雕刻，一九四三年發現於非洲北部奈及利亞 (Nigeria)，史稱那克文化 (Nok culture)，考古學者猜測其為兩千年前的遺物。它用赤土燒製而成，題材均為人首，有些是自然形，也有些加以變形，

它的製造與宗教或神話有關。這些陶器，不論造形或技巧，均足以媲美遲至千年以後所製作的依菲 (Ifé) 青銅以及班寧 (Benin) 青銅雕刻。

石刻在非洲並不多見，只有在絲拉黎尼 (Sierra Leone)、剛果和奈及利亞才能找到；在勞地斯亞 (Rhodesia) 的尖巴比 (Zimbabwe) 偶然也可以發現使用沙岩和石英石、花崗岩等堅石的雕像。

象牙雕刻纖細而精緻，惟製陶雖然普遍，可能由於不易保存，故難大量發現。

木雕在非洲最常見者是面具和實用的木枕、煙斗、碗碟、鼓、賭博盤、施儀時所用的碟子、屏風和門板等，都是用木材雕成。裝飾藝術亦見於耳環、手鐲、頸頂、腰帶、腳環、刺墨具以及蒼蠅掃等。非洲的藝術，沒有一處不是在表現生活的樂趣。

× × ×

非洲土著和其他地區的人類一樣，有他們自己的宗教、信仰和哲學；在他們的思想中也有「生命的定義」、「物種的起源」、「生之目的」以及「死的征服」等問題。他們常將主題委諸神話或寓於哲學之上。

非洲土著也知道如何去享受他們的人生，他們樂觀，容忍人生的苦難，也盡情享受性的快樂，並且認為兒女全是神的賜予。生存和康樂是向神祝禱最主要的願望。在非洲人的腦海中，「生命力」就是思想的中

心，從這種「力」的生命之花所產生出來的藝術之果，怎會缺欠力動 (dynamism) 與調和？

(本文參考文獻：Parrinder, G., *African Mythology*, Paul Hamlyn, London, 1967)

咒術的沙畫

　　沙畫 (sand painting) 是美洲西南部印第安人一種非常古老的咒術繪畫，指巫醫施術時用手指在沙地上作畫，偶而也作畫於鹿皮或纖布之上。作畫的色彩全是利用天然物質，諸如碾碎的穀殼、花粉、樹根或樹皮研碎的粉末等。

　　沙畫可說是創自巫醫，不僅是為患者治病的一種重要儀式，也由於巫醫在族人中知識較為豐富，他在沙畫上的表現，可使族人獲得精神生活的協調❶。沙畫在施術時開始作畫，在儀式結束時便把它毀掉，通常一幅沙畫的生命不超過十二小時，特別情形也有維持十多天之久，因此外人不易見到。目前只有極少數的博物館將之保存在一塊厚玻璃板上。

　　目前為止，我們只知 Monument Valley 地區的娜娃茹 (Navajos) 印第安族有這種沙畫。此族具有天賦的藝術才能，除沙畫外，且知燒陶、羊毛編織、研磨石鑽、以及編籃等各種技巧。住在 Monument Valley 山谷地區的居民，似乎獨得天惠，各種彩色沙石比其他區域美麗，也許由於天然材料特別豐富，因而誘發他

❶ Eastman, Charles Alexander, *The Soul of the Indian*, 1911, Houqhton Mifflin.

們對繪畫的創作。

　　據說娜娃茹族的鄰族 Zuni 及 Hopi（胡玻族）也有類似的沙畫，但是起源還是從娜娃茹族開始。據說早期 Apaches, Papagos 以及南部加州印第安人也有作此沙畫，可是現在已失傳。

　　神話、預言、咒術一直就是印第安人歷史中精神的財產。讚美的咒辭和宗教儀式，就是從這些精神文化，而產生了詩一般的意象。他們認為「偉大的精靈 (Great Spirit) ❷」就是族人的創造者，除了創造他們族人和兄弟之外，還創造了許多動物、植物和礦物。巫師❸在施術時，一面和偉大的精靈通話，另一面藉沙畫中許多顏色、形狀和裝飾的種籽，把精靈的意旨表現出來。這種靈媒，是若干世紀從祖先傳下來的，圖中顯示的徵兆只有這種巫師才能了解。

❷　Great Spirit 一詞，據 Marett 教授的有靈觀 (animatism) 是指原始時期的人類完全倚靠自然 (nature) 求安息。由於他們對大自然現象，如風雨晴晦、一草一木，以至山川的形成，均無法予以想像和解釋，繼由心理的恐怖，而產生了精靈的信仰，Taylor 博士對此行為，稱曰精靈崇拜 (spiritualism)。(Marett, R. R., *The Threshold of Religion*, London.)

❸　原始藝術乃帶有宗教意義，巫醫或巫師常為藝術的創作者，Rogers, S. S. 博士將此等藝術分為五大組：(1)東北部極地，主要系統為 Cree, Ojibwa；(2)西北部極地 Athapaskans；(3)西北海岸；(4)中央大平原 Cree；(5)東北林地 Iroquoian, Alqonguian。

　　沙畫是在施咒或歌頌精靈時（咒歌）在地上隨唱隨畫的，通常完成一幅沙畫需五天至九天之久。即使最簡單的一幅沙畫，也要耗時三日以上。施術時一連串的長咒，咒辭吟聲低沉而神祕，依病人的病況輕重而定，還有很多附帶的儀式。

　　巫師在施行儀式前，需沐浴三天清潔體軀，節食、禁慾、孤獨地一人守夜，這是一項崇高而嚴肅的準備，直至他感到一種無形的力量來臨時才能舉行儀式。在他醞釀靈感的三天中，同時到處找尋有顏色的細沙、碎石、花粉、果子、種籽、樹根和樹皮，這些都是沙畫的材料。

　　大凡沙畫可以分為兩種形式，即「夜的旋律」和「晝的旋律」。「夜的旋律」的沙畫，咒辭和日間不同，儀式在日落後不久開始，到翌晨日出之前，東方發白時便將沙畫毀掉。「晝的旋律」沙畫儀式則在太陽初升之時開始，並在日落西山之前毀掉。

　　製作沙畫通常有二至三個助手，幫助巫師作畫，或代巫師唱咒辭。施術進行至最高潮時，巫師便跑到沙畫上，盤坐在沙畫中間，此時巫師本身，與精靈最為接近，他自己已變為創造者的一部分了。

　　病者在沙畫將行結束之時，將身體臥於地上，等候巫師來醫治自己的宿疾和恢復被傷害了的心。病者必須忍耐這段長久的儀式，然後巫師把一種液體灑在沙畫上，再用手指把濕沙挑起來，塗在病者的身體上，

這象徵精靈已驅走病者身上的邪氣。

儀式完畢以後，巫師將沙畫上的沙石收集起來放在一個鹿皮口袋中，或用氈子把它包起來。通常病者也取一小撮包在布袋裡作為頸項掛在身上。巫師取回沙石以後，則先向東行數十步，再轉南行，再而西、而北，他這種姿勢，象徵著上至天父，下至地母，東南西北四面「六向完滿」(six direction)。

在印第安人諸族中，娜娃茹族此一儀式中所表現的咒辭、舞姿，以及舉行儀式時的寧靜氣氛，對於「愛」、「完整」以及「崇高」，都是為偉大的精靈所表現的一種光榮。

一幅沙畫小者三呎，大者長達十五呎，或者更大一些，普通一位巫師需要兩個或三個助手才能完成。製作沙畫時，除直接參加這項儀式的人以外，禁忌外人參觀。因此在民族誌的記錄中，很少民族學家記錄到這一類藝術。今日不少科學家，也只能從病者的口述中把圖形記錄下來。學者們認為根據近代心理學，從沙畫的各種符號來研究某一個民族的精神文化，當更能了解其潛在意識。符號本是人類一種無言的表白，如果我們了解它，便可發現他們的靈魂和他們生命的真義。

本文附圖《天父地母》(Father Sky and Mother Earth) 的這幅沙畫（圖 A），是表現生命始創於兩個偉大精靈——天父與地母，祂們的愛情，由一道虹連結

在一起，大地的新生命，都是從地母的肉體和天父的
精神結合而產生出來的。他們認為萬物須先有思想，
而後才有物體出現。故此沙畫中的「天父」和「地母」
的頭上，有一根線結在一起。

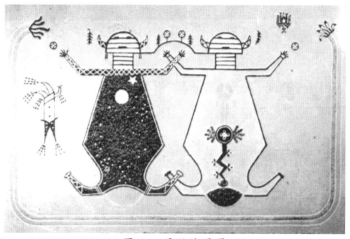

圖 A　天父地母圖

「天父」的身上有星星和月亮（有時太陽也出現
在天父臉上），銀河 (Milky way) 跨著「天父」的肩膀、
手腕和兩腳……。「地母」的胸部發射出「生命的能」，
使太陽發出了光輝，讓生命在地母的子宮裡受孕，大
地的種籽於是萌芽。

礦物、植物和動物，從生長、成熟、結果，以至
落地是相互關連的。即礦物滋養植物，植物供養動物，
動物又化為礦物，如是生生不息，周而復始。

「天父」和「地母」的上方有四個圓圈，圓圈裡

面又分為四格，這好似表現指南針的四個主要基數
——年中的四季以及人生的幼年、青年、中年、老年
四段時期。

蝙蝠能引導和「夜之精靈」通話，是沙畫的開始。
虹的兩端各有五瓣突出物，左面黑色的五瓣和右面白
色的五瓣各象徵日與夜、光明與黑暗、陰與陽、善與
惡、男與女、生與死等。

圖左的一個好像人體的東西，是一個「藥包」，它
的神祕力量來自星座。在這裡包括一個神話——白色
小甲蟲的冒險故事。

《迴旋的虹》(*The Whirling Rainbows*)，在表現偉
大創造精靈的神力。虹是北美印第安人傳說和神話中
主要靈感之一，尤其沙漠地區的住民，經常渴望得到
雨水，所以認為虹是吉祥的徵兆。

舉行這項沙畫儀式時，巫醫的臉塗上一層彩虹顏
色，所戴的頭巾也作彩虹色，然後虔誠地作出許多紋
樣，每一道紋樣都在顯示族人對於偉大精靈的禮拜和
祈願。圖中大地反時鐘方向的旋轉，以及日、月、星
辰，都是為消災降福而運轉的。

巫師在這幅虹圖上所發現的預言，如果屬於吉兆，
他便在「美的路徑」(The path of Beauty) 上行走，這條
路表示聯結著天地之間的一道橋樑，也代表軀殼和靈
魂的結合。

《娜娃茹的誕生》(*Navajo Coming Up Story*)，亦

稱 "*Navajo Creation*" *(Life Way Chant)*，圖中的四根火炬照耀著宇宙四方。其中十字形白色的桿子，指著東西兩方的桿端為黃色，指向南北兩方則為白色，這個十字表示三種不同的光。黃色稱為「金光的定律」(Law of Golden Rays)，它是引導印第安人的生活指南。白色的光表示「靈魂的純潔」，黃色表示事實的發紀。

穿著黑衣的人睡在 "Hogan" ❹ 裡，祂是專門照顧營火的哈茲金精靈 (Hashjehjin)，祂最早教導族人用火，並發現其他資源。精靈右手拿著一根火種的樹椏，就是教導族人如何由磨擦而發生火，左手拿著的是一個治病的「藥環」，從祂頭上散出點點的符號表示銀河，藥物經過這道銀河給予的神祕力量，便可治愈各種奇難雜症。

藥包下面的紅黑色十字，表示藥包和火炬被 Coyote（犬神）偷去，牠經過長遠的天空，到達了一男一女的大地世界（方頭表示男人，圓頭表示女人），然後自己跑進 hagon 裡，把四隻腳放在火上，把爪燒掉。

這是巫師找尋小偷的一種儀式，盜竊在印第安人的習俗中會被族人嚴厲處罰，不論所偷是用具或者食物。

印第安人從出生、疾病以至死亡，都要由巫師舉行這類沙畫儀式作為保護。文明國度裡，宗教是《聖

❹ Hogan 係專指印第安人所建錐形的房子，此類房子一般用樹椏和細枝築成，上敷粘土和草皮 (sods)。

經》教義或佛經義理，但印第安人的宗教，卻是沙畫
中的神話與預言。

(本文參考資料: David Villasenor, *Tapestries in Sand*, 1963,
Naturegraph Co., Calif.)

宋代古物在菲律賓

　　日昨接到第五五期《藝壇》，讀「近事」欄，報導我在菲律賓陪葬物中發現了若干宋代陶瓷器。八月二十二日《聯合報》和九月一日《中央日報》也曾經有過同樣的報導，使我拜讀之後，心中感到不勝慚愧與不安。宋代古物在菲之發現，這是菲國一件大事。這完全是我返臺之日，也許是我說話口齒不清，朋友們未聽清楚，因此記錄上發生了錯誤。由於不可掠人之美，不得不借用《藝壇》一角，把宋代古物在菲的故事重說一遍。

　　我這次到菲，主要的目的是做一些有關物質文化的調查與整理工作，並未涉及有關人類考古的事，由於 Juses Peralta 教授和我平時最談得來，他現在正從事 Angono Petroglyphy 的研究，故此偶爾和我也談及了一些有關年來考古的事。

　　臺灣很多畫家都到過了菲律賓，如果稍稍留心，也許他們在文化中心 (culture center) 都看過了我們宋代的古物。除了陶瓷之外，還有一間陳列室專為陳列我國古代瑪瑙等飾物，晶瑩奪目，非常美麗。

　　如果要談菲國的我國文物，故事也許會拖得太長遠。關於菲島的史前文化，照 Robert Fox 教授的說法，

它在十萬年前已經有了基本文化的出現，例如他們發現 Tabon Cave 和 Angono 地區的象牙化石（我在博物館工作時期，有三位日本考古學家就是專為研究此化石在菲工作）、大龜、犀牛以及其他化石，學者們都相信這些遺物是二十萬年前的東西。此外還發現了許多石器，以及一些哺乳動物的化石。無疑地，菲島史前的人類，一如近世所發現的北京人和爪哇人。

Tabon Cave 在 Palawan 的西南海岸，洞窟中所發現的原人，可能是五萬年前的人類。據地理學家的推測，當冰河時代，其間有一條細長的島嶼，所謂天然陸橋連著菲島和婆羅洲之間，只因冰河融解以後，這條陸橋才被海水淹沒。

自從陸橋沉沒以後，從亞洲大陸移居到菲島都是從海路來的，而這些移殖的人都攜有巨大而優越的工具，他們甚至也帶來了最初的農業、梯田、曆法和旱禾的種籽。關於這些移民的學說很多。有些學說懷疑有一部分人類是從菲島移到太平洋島嶼，而不是從太平洋外部移殖到菲島。但根據我國學者凌純聲教授的學說，則謂目下的菲島的移殖民確係自大陸遷來，即我國古籍中的「百濮」，凌教授並稱此族為「南支漢族」。

至於菲大 Fox 教授根據這一點及其發現 shell adzes-axes 之後，則強調菲島的文化，不僅有人類移殖自大陸，同時菲島也有人類移殖至鄰近諸地區。記得我讀鹿野教授著作，他曾說過不論島嶼系的文化是否

來自大陸，抑為大陸系的若干文化帶有島嶼系文化，往往會追溯至大陸（文意大略如此）。由此觀之，我國宋代的古物或更早的人類從亞洲大陸到過菲島，該是意料中的事（據 Douglas 教授說：中國人在周代的時期就到達過菲島）。

根據《南洋交通史》，得知我國十一世紀末葉（也許早一點），中國南部已和菲島開始通商。在此早期，據說就有大量的陶器運到菲島（按 Fox 教授說：菲島在 Magellan 之前，比較早期的商人，可能是阿拉伯人。但他們可能係在十三世紀，即較我國晚了兩個世紀以上）。

我國的陶瓷器係在一九六七年以降的數年間才發現的，其中百分之八十以上都是南中國所製。菲國第一夫人非常喜歡藝術，發掘工作都是由她支持。近年菲島還發現了不少泰國、柬埔寨和安南陶器，這些陶器都是十四至十五世紀時期的作品，其中一部分係來自 Sawankhalok (Thailand) 及 Snkhota，尤其我看到 Khmer jar，使我對中南半島懷念不已。

這些陶器，在 Pre-Spanish 時期都是和菲人的祭儀有關。最近還繼續在 Palawan 找到一些零星來自東南亞的土罐，發現的葬甕，蓋上雕塑有兩個小人，暗朱色，作撐船狀，其含義似係把死者送至西天。造形極為美麗。

目前山地省的少數民族擁有我國宋代以及明末清

初的陶瓷器者很多，他們視為家傳的寶物，一如臺灣
的排灣族，以擁有此類陶器愈多表示愈富有。

　　當我在菲工作時，一天突然有位菲人來訪，遞給
我一張名片，據說他自己收藏有中國宋代陶瓷很多，
歡迎我到他家裡參觀。近年來盜墓者很多，我懷疑他
所收藏的確屬真品。根據 Peralta 教授告訴我，菲政府
已頒布一項古物國有的法令，我想私人以後是不易擅
自挖掘古墳了。

　　　　　　　　(原刊《藝壇》第五七期，六十一、十、十夜)

怎樣研究民俗藝術

民俗藝術之引起現代畫家們的注意，似乎可以追溯至一九○一年，從馬諦斯完成了自然主義而轉向構成創作的時候開始。其後，畢卡索受到黑人雕刻的影響，更使二十世紀末葉的西方畫壇，不得不對民俗藝術，作重新的評價和探討。

「民俗藝術」英文為 folk art，「民俗」英文原字為 folklore，意為民眾知識，其後用以代替「民間舊俗」(popular antiquities)，又按法文 tradition populaire 意為「民間傳承」。故凡民間舊俗的藝術，其含義應包括現存之蒙昧民族的文化與藝術，以及文明民族的舊俗藝術。

今日各地的自然民族屬於文明進步遲緩的無學問階級，其固有文化及藝術，自可納入為民俗藝術的範疇。

民俗藝術是一個概括的名詞，內容應包括造形、信仰、習慣、傳說等。析言之，民俗藝術除其造形，在民俗學所謂物質文化 (material culture) 之外，還有許多心理方面的事物，所謂精神文化亦應同時並行發展與探討。故此，凡做一個畫家，如果想研究一件民間藝術作品——譬如一座排灣族的祖靈像，我們不但要對它的造形、技術、特徵等等加以探討，同時還須注

意它在施行儀式時，所遵行的禁忌 (taboo)。因為民俗藝術，事實上和你的風景或人物寫生不同，由於民俗藝術是帶有心理（蒙昧與舊俗心理）的表現，其含義自極複雜，即自哲學、信仰、巫術，以至社會組織，甚至文學都有。故民俗藝術的研究，除其造形而外，最好能涉及一些考古人類、地理學、語言等等知識，加以觀察歸納、推論和應用。

我這種說法，是表示藝術家研究民俗藝術，似乎和民俗學家研究民俗學稍有不同。

G. L. Gomme 氏曾將民俗學分為「傳襲的」和「心理的」兩種。前者民俗學包括習慣 (customs)、儀式 (rites)、信仰 (beliefs) 和藝術 (folk arts)，而後者的民俗只有信仰一種。

研究民俗藝術，最先自然是採集資料，其次則進行理論的研究。而此研究，有「比較的」研究法和「歷史的」研究法兩種，此對業餘研究者而言，似乎前者的方法較後者方便。不論採取上述任何方法研究之前，搜集資料和標本，數量越多越好，只要「來源」無誤，不必一定先加意見。

入山實地調查叫做田野工作 (field work)。田野工作須和當地的土著們先發生友誼，尊重對方的禮法和禁忌，所謂入國必先問俗。傾聽對方陳述某一事物，應要有耐心。要言之，對人「同情」，態度「和善」，和酬贈小小禮物，是採集資料的唯一成功要訣。

　　蒙昧民族的文化與習俗，在文明人看來是怪誕無稽，但在他們卻是世代相傳的信條，故應力求理解。調查時應將標本類別、時間、地點、從何等階級或哪一種人物處得來都要有記錄；盡可能詳細，而且要照實。記錄性的文字與文藝不同，不要隨便潤飾，文字愈簡潔愈好。

　　土著中有男女性別之分，也有職業階級（其所負工作）之分，查問時應選擇，記錄上亦應注明其年齡、特別社會地位 (social status)、等級 (ranks)，以及其他特殊事項，此外，或視人而擇題，見面之初最好多聽少說，最後才提出你的問題。

　　如要驗明所採集的材料的真假，不妨詢問其他的同地族人或再耐心觀察，絕不可立刻疑形於色。記得二次大戰，我在緬甸和芒市時期，遇見過那些「山頭人」和擺夷，情緒都很不安定。因此，如你一旦使他們不滿，他們便會立時翻臉，因而發生誤會。

　　土著因多未受高深教育，故天資上的智力差異在外表看來很大。有些很能敘述他們的傳說、神話與民譚，但有些卻完全近於全無所知。被訪人尚未了解調查人的來意時，千萬不要先把筆記本、描圖本或照相機拿出來，我們在竹東大隘村調查賽夏族矮人祭時，就幾乎給他們打了一頓。

　　初習民俗，事前最好預先準備好問題表格，以便按題發問，或按項目調查。描寫標本最好能用繪畫和

照相同時並進，在田野中描繪標本可用 "HB" 或 "H" 較硬質的鉛筆，因為此類繪畫係屬於美術設計素描，只求準確則得，然後詳細注意其結構、技巧、材質、尺寸、剖面等等，附記事項愈詳細愈好，回家整理再來上墨，上墨宜用針筆，普通以 0.3mm 為最合適。

民俗學有語言學派和人類學派。其中以後者對我們的研究最有幫助。由於人種在地理上的分布，是唯一的重要因素，影響著我們所搜集標本的親緣 (kinship)。土著族中的圖騰、制度、占卜、巫醫、精靈觀念以及祖先崇拜等都與心理學有關，在可能內自然也得涉及一些心理學。

上述大致是準備知識和標本收集與調查。下一個步驟，就是如何把研究的心得寫成報告 (paper) 或者論文 (thesis)。在國內有一些年輕畫家，多不講究研究報告和論文的寫作規格，或者馬馬虎虎寫幾篇散文投到雜誌裡發表，偷懶了事。藝術研究上，應該有一套方法才對。即收集到東西或文字資料以後，應逐步著手整理，如何編列有關資料，怎樣做註解，如何選題目，怎樣分析資料，組織資料，藉以進一步撰述報告或論文。我們更須注意，民俗藝術因為是屬於學術性，故此論述文字中必須要有註腳 (foot notes)，否則研究結果雖然在刊物上發表，由於沒有出處，就會被人視為有違反知識誠實之嫌。引用別人的詞句，也得加上括弧，才算得上寫文章的禮貌。

菲律賓藝壇

近十數年來，我們明顯地可以看到世界各國的藝術教育都在加速發展，這種運動且已擴展為國際性，目的在求各國民族之間，如何藉藝術交流以求相互間的了解。故文化交流，成為時代的必需。

藝術文化之交流，貴在每一民族的固有文化和特徵。菲律賓雖然是一酷愛藝術的民族，不幸地，許多人卻偏偏認為他們最欠缺的，正是這個民族精神。

其實菲國自有其馬來本族文化的根源，為什麼他們今日卻難找到「傳統」的依據，最大的原因，無非菲島給西班牙佔據了四百年，繼之又給美國統治半世紀，怎怪馬來文化不被外來文化所重重包圍，以致馬來精神，不僅不為一般菲人所注重，久之甚至被世人遺忘。

由馬來人所樹立的四個國家之中，獨以菲國喪失其本源文化最為顯著。即伊斯蘭教最初侵入菲島時，其發展的迅速一如天主教，我們也許可以說，當回教尚未介入菲島時，菲島的文化幾乎是依賴基督教帶進來的。

不但如此，印度教 (Hinduism) 影響菲島的結果，也是不容忽視的。這裡有一個疑問，就是印度教是否

在伊斯蘭教和天主教尚未傳入之前,就已插足過菲島?由於印度人不善於航海,不似我國或伊斯蘭教可以從海上,或從蘇門答臘把文化帶進來。根據菲大霍斯教授的說法,中國早在宋代甚至早自周代就有中國人到過菲島印下了足跡,然而在今日菲人姓氏或語言中,只能認出若干的梵文字眼,卻難找到半點中國遺留下來的社會風習與痕跡。

貝葉教授在其 *"The Philippines before Magellan"* 的著書中略謂:「菲島在 Magellan 之前,應該是馬來精神和馬來社會。」然而迎合今日國際的文化交流,又能顯示出馬來味和屬於菲律賓自己理想形式,幾世紀來,竟沒有人知道如何脫離宗教的束縛而找出祖先作為依據。因之,此一藝術上的真空,唯有靠舶來的藝術來填補,其時菲人大家忙著到巴黎,到西班牙,不管是形式或是方法,總以為向別人學得來的都是真正的藝術,只知在技巧上盲從,而在思想上卻是荒蕪不堪。

迨至三十年前年輕一代的畫家,才開始努力於衝破這項西歐因襲保守的樊籠。最初倡導此一運動係在一九二八年從 Victorio Edades 最先開始,事實上,到了一九四五年美軍解放菲島以後,菲島的藝術才有轉機。一些新抬頭的畫家,以新奇的態度找出了藝術上的「風土味」,但以此表現民族力或反映社會的作品,卻反被自己民族鄙視和忽略。由於這種錯誤觀念,連

累著菲律賓藝術運動的推展。二次大戰前的若干年，
Fernando Amorsolo 挺身而出重新組織另一新藝術運
動，參加此一組織的有 Carlos V. Francisco 及 Galo
Ocampo 等人。如今此一著名運動，已在菲藝史中稱為
"Triumvirate Movement"。

我們必須明瞭，當一個民族尚未形成為一個安定
社會之時，往往使其藝術在創作上很難顯示特性與形
式。其後參與新運的畫家日漸增加，諸如 Diosdado
Lorenzo, Ricardo Purrugahan, Demetrio Diego, Bonifa-
cio Cristobal, Hernando Ocampo, Vicente Manansala,
Cesar Legaspi 等人，這是大戰前一年的情況。

大戰爆發，不幸又使菲藝術生根未穩，重新又遭
到另一場打擊——被迫從事於所謂「東亞共榮圈」，因
而喪失了原有的力量。

要言之，菲藝術數百年來受到的波折，足令人對
它深感遺憾與同情。無論任何一派的藝術——學院或
現代——不是要合乎天主教政治的立場，便是要合乎
商業經濟的利用，致使純藝術幾無法找到半絲的空隙，
可以作為馬來文化撫育的溫床。

當二次大戰結束，在菲戰後的社會中，「保守」與
「新派」之爭，不免再重新點燃起來。然而這項鬥爭，
並不能滿足年輕一代的需要而發展他們的園地。一九
四七年，菲律賓藝術協會 (The Art Association of the
Philippines) 因之應運而生。該會初時成立僅有繪畫和

雕塑兩門，其後則有版畫和攝影。主要業務除與國際
各藝術機構經常採取聯絡外，尚有報導性的書刊出版
與社會美育的推行。"AAP" 是美協的簡稱，這三個字
母正是象徵著今日文化復興的一個標誌。

　　菲美協除積極拓展對外的文化交流外，同時也培
植不少後代的人才，諸如 Arturo Luz, Fernando Zobel,
Jose Joya, Jr., Cenon Rivera, Jesus Ayco, Lee Aguinaldo,
Nena Saguil, Magsaysay Ho, Manuel Rodriguez, Sr.,
Malang Santos 均為今日後起之秀。

　　菲律賓美協的房子雖然並不很大也只有兩層樓，
但地點很好，位於 Roxas Boulevard，面臨馬尼拉灣。
美協雖屬民間團體，據說會址是由政府供給。藝術家
在其本國不僅受到政府的關懷，在經濟方面也受到工
商界的支持。例如 Shell Co. of the Philippines 每年資助
美協舉行全國展覽，並有巨額獎金。由於獲得該獎而
成名的畫家，計有 Jose Joya, Jr., Emilio A. Alcuaz，及
較年輕的如 Antonio Austria, Angelito Antonio, Leon
Pacunayen, Angelito David, Rosario Bitanga, Chabet
Rodriguez, Lamberto Hechanova 等。

　　國際上的若干大展諸如東南亞、日本、美、歐洲、
南美、聖保羅及 Venice Biennial 等，菲國畫家均有參
加。

　　至於年事較長，作品也較保守而寫實的一群畫家，
曾於一九五九年，成立了另一畫會稱 "Academy of

Flipino Artists" 而與 AAP 對抗，他們早期曾在街頭展出，現已建築正式畫廊。此類畫家多集居最繁華的商業區 Mabini St.，以售畫謀生，故一般稱他們為 "Mabini Painters"，例如 F. Gonzalez 便是一個典型的善於精寫畫家之一。

其次，令我注意的就是菲島的建築。濕熱的氣候，要求建築的形式須有絕對舒適的效能，如果過分的側重舒適，在結構上卻必是十分脆弱。故在建築方面要求堅固的特點，只有在西班牙人來菲之後，才建立了許多石砌的教堂。在馬尼拉的教堂雖然很多，但都是屬於塔形，所謂西班牙式。由於教堂實在太多，故此菲國自獨立以來，似乎自己未建過教堂，故在菲律賓，很難看到菲律賓自己改建的形式。

其他建築方面，也多採用外來形式。許多建築在外形上，看不出有什麼熱帶性建築的味道，並不如泰國的新建築都帶有濃厚的風土味。我們很難立刻指出一個實例，視其為現代菲律賓自己建築形式的表徵。不過，筆者深信總有一天，從菲人的藝術天才中會建出一所合乎熱帶氣候而具馬來精神的新風格。

菲島建築之中我最喜歡的只有「文化中心」。不僅外型雄偉，而內部裝設亦極新穎。其中包括舞臺、音樂廳、畫廊及小型博物館。該中心經常都有活動，諸如管絃樂演奏和畫展，不過在中心展出者均屬欣賞性質，不能售畫。

最著名的商辦畫廊有七所，Manila Hilton Art Center, Buenazeda Art Gallery, Del Rosario Art Gal.，Arts and Ends, Luz Gallery, Solidaridad Gal., 及 United Nations Art Gal. 等。上列畫廊均有其固定的特約收藏家，如你的作品合乎要求，畫廊可以免費展出，並由其負責推售，售出後每幅抽成百分之三十。若以租賃的辦法則兩星期需租金菲幣六千元，約合臺幣二萬元。至如宣傳方面，譬如報章及電視方面，均由畫廊負責接洽。評論制度亦甚健全，如作品確合乎標準，評論家自然會給你寫評語，不必拜託。Rene R. Castillo, Juses Peralta, Joli Cuadra 及 Vitor Mandala 均為當代的評論權威。

設有藝術系的大學計有菲律賓大學 (University of the Philippines)，聖大 (University of Santo Tomas)，菲律賓女子大學 (The Philippine Women's University) 等。菲大由於年來時鬧學生風潮，該系每年收生減至三十人。聖大係屬天主教機構，藝術學院設有藝術、商業美術及室內裝飾三系。女大則僅有藝術及音樂兩系。此外尚有東方大學 (The University of the East)，亦頗著名。

菲人是感謝戰爭的，由於戰爭才迅速地獲得獨立與自由；由於自由，使菲藝術在今日也找到了正確的道路與發展。這條道路在別的民族是花了千辛萬苦才摸索出來，然而在菲律賓，一切乾脆都從新的起點開

始。

　　自我和菲人相處，深感到他們是一個禮讓、熱情、幽默、樂觀的民族。今日的菲藝術雖然一時不能令人滿意，但深信他們總有一天，把過去被人統治的顏色洗刷掉，而顯出馬來民族的色澤與光芒。

　　　　　　　　　　　　（一九七二、八、八，馬尼拉）

我國的蛇文裝飾藝術

一、蛇文的裝飾

蛇文在我國的裝飾意匠中，淵源至早。我國古代以龍為民族的族徽，亦與蛇文有莫大的關係。

龍在中國，自古就視為神物，牠和帝王時代的國君，是合為一體。然而在生物學中，雖然沒有這種動物，可是就其體態，卻與蛇最相近似。龍是從蛇文演變而來，而這些蛇文的起源，以及蛇文和象形文字的關係，過去就有不少考古學家和文字學專家加以研究和引證。我們今日追溯這些上古的蛇文，如果以近代的設計知識加以分析，它在裝飾意匠中的成就，是無懈可擊的。

二、歷史的黎明

中國古史說，繼遠古帝王之後的是黃帝，在歷史上是被稱為公元前二千六百年，在這時期的前後，據說是銅和青銅冶鑄的發現，同時也是正當 Agade 的 Sargon 在西方統一巴比倫帝國的時期，黃帝以後是帝堯和帝舜，舜棄其子而禪位於禹。

根據傳說，在這歷史的黎明期，禹已知用青銅鑄

成九鼎，這鼎乃飾以鬼怪和蛇文，但這九鼎在洪水期便已失落，它是在黃河氾濫時，被深埋在汙泥中。

又按姚夢谷氏的〈龍〉著文中，略謂伏羲乃神話歷史中的人皇，這人皇是蛇身人首，他為何人首而蛇身？此實與他的氏族南徙有關。巴蜀為大蟒盤踞地帶，伏羲這一氏族，見到了蛇，對牠的棲息生活及交尾方式，均洞悉無遺，遂尊之為圖騰獸，祀為圖騰神。

伏羲這一氏族，久居巴蜀，遂以蛇為紋身，並自認是「虺神」的子孫，繼承了虺蛇的夭矯和威猛。蛇和我國民族的關係，早在五帝紀以前便開始。

三、象形文字與蛇文

關於蛇文和文字的起源，按日人林氏在其著文中，略謂根據《博古圖》，蟠虺文或作如圖 A–1 所示，其造形乃作蛇掀起兩頭的形狀，但也有造形如圖 A–2 所示者。篆文則作圖 A–3，即十二辰的「巳」字，「巳」是「蛇」。兩頭蛇或謂之「虺」，兩頭蛇是象徵一種怪物（圖 A–4、5），寓有貪害之戒，因此和饕餮的含意相同。

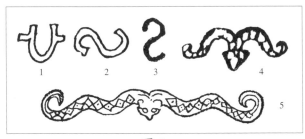

圖 A

復按姚夢谷氏在其著文中，謂「巴」為大蛇，《說文》言其能食象。「蜀」字象人首蛇身，「四」即「目」，甲骨文中以上代人首。古文中「巳」「巴」皆為蛇。

綜觀上述，我國的文字以蛇為象形的有很多，例如「它」和「虫」，原同一字，按甲骨文是併為一體，如圖 B-1～3 所示。後人把它拆開變為「它」、「虫」兩字，最後又把它合為「蛇」。

又如圖 B-4、5 所示的字體，卻不難看出「它」與「虫」的字，由於變形以後更相近似。

圖 B

除此而外，例如「山蚓」、「虵」、「蚘」、「蝮」、「偽」等，都具有蛇的含義，或為蛇的類屬。我們從這些字彙中，當可明瞭在殷商時期以後（西元前一七六六？年），一直對於蛇，便發生著極其濃厚的興趣和裝飾意匠。

至如中國的渦文、迴文以及雷文是否和蛇有關，或源自蛇文，筆者曾經作過許多臆想。但據姚氏之考證，略謂這些渦或迴文，源自女性的「乳頭」、「聲浪」與「漣漪」。翁文煒氏則謂迴文係源自「八卦」。均認為與蛇文無關。

四、青銅時代的蛇文

關於古銅器上的蛇文，早在殷周以前，已有很成熟的造形。這些裝飾意匠，如果依照現代設計理論予以分析的話，僅就它的韻律秩序一項而言，已足使我們後代驚嘆不置。

圖 C 是西周後期頌壺上的文樣，中央為龍頭，但胴體舞鱗，作蛇身狀。這種文樣，按 A. Silcock 在其著書中，略謂與春秋晚期，在輝縣琉璃閣墓穴中出土的陶壺的文樣極相類似。

關於蛇與龍的演變，又按姚氏在其著文中，略謂伏羲氏族統一中原時，被征服的各氏族，他們原各有其圖騰神，由於被征服而結盟，於是以伏羲氏的蛇圖騰為主，再用各族的圖騰，如馬圖騰為頭，牛圖騰為角，羊圖騰為鬚，鳥圖騰為足，遂併合而成龍。圖 C 的龍首蛇身，應為該說有力的另一例證。

圖 A–5 是西周初期，大方鼎的「一頭兩身」蛇文，其頭部雖似龍而非龍，若就其胴體上的菱形鱗文（蛇的特有幾何文），自應是蛇而非龍，因為龍的鱗文是作魚鱗狀的。頭的兩邊和胴體接觸兩點，乃與饕餮文共通。不過饕餮的臉是從中央分做左右兩面，而蛇的臉卻只有一面。

圖 D 是刻在矛簧上的蛇文一例，其不同者，右者是一頭兩身，左者是一頭一胴。

 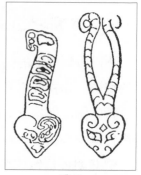

圖 C 圖 D

圖 E 是春秋後期，在新鄭出土的一個鶴壺蓋的蛇
文，胴體上的圖文，有自然形和幾何形兩種。

圖 F 是春秋中期壺上的文樣，蛇文作 S 形，並作
吐舌狀。圖 G 也是同時代中，從墓穴出土的壺上文樣，
描寫食蛇鳥啄食蛇的圖文。水禽用腳踏著蛇身，作攻
擊狀，造形結實而生動。按 Boas 氏在其著書中，則謂
古代民族對於描寫動物生態能如此迫真，如果按照心

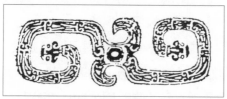

圖 E 圖 G

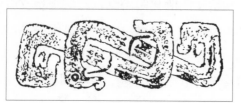

圖 F

理學可以「原型」(prototype) 一詞作為解釋，即人類在早期對動物的形象能有如此適切把握的能力，是和先祖世代對於同一形態 (pattern) 的興奮和經驗，亦即與遺傳的素質有關，此說與姚氏在上節所述正相吻合。

五、蛇的神格化與文明

蛇在我國民族中，自上古以來，既佔有如此重要的地位，再按 Taylor 氏的有靈觀學說 (animatism)，即蛇在我國當日民族的思想中，早已被神格化，它雖成為神格化，但卻是象徵帝王權力的一種圖騰，而非象徵宗教的雛形。

如果按照一般原始民族的圖騰，它幾乎都是屬於宗教的意識，而非象徵帝王。雖然宗教也是間接象徵著權力，但兩者始終還是有一段文明進展的距離。

筆者在這裡所謂「圖騰」、「宗教」和「權力」間的階段關係，最使人感到興趣的，便是在我們五帝紀的時期開始，不僅對蛇膜拜，而且視蛇為本族的「文化」英雄，即從膜拜的動物而為象徵當日帝王的權力，由此可以測知當日文化之達至高度的進展，殊非一般視圖騰為宗教的民族所可比擬。

同時，不論任何一個民族，沒有一項藝術的發達是屬於偶然性，而與環境或社會背景無關的。

佛教藝術

　　十數年來臺灣畫壇裡，探討、收集和記錄佛教藝術者，除了楊家駱、釋東初、曉雲法師、釋聖嚴等學者與席德進、劉文三、胡克敏畫人之外，很少人對這方面有興趣。佛教藝術認識的困難，究其原因，似乎是因為一般研究佛教，過於偏重義理，沒有注意到佛像的造形和分析；也許有人認為佛教藝術屬於考古範圍，因而疏忽了對它的整理和探討。

　　佛教是人類歷史的一部分，因為佛教文化的影響早已突破宗教信仰的界限；就像今日我們研究西方的藝術相似，對藝術的探討，已經超越了宗教的範疇。

　　佛教源自印度，傳來中國時和耶穌降生的時代相近。佛教傳播的路線，分做兩方面，一支向南伸展至錫蘭、緬甸，而至泰國、高棉和寮國；另一支向北進展到克什密爾而至中國的西藏與新疆。南方錫蘭等地，原無自己的文化，除了接觸印度以外，沒有其他文化可以吸收。因此在佛教傳去之後，未能開出新的局面，一直到今天，仍然保持著近乎佛陀時代的面貌。

　　向北流傳的一支，由於和印度傳統宗教之間的相互激揚，加上亞歷山大的東征，為印度帶進希臘文明的色彩❶。故此佛教漸次走向自由發展的途徑。通常，

我們就把南傳的一支，稱為「小乘佛教」；把北傳的一支，稱為「大乘佛教」。

中國原是歷史悠久、文化深厚的古國，佛教到了中國之後，不但滋養了中國的文化，也受中國文化薰染❷，成為中國形態的佛教❸。

我們平時見到的中國形態佛像，諸如「如來佛」、「菩薩」等塑像或繪畫，種類之多，實不勝枚舉。而要分類佛教藝術，不能不回溯佛教歷史，以便進一步從分類上求其特徵。

從經典中我們知道，佛教從開祖的釋迦開始才有佛像製作，這只是一個傳說而已。事實上，佛教美術

❶ 美術史中所謂東方藝術，乃以中國和印度文化為兩大主流，尤其中國的藝術，在一般史家的概念中，常常把它視作和西方藝術對照的一個主潮。相反地，視印度為一折衷式，包括著東西兩種文化特徵的一種藝術，其最大原因，乃印度含有希臘的文明。

❷ 北魏、隋、唐，採取印度藝術雕刻的大同、龍門、麥積山、天龍山、敦煌等造像，蔚為中華文化藝術之瑰寶，這證明了中國文化對外來文化的融和性，能以平等相待，引為己用。不特無礙中國文化的發展，且擴大了中國文化思想的領域。

❸ 中國形態的佛教，例如天台宗、華嚴宗，尤其是禪宗，最能顯示出中國人的中國型範。又謂禪是中國佛教十宗之中，也是中國美學上重要原理之一（見邢光祖，〈禪與詩畫〉，《華岡佛學學報》，五十七年八月）。

在阿育王 (269 ～ 232 B.C.) 時代始肇其端。在這個時代以前，找不到佛教美術的存在。

從這個時期至一世紀初葉，佛教繪畫和雕刻是用於裝飾釋迦遺骨（舍利）的葬塔建築物，主題描寫釋迦現世和祂前世的故事(本生譚)。學者對於這個時期，呼其為「無佛像時代」，意指其時還沒有發現作為禮拜的佛像。

迨至一世紀末葉，才開始有擬人的釋迦雕像，多半是在印度西北邊境犍馱羅發現❹的。這裡所發現的釋迦像，已擺脫初期的傳記形式，塑出嶄新的形態，例如禪定的釋迦、降魔、和說法等各種姿態。而這些形式，也一直影響了後世如來像的造形。

自佛像成立以後，製作佛像便普遍起來。同時佛教也從原始的小乘佛教時代，開始超越了民族間的鴻溝，向著信仰的內容而進入大乘佛教的時代。至於佛像的製作乃自大乘佛教時期興起，此兩者之間到底有什麼原因，目前尚無文獻可稽。然而藝術家卻把釋迦塑成擬人像，這種「自由的表現」，也許可以作為上述問題一個理論上的根據。

自從釋迦像開始製作之後，也有敘述釋迦姿態，

❹　犍馱羅為印度西北邊境，近於 Peshama 河的一個王國；希臘、印度兩地文化，即於此處相合。所謂犍馱羅派藝術，乃具有印度佛教精神，並融匯了希臘、羅馬、波斯等藝術的要素。

諸如「佛三十二相」、「八十隨好形」等名稱，這是描寫佛像三十二種姿態的特徵，而非人間的特徵。這些特徵包括「圓滿」、「端正」、「威儀」、以及「嚴肅」等，這些姿態都是屬於神的，不是屬於凡人的表現。

釋迦初期的塑像叫「彌勒如來」，其後有「阿彌陀如來」的出現，稍後即有「藥師如來」。

釋迦如來像以「三十二相、八十種好」為其塑造的基本形態，後來也許為了不夠充分，而把佛像盡量塑得很大，加大體積，此在心理學上有其理由的。例如雲崗石窟許多坐像，高度約為四十尺至五十尺，當時啟鑿雕佛的規模，委實宏偉之至。

自釋迦如來像的表現成立以後，佛教藝術的內容更為開展，表現形式也多彩多姿了。依其性質似可分為六類：

1. 原始小乘佛教藝術（釋迦關係）。

2. 大乘佛教藝術（如來像及其中心之淨土世界表現等）。

3. 密教藝術（佛教中包括有印度教諸神的思想者）。

4. 淨土藝術（阿彌陀佛）。

5. 地方垂跡藝術（具有地方的色彩）。

6. 禪宗藝術（具有水墨畫性質的禪宗境界者）。

若以表現形式而言，又可分為三種，如次：

1. 顯教藝術。

2.密教藝術。

3.中國佛教藝術。

顯教藝術是指與釋迦有關的諸藝術，凡是描寫諸佛奇蹟的故事或以淨土為中心思想的表現者，均屬於顯教藝術。又如伽藍構成的門內淨域，以及阿彌陀的中心思想美術，亦可視為顯教藝術之一。

密教藝術乃指八世紀之後，有一個波羅王朝，偏安於東印度，擁護佛法，虔信印度教思想的佛教密教達五百年之久。其時的佛菩薩像，根據密教的教理，對於像座、結印、光背、衣服以及莊嚴飾物都有一定的規定和比例，例如雕塑兩眼向上鉤、顎是尖狀以及多手多頭等，均為密教藝術的特徵。密教藝術和顯教藝術比較，在繪畫方面相異之處尤為顯著。要言之，密教藝術的特異表現形式，與印度教有深遠的關係，而迥異於顯教的自由發展。

中國佛教思想雖源自印度，由於中國有深厚的文化基礎，故印度佛教一到中國之後，不久就為我國文化所消化，到了隋、唐時代，大致已陸續完成另一種所謂「中國式的形態」。其後韓國和日本，又將中國的佛教移植過去，加上他們自己的特徵，又成了韓國和日本式的佛教藝術。其時三者間的藝術相異之處並不太明顯，直至十二世紀，日本的淨土真宗與日本蓮宗相繼出現之後，才與中國形式的佛教藝術分道揚鑣。

在上述顯教和密教藝術中，由於中國和日本能以

固有思想加以變形而成為一種獨特形式，所以顯然異於印度形式。例如不動明王的各種形式以及淨土藝術中的《阿彌陀來迎圖》中的佛像造形，都有顯明的「中國式」形態。

上述的佛教藝術分類，只是大概情形，在我們的觀念中，應該可以分得更細緻。這一方面的知識，自然要從佛教的歷史著手，才能找出具體的例子，筆者認為研究佛教藝術所以困難，這就是最大的原因。

兩年前，聯合國教科文組織，為明瞭亞洲佛教藝術發展和成長，設有亞洲佛教藝術研究的長期計畫，分別通知亞洲各國致力於佛教藝術研究，筆者其時被歷史博物館聘為研究委員之一，曾參加過幾次會議，也向何惠鑑博士討教過有關佛教美術圖像學 (iconography) 和風格 (style) 等幾個基本問題。從這些學問中，筆者認為要對中國佛教藝術作搜索、整理、分析、記錄等工作，除了教部當局必須重視這項工作和聘請特定人員外，像我今日這種私人的研究和自己掏腰包方式，是不會獲致任何結果的。

佛教藝術不僅是我國文化中的一個單元，對我國生活的影響，尤為重要。如果要弘揚東方民族高尚的情操，使恢宏的理想持續永恆，佛教藝術這個中華文化最偉大的藝術瓌寶，必須要特別珍惜。

目前臺灣對於佛教藝術研究，似乎還沒有系統的書籍可資參考。如果讀者有興趣的話，我想釋聖嚴著

《世界佛教通史》（中華書局）及 Sherman Lee 的 "*A History of Far Eastern Art*"(Prentice-Hall, Inc., New York, 1964) 該是最好的入門指導。

物質文化方法論

一、緒　言

　　早期民俗學的研究領域，只限於「精神文化」，並未包納「技術文化」在內，其時意為民間承傳（folk-lore，亦稱民間知識）乃包括民間精神的設備，而與工藝伎倆相區別。其後由於民族學資料的增加，研究的課題也愈來愈精細，所有學問也都進入分工與專門化。民俗學在廣義上，物質文化中除「音樂」而外，在精神文化的部門中，尚可分為「民間信仰」和「民間文藝」兩部分。前者為精靈信仰與咒術，後者為口碑傳說、神話與民譚。

　　物質文化的研究，包括居住形式、運搬方法和器具、武器及獵頭戰爭、狩獵漁撈、身體毀飾、藝術裝飾、咒符、樂器和咒術儀式等均屬物質文化研究之列。

　　研究物質文化的人，對於各種器物，須具有繪畫能力、造形學、色彩學、類型和技術判斷等諸種知識。研究精神文化者，對於民間思想、民間獨特的觀念以及習俗行為，須有敏捷的觀察力。因此前者應備的關連學科為藝術史、造形分析、考古學、技術科學為主；後者則為人類社會學、宗教史、心理學、哲學以及文

獻學等。至如民間音樂的研究，則須具有深厚樂理知識，尤其一般自然民族的歌謠甚難用我們的音樂譜出來。音樂在民族學中，恐怕是最難的一門學問。

二、物質文化的理解

物質文化研究著手的目標，略可分為「起源」與「分布」，由於此等工作的研究，實際上不能在同一地區或在同一時期內完成。此一限制，遂使學者們不得不將報告分做前後若干階段發表。故此在民族學研究中，對初學者往往不易得到一份有系統性的著作來做參考。本文的目的，主要是敘述物質文化入門的基本知識，及其研究方法的梗概。

現代思想主要的特徵，乃為知識基礎底統合的實現。今日各種研究範圍，若過分設以嚴格的界限，這種方法，有時常會導致時間的浪費。例如要了解我國的物質文化，不能不先了解我們的生活背景的另一面，諸如社會組織、宗教信仰等。

至如自然民族的迷信，常以一定的物質為對象，或與自然創造物及精神文化結合在一起，此一物質實因慾念而產生，有了物質才有其第二義的迷信，以達成其信仰的目的。故此文化原是一項有生命的有機體，它是不能任意被切斷，而僅就其部分來觀察的。此種各類文化要素之相互依存關係，在民族學的研究實最重要。

三、民族學與考古人類學

近世民俗學與考古人類學現已日趨密切。考古學係探討古昔留下來的石器、陶器等人類的遺物。由於地理環境的影響，木器編織等物不易保存，因此另有所謂先史考古學，專門研究此類不完整的東西，或藉著科學儀器的設備，來幫助想像已往消失的文化使重新再現。至如民俗學，認為如果對現存的自然民族的文化予以了解或獲致若干知識，則此考古工作，當更易於勝任。民俗研究乃以既知的事實來忖測未知，為了要知道已往的事，除了研究現存者之外，別無他途。故此，若果考古離開了民族學的話，單獨研究與調查，定會覺得枯燥的。

尤其人類生存的痕跡，瞬間出現以後則行消逝，如果民俗學不提供資料和暗示，考古學者便等於在黑暗中摸索。有人說：「如果沒有民族學的話，考古學者的一雙眼睛，其中一隻定會成為瞎眼，而另一隻則變成近視。」

以現存情形來說明已往的事，是否可以依恃地質學來證明，有人認為它是不適合於研究人類的。反對的原因，大致是因為今日自然民族的背景，乃具有很悠久的歷史。雖然他們文化的進展也許是很緩慢，但也有可能因退化現象以致停留在現存階段，亦未可知。要言之，民族學似乎是最捷徑而又最可靠的方法。例

如考古學家曾經在北美洲海岸發現了一件骨雕的藝術品，從造形上想了很久一直猜不出它的用途，後來經民族學家在現存自然民族中調查，才發現它原來是巫師用作搬送病人靈魂所用的一種巫具。

四、物質文化的發展

人類的肉體在動物中，不論速度、攻擊或防禦，都比不上野獸發達，但人類能優於其他動物，就是因為知道器具的利用。人類初期器具雖很單純，但已表現人類的智慧。故此，自然民族手製的東西，亦即表示人類思想的開端，人類其後慢慢知道利用更多的物質，由木、石、貝殼以至金屬。由於處理金屬需要技術，因而促進了實驗的思考力。

器物的種類增加，性能改善，結果助長了人類的肉體和精神的進化。狗和人類到底從什麼時期開始發生關係，是無法知道的。火從舊石器時期便為人類利用，火改善了食物，同時又以之燒山，以便於狩獵和耕種。其後又利用巨木來做獨木舟，漸次由大陸移殖附近諸島嶼。同時由寒帶轉徙到氣壓較低的地區，由不定居方式變成了定居的原住民。

五、物質文化的影響

在人類的歷史中，物質文化也是重要項目之一。物質的發明使文化得以提升。人口的分布、生活的方

式、社會的結構以及在間接上宗教的信仰，都是與物質文化有關。

文明的歷史就是發明的歷史，因是雕刻、建築、陶器與金屬技術，甚至文學與哲學，都是因發明形成了文化的一個例證。人類同時為找尋容易獲得食物的地區，與解除周遭的危險，遂漸次以改善物質的手段，或以有效的方法來維持生存。

本文並非偏要強調物質文化的重要性，因為物質遺物的研究，得知人類為適應環境或努力去利用他的環境，進而使各種器物以適應環境而改變其外形。不過其時的變形只是在思考時，象徵著製造的過程，而今日我們的研究，對它的造形，認知其為一種心理的意象。

民族學的研究是從進化的法則，恰似生物的生態，需要的一部把它同化，不需要的一部將其排除。文化衍變時間的進行，又恰似化石示給我們的地質年代的生物變化，同時以其空間的適應及其不同地理的狀況，或它和其他文化接觸進行的結果。

文化的進化又似生物的新陳代謝——「種」(species) 的進化乃由於種屬、環境、時期的不同，其活動速度亦異。有些在某一時期靜止下來，要等待另一個時期才急激變化以達至完成。

民族的起源，有時可以從物質上觀察出來。例如史前的人類，除了骨骼以外，從他們遺留下來的遺物

中,我們可以推定他們一般的文化和當日移動的情形。又從現存自然民族的衣飾、住屋、武器和狩獵方法等等,就可以推斷他們已往的歷史。例如從北美的印第安人的煙管上所刻著一種棲息於熱帶島嶼的鳥與爬蟲文樣,因而猜測他們的祖先係來自南方。

又如分布於日本北海道的倭奴 (Ainu),從他們的編織技術,獨木舟的形式,以及他們衣飾上的文樣,乃完全和日本北方民族不同,主要為蛇的變化文的一種表現,蛇對於倭奴人的宗教生活佔著重要的地位,同時蛇的崇拜普見於澳洲、米拉尼西亞及印度尼西亞等地,因此顯示他們可能也是移殖自南方。

六、自然環境

自然環境、人類與文化之間,由於各種因素的影響,因而形成了非常複雜的文化。此等複雜因素的影響,我們通稱其為「自然」(nature)。氣候、地質、地形、動植物等,其間都具有極密切的相互作用。

此等錯綜複雜的自然界影響,再加上人為上的諸種原因,更形成雙重性的環境的產生。

社會組織、物質器物、信仰與禁忌 (taboo),不殊是人類與外界之間的一項緩衝器,使人類在生活中,產生了溫和與協調。

由於其中的禁忌,結果使人類面對自然的機會減少,並對環境加以種種的限制。因此使環境不能決定

人類的行為及文化的生長，此種情形，也許我們可稱其「選擇」。

然而此一選擇的性質和種類，又依地理不同而異。即有些地方得到選擇的機會很多，有些得到選擇的機會很少。因此屬於後者的原住民，只好遵從自然的惠賜，去運用他們的機會。例如愛斯基摩就是一個全無選擇機會的自然民族，除了依恃狩獵為唯一生路外，別無其他謀生的可能。

人類在惡劣的環境下仍能生存的可能性，也許就是表示技術的進步。此一技術愈高（文化進步），則對環境的利用率也愈高，例如菲島汶獨一伊戈洛和伊夫戈族，在山坡地帶作成史無前例的梯田，亦即人類在環境愈惡劣時，更要忍耐去克服自然。

其次，還有一個問題，不妨先提出讓讀者注意。即無論任何文化，都不能避免其直接與環境的聯繫。大凡文化都是產生自「先行文化」，此一「先行文化」可能是發生在和「既成文化」時的環境完全不同；或者既成文化又可能是借自其他文化而形成。因是既成文化，又可能與現時的環境完全無關。在此一理由下，當然在現下的環境中，有時是找不到與文化有關的諸要素。

而且，任何類型的文化，很少是獨立的。大抵文化都屬「借用文化」，不少文化都可以看到彼此之間影響甚深。

文化的要素，常被人類的移殖而傳播至各地。一個民族與另一民族接觸時，在其民族分布地區，便成為文化最重要要素之一。

七、文化借用的方向

文化的借用乃依時期不同，所受影響的深淺亦異。譬如從不同的南北方向的地區借用而來，或在不同的時期借用而來，其結果都致發生不同的文化形式。或同一類型的文化，雖來自同一地區，有時也會因時間前後的不同，而產生出不同的結果。

此一借用文化因時因地的不同所形成的結果，正是警告我們在研究作業上要特別注意的地方，不要陷於地理環境的條件因素，以致估計上發生誤差。可是人類的器物、衣著、住屋所用的材料，大部分都是求之於直接或間接環境，因此使其物質文化，依地理環境而顯示其某一類型或形態，最終勢將顯示其環境中的某種印象。故此許多博物館，常將物質文化和地理狀況並列在一起，以示各個文化的自然存在的狀態。

八、民族與文化

這裡所謂民族，乃指遺傳學上精神的傾向而言，這是非常困難加以定論的一個問題，所謂學說不一，直至今天仍然在爭論著。

我們姑且把此一高深問題攔在一邊。先就文化的

素質加以觀察的話，確認文化屢屢會超越民族的界限
而發生交流。故此有時很難認定哪一種文化是純粹屬
於甲民族抑為乙民族。

　　不但如此，幾乎所有文化，目前很少是屬於「自
然發生」的文化，大都是經過了傳播和借用的混合而
形成的。此外，再加上任何民族都沒有純種的，故此
所有文化也是由很多種族的要素組合而成。只有在它
要素之一，以哪一個文化所包括的成分輕重之分而已。
如是，它在從屬的地位，文化並非獨創，幾乎全是要
經過了借用，而後由主要要素支配著的。

　　歷史告訴我們，傳播、布教、征服等，都是「外
來文化」影響於「自生文化」的最大原因；但在某一
種情況的容許下，自生文化雖然有時會被消滅，但遇
有機緣，則會立即甦生。其情形一如植物，自生文化
好比種籽，它雖然隱蔽在土中，一旦外來文化趨於式
微，種籽自會從土中滋長萌芽。

九、文化系統

　　如果要明瞭地理狀況，不妨就地球上的植物分布
來觀察，是最易察出它的系統關係。因為植物所需的
要素——地形、高度、土壤、氣溫、雨量、和其他地
域所顯示生物學的事實——便可以見其梗概。

　　人類在地理上的分布亦然。分布在同一自然地理
中的若干不同部族，其文化由於借用與傳播，常有發

生共同點的傾向。又如不同的種族，或因地域內所用的材料相同，衣著形式也相同，惟其裝飾文樣不同。但此之所謂不同者，其中到底具有優勢者不易被類同者所打消。此等具有相似文化的各種族，其所分布的地域，人類學者稱其為「文化系統」，簡稱文化圈 (cultural system)。

文化圈頗似植物的等溫圈，它的氣溫在緯度上的變化是緩慢的，因此在文化圈的文化特質，其關係也是不能以明顯的界線來區分的。例如東南亞文化圈，臺灣、菲律賓群島、中南半島、婆羅洲……雖視為印度尼西亞屬馬來系的同一文化，但因環境中有些因素不同，雖屬同一文化，但非絕對性的「均一性」。情形猶如植物，雖然同一種屬，但因環境不同，亦致使其生長形態產生差異。

十、原始技術

自然民族的民具與工具、材料的相關性是非常密切的，即依其使用工具的不同，所有民具的形式亦異。

自然民族的民具，都是用極簡單的工具來製造，由於工具不似文明工具有一定標準，故此製造出來的成品，都是沒有一定的形式。

如果是定型的話，它該是有特定的工具或材料，才能製造出特定的器物來。否則是他們另有特定的目的，才能產生此等特殊的形式，同時也促進了器物的

定型化。

關於一個種族之內，所製器物定型化的問題，Baron E. Nordenskiold 教授認為定型是受環境的影響所致。據說南美的土著所製陶器都是定型的，但是 Chirguane 族和 Chanè 族所製陶器則為多類形狀，從未有兩個是相同。他在非洲尚發現 Zulu 族盾上的色彩最富變化，而盾形不變；又謂 Bantu 族所製容器形狀的變化就很多。

民具的形式亦因社會階級，而有特定形式的武器和服飾。此外或有種族借用其他文化而發生形式的變化者。

十一、器具的進化

我們人類的祖先原人初期所用的道具，可能是木片或小石的加工，據說現存猿人的智慧就發達到此一程度。其後則漸次進入將石打缺而加以整形，此為石器製造的開始。最初的石器——原石器為燧石的破片，

其所打缺的程度是非常粗糙的。若要識別它的形狀及
其原因是頗為困難。此等原石的製作，究竟從哪時候
開始，今日仍難確知。

從北京人相類似的肉體發達的低級人類，認為尚
未達到製造道具的程度。然則人類最初製造的到底是
怎樣一個形式，可能係與最近在菲島民答那峨詩卜湖
附近密林中，所發現的杳沙岱族 (Tasadays) 所製的打
棕木棒相似。

從原始道具開始，以至現存自然民族的民具，它
是由最簡單的形狀而漸趨複雜，即由打缺或研磨。迨
至新材料──金屬的發現，道具又進入另一階段。「金」
是新石器時期發現的，因它的性質太柔軟，只能用之
於裝飾。較此更重要的發現就是銅、鐵和銅錫的合金
──青銅。由於銅在加熱後施以鎚打可以製成各種形
狀的器具，因是造形便有了多種變化。

學者們認為低級的人種如非洲矮人、澳洲的黑人
以至現今將行絕種的 Tasmania 人，智慧在人種中較低
外，其他如美洲印第安人、玻里尼西亞人，對自然都
極具智慧與富有感情。非洲 Zulu 牧人重視武術的訓
練，Maori 族對木雕的技巧，更具美學和洗鍊的感情。
他們在精神方面，比之文明人更見高超。

因此，我們研究他們的諸種物質文化時，必須特
別注意他們精神方面諸種緣由、信仰、咒術等的記錄。

十二、原始心理

自然民族在體質人類學上，智慧是否比文明人為低？關於此一問題，我國中央研究院李亦園教授對此研究甚詳，同時此一問題，已往數十年來在學術上一直在爭論著。但據許多學者的意見，認為人類與生俱來的智慧與能力，並非可以文化發達的高低來衡量它，除此文化要素之外，我們對於他們所處的環境、歷史、社會組織、氣質等等諸因素，都要加以考慮。

近十數年來所謂「原始心理」(primitive psychology) 的一門學問，著述頗多，按此一心理的研究結果，自然民族的原始心理和文明人心理在比較上，並不會差太多。此一差數不是屬於「心理的操作」的差，而是屬於「心理的內容」的差。最大的原因，是自然民族的一切行為均被超自然力的信仰思想所控制，致使其智慧範圍束縛在一個窄狹的範圍裡，因此無法自由伸展。如果把此一超自然力觀念排除的話，他們的自信心就會建立起來，而智慧自然就會進步。

十三、造形的嬗變

自然民族對於物質的利用，都是從偶然中發現才開始的。南美的印第安所製的一種青銅，就是在銅的裡面，無意識地加上各類物質，偶然製出了青銅。

至如創造方面，則屬於意識。因為創造任何一件

事物，如果心裡完全一片空白的話，是不會有創作的。即凡一件事物，如果沒有思想，心靈就沒有活動；既對事物沒有分析，自然是沒有新式樣的編成。這種「理知」的創造，不論文藝、藝術與科學，若無既存的一點要素，就永遠無法產生新要素或綜合事物的機會。

關於此一創作理論，近年「精神病理學」論述頗詳。筆者也曾想及，若以此一理論應用於自然民族心理的測驗，對於他們在美感刺激下的精神狀態反應，或可獲致一項更新的發現亦未可知。

此外，我們且注意及移民的現象，可以看到他們換了一個新的環境時，得到了新的材料，或新氣候的刺激，因而改變了他們已往的舊生活。或者，他們為了要適應新的環境而不得不借用新環境的要素，因而產生了「混淆變化」(eclecticism)，有關此說的實例很多。

器物形式的變化，最初大抵都是從最少的差異開始，逐步演變而成為有機能性的形式。譬如木盾，初時可能只係用一根木棒作為阻擋攻擊，其後則找到較闊的廢樹皮，最終則由人為，用堅固的木板拼湊為木盾。這種意識上的選擇，乃一器物朝著一定的用途方向加以實驗和改良，由進展的結果，可以得到類型發生的程序，此一程序在物質文化的學問中，亦稱其為「次數」的變化。

例如菲島的小黑人所製的竹箭，最初可能只是一

根竹尖，其後改為一根有倒刺的竹鏃，再次又改為雙鏃、三鏃，最後增加到一箭有四個鏃，這都是由實驗的次數演變而成。

Harrison 教授所謂「混淆變化」，與 Balfour 教授所謂「思想與經驗的混合變化」，兩者的發展都是遲緩的。在我國今天，也許可以稱其為「革新的進步」，上述都是原始文化嬗變的例子。

十四、文樣的變化

大凡自然民族的器物，依其使用材料、加工工具、加工方法、製品的軟硬性質等，不論上述任何一項若有改變，結果足致形狀發生變化。不特器物的形狀如此，即裝飾文樣有時也是如此。

自然民族的文樣造形，除最低級種族文樣屬於無

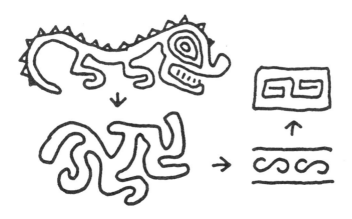

圖A　由鱷魚便化結果而漸次演變為雷文。

意識的遊戲外，其他文樣均有其宗教信仰的含義。一
般自然民族的文樣,均係遵守其祖先遺留下來的形式,
代代相傳，加以模仿，由於一代復一代的抄襲，難免
結果漸趨走樣，而成為另一變化形式——變形 (defor-
mation)。

此外亦有因環境的變遷，而必需改用其他新材料
的，致使品質、外形及文樣均發生變形。譬如品質方
面，即在青銅時代，瑠璃珠的貿易是非常發達的。根
據臺灣大學陳奇祿教授的說法，它可能係來自西域。
這些最古的瑠璃珠，乃與曩昔所謂 "callais" 極相似，
這可能是因傳播而改變其品質。

又如 Nordenskiold 教授的報告，略謂分布於南美
的 Chiriqui Indians，最初他們在唇上裝飾的是使用和
「土耳其玉」相似的一種石子，名為 "labrets"，他們深
信它是帶有咒術，其後他們再找不到同樣的材料時，遂
改用了另一種玉石做護身符，這都是品質變化的主因。

許多文樣亦有因品質改變而隨之變形者。例如曲
線迴文與直線迴文（圖 B）。上述兩種迴文，如果我們

圖 B　曲線與直線文樣。

有繪畫經驗的話，任何人都會感到曲線比直線易畫。因此學者猜測當年曲線迴文可能會比直線迴文先產生，但曲線迴文後來可能因使用材料品質的硬度太高，而直線在硬質材料上易於刻劃，因此產生了直線迴文。

十五、新舊形式的判斷

促進器物發生變化的另一原因，乃為機能性 (function) 的影響，例如前節所述菲島小黑人的竹鑷即其一例。器物的機能，在物質文化調查中，其特徵與構造形式，均具有同等重要。但今日自然民族對機能上的技術已日趨式微，尤其文明器物輸入到他們地區以後，更加速了他們技術的退步。

如果要把物質文化確立為一個形式學的程序，搜集大量標本是必要的。形式學的程序乃陳示一般器物發展與改良過程。此一過程是複雜的。它大致包括下列諸因素：⑴地方的發達；⑵混淆變化；⑶巧合等原因。

由於器物都有不同的借用與傳播方向，即受各地影響而起變化的程序，情況並不一致，故此想把它列成一項進化系統或程序，是非常困難的。因為我們對於此一形式設定，很難找到它最初的形式。雖然一般器物，照理初期一定很簡單，後期都要較複雜。可是有時找到了它的最初形式，由於它的複雜性以為是後期的東西，其實不然，正因為後期的東西因「退化」

而反變為簡單，而複雜者才是真正的初期器物。

在識別此等「初期形式」與「退化形式」的器物，可以按照生物學有機個體的發生進化加以研究。即判斷物質文化之時，可以細察其中是否有毫無作用（非機能性）的東西仍存在著。若有發現，則察看此一殘留物是怎樣製造出來的，從這些蛛絲馬跡的發現，都可以找到解決或作新舊判斷的方法。

此等原始的殘存象跡物，在文化進展的過程中，它的一部特質雖然已變化或喪失，但其原始形態，往往不致會全部消滅。物質文化的發展，與生物世界的進化相同。生物的進化是高度形態整備的意義，同時也遺留著低級的發達形態在內；物質亦然，雖然形成了複雜而進步的形態，但往往它的一般性舊有形態，仍然會同時存在著。

此一殘存象跡的遺留原因，約有下列數種原因：⑴因適應環境而仍存在；⑵由於單純器具，其用途較複雜者更為廣泛；⑶在地方性文化中佔有優勢；⑷除實用外，尚含有社會、宗教等意義。

十六、傳播與獨立發生

大凡文化不會和它無關的諸種特質相結合。文化原是一個完整的有機體，其中包含的各種特質，都是適於它的生長的。故此文化有時雖然發生了變化，其實它並不致完全變質，縱使有「新的特質」滲入其中，

往往是不易完全排除原有的特質。

在人類的文化世界中，相互間所產生的聯繫，有些非常密切，但也有非常疏遠。此等各種文化的結合，乃有賴於傳播。傳播在人類歷史初期，由於它是形成歷史的結果，故此非常重要的。

傳播的原因，有民族的集體和零星的遷徙，亦有在休耕時期作長途旅行，亦有因擄掠鄰族為奴隸，因而同時將器物傳入其本族；此外亦有以物物交換而互傳者。

但傳播之外，器物尚有因模仿而產生同一形式者，致某一器物在某種族手中，因失其原有意義而變為飾物。

同一形式的器物，有時可以在很遠的地方發現。舉例而言，譬如筆者在菲島 Banton Is. 所繪的吐舌鱷魚（棺木把手上的木雕），「吐舌」為一種神力的表現，此一特徵見於臺灣臺東及所羅門島，但亦見於北美洲。此一例子，它是否由於傳播抑為獨立發生，解答此一問題頗為困難。

「文化上的傳播」問題，即在考古學本身，爭論之處今日仍多。為欲尋求此一結果，對於它的分布可能是最重要的一項知識。因為，如果在臺灣和北美洲兩地之間，仍然可以找到吐舌神像的話，那麼它是否為傳播的關係才會有此雷同的思想，否則它也許是「巧合」或「獨立發生」。

關於這些問題，要達成確切的一個結論是困難的。因為它在地理上的分布，對象都是完全沒有記錄的時代，有時甚或連口頭上的傳承都沒有，故此探索此一根源是極為困難的。

十七、類似品的發生

類似品的發生，我們必須把「思考」、「實施」、「表現」加以分別。實施的方法仍依其環境所具的條件不同而異，例如船上的櫂、獨木舟的浮木等，就有很多類似的地方。又如陶器的製造，一般自然民族在粘土中大都混以調質的細砂、春碎的貝殼等，但菲島北部呂宋諸族則混合以碎麥稈。

裝飾的飾物也有類似，但也有獨立發生。渦文在金屬細工上是最容易發生的。鐵線和金屬條的末端常作捲狀，或者利用剩餘的一部分把它捲起來（圖C）。

Albert Nyanza 教授略謂 Lendu 族女所用的耳環，捲成渦文，它和歐洲的青銅時代所作造形，同為一個樣子。此類耳環捲成渦文，即使在我國瓊崖的苗人也是一樣。

圖C　Lendu 族婦女用鐵線繞成的頸飾末端雷文與瓊崖苗女的耳飾完全相同。

十八、資料的整理

物質文化研究第一步的決定，就是如何選擇自己的課題和限定。一般人對於此一計畫，初時所定的範圍，往往比較廣泛，而後再從其題目中，慢慢地縮小。因為若要求得你所必須的資料時，最初似乎不宜過分狹窄的限制，否則有時反而忽略了其他資料，徒然增加你反覆閱讀之勞。

研究的課題決定以後，便可以開始蒐集資料，同時予以分類和比較。蒐集資料很難達到絕對的完整，故此在比較上，有時能先把典型的一部重點觀察出來，立刻做成備忘錄，就算很好了。

如本文上節所述，在民俗學的領域中，雖略可分為精神與物質兩部，但物質文化乃包納蒙昧心理在內，而精神文化亦常以一定的物質為對象。因此，如果過分嚴密把物質和精神予以區分的話，是不大可能的。故此在我們調查期間，最好盡可能也把精神方面的事實同時記錄下來。

自然民族的物質與精神文化，同屬民俗學中迷信的領域。藝術家除從此一原始藝術將其本質找出答案以外，同時亦應與社會學者相同，還要從這些民俗習俗中，把有用和實際的部分發現出來，諸如祭祀、習慣、思想、施儀的態度，提供資料作為民俗學的研究參考。即使民間文藝，諸如神話與民譚的資料，對於

文學史和語言學的研究，也是極具價值的。

十九、結　語

物質文化的科學研究方法，只是給初學者在研究上，敍述一些在研究中應注意的諸種事項，除此科學方法而外，最重要的還是研究者的自身，要有獨立性的思維。

為了探求真理，有人認為不要盲目地去崇信前人的學說。意即青年的研究者，在得到某一知識程度之後，不妨從已往的諸種學說中，盡可能把自己解脫出來，試行建立本身的信心。抱了這一態度，雖然有了意見，但可不必遽下定論。從你自己許多意見中，有時確能使你在某一機遇之下，而頓然恍悟到其他，因而把一連串積壓下來的許多問題，輕易地找到答案。

據菲大教授告訴我，國際間對於民俗的研究，曾經計畫過設立一個國際性機構，目的在溝通各國有關民俗學術研究的交流，並擬在各地設立分部，作為管理刊物和出版，所有文獻的 summary 也譯成各國文字以為流通。臺灣今日的民間團體，雖然沒有類似的協會或分部，但中央研究院和各國間交換的文獻很多，該院的民族學研究所，對外界的研究者都可以給予協助和指導。

我國凌純聲、衛惠林、陳奇祿、李亦園、劉斌雄、文崇一、石磊、黃文山、劉枝萬、以及王崧興等教授，

都是現代的民族學權威。顏水龍、徐瀛州、蔡堃元、劉文三、高業榮等教授也是著名的業餘民族學家，且收藏甚豐，著作經常見諸報章雜誌，均足為我們參考。

　　物質文化資料的蒐集和整理，不是一朝一夕的事。這門工作除了要有絕大毅力和學習決心而外，對於自然民族，還需有一份真摯的愛與同情，然後才會成功。

　　　　　　　　　　　　　　　（一九七三，臺北）

中南半島藝術

一、緒　言

美術史中所謂東方藝術，乃以中國和印度的文化為兩大主流，尤其中國的藝術，在一般史家的概念中，常常把它視作和西方藝術對照的一個主潮；相反地，而視印度係一個折衷式，包括著東西兩種文化特徵的一種藝術。

受胎自中、印兩大思想而演變為另一獨特的文化，便是中南半島。這個半島的一部在二世紀時，曾是我們的屬土，但在我們的史乘中，對它藝術的記載甚少。筆者耗費兩年的時間，以期從越南、柬埔寨、泰國各地蒐集一些有關藝術的資料，可是結果並不如理想，原因並非欠缺誠意，而是由於戰亂，致使許多地區，都無法獲致安全的通行。

這篇文字僅屬所得零星文獻，以及自己雜亂的筆記，加以系統的整理，藉以向從事藝術者做一個概略的報告，俾使國人對中南半島，也有所關注。

二、藝術在地理上的影響

今日漫天烽火的中南半島，從它遺留下來的藝術

遺跡，便可以看到有史以來，就生於憂患。自古戰爭頻頻，一直纏綿了千數百年，以致當年輝煌一代的藝術，給戰亂毀滅了不少，甚至文字和語言，也無法留存下來。

中南半島在二次大戰前，稱為印度支那，法人把這半島劃為東京、安南、交趾支那、柬埔寨和老撾，戰後改稱中南亞，產生了越南、柬埔寨和寮國幾個國家。

翻開地圖，可以看到半島好比一隻手掌，從亞洲大陸伸展至太平洋，形成了亞洲東南的極端。安南山脈和喜馬拉雅山、西藏山脈相連，在北圻西北和寮國的北部，山峰重疊，構成了一個高原。

在這個好似隔世的高原中，迂迴著曲折的河流，散布著無數的湖泊和沼澤。最大的湄公河 (Mekong River) 發源自西藏，南至雲南再經緬甸，沿安南山脈而下，注入南中國海。紅河 (Red River) 起源於雲南，為北圻最長河流，匯黑河注入東京灣。

這些綿延數千哩的河流，上古以來便挾著泥沙下流，由於沖積的結果，形成了今日舉世矚目的紅河三角洲。大自然就是這樣奧妙，構成了一個偉大而又似謎般的半島，地理上既然造成了一個特殊區域，往往也同時配上一些奇異的民族和她獨特的藝術。

文化曙光在半島中出現得很早，今日行將滅跡的占婆塔，以及曾被柬埔寨叢林埋沒了約近千年的吉蔑

(Khmers) 族的安珂 (Angkor)，這些藝術的偉大和特出，縱使和敦煌相較，也未見有何遜色。

三、馬來群島藝術對於半島的影響

關於半島文化曙光的出現，除在地理的影響由中國最先傳入工商業外，另一部分的文化起源，似應追溯至馬來群島藝術在八世紀初葉的巔峰時期。

根據 Jean Filliozat 教授的著書，略謂在東南亞的區域中，馬來群島的藝術勃興得很早。但在馬來群島中，當年乃以蘇門答臘和爪哇為文化中心。

印度宗教最初傳入這兩個島嶼，時期似乎是很早，即在五世紀時期，這兩島已經有印度教。佛教傳入似乎遲了一百年，即在六世紀時期才有佛教。

馬來群島對東南亞地區，予各地以文化的影響，應以八、九兩世紀時期其力量為最大。古時 Shrividjaya 王國 (Sumatra) 非常強盛，勢力伸展至東南亞各地，尤其柬埔寨和暹羅兩個地區，幾全為它的勢力所籠罩。馬來群島的藝術，也在這個時期達到最輝煌燦爛的高峰，其影響半島，今日尚有不少痕跡可尋。在我國而言，正是唐代的時期。

最初在蘇門答臘發現的藝術，佛像雖然都是印度的形式，可是時代並不距離太久，蘇門答臘便有它自己獨創的新佛像。這些所謂馬來式的佛像，是由於 Shailendras 王朝對藝術獎勵所致。不久這些藝術則傳

至中部爪哇，而創出了所謂 "Borobudur" 式的偉大建築和優越的雕刻。

根據 Sawa 氏的著書，略謂印度文化在六、七世紀時期，始傳入爪哇的北海岸。因而使爪哇產生了所謂 "Tenen" 的「高原建築」和雕刻，其發展卻與 Shailendras 的王朝藝術無關。

中部爪哇的藝術，自十世紀以降趨於息微狀態，最大的原因，似由於王朝的交替，文化中心向東移所致。這個區域的藝術，原是承襲中部爪哇的傳統，並受印度影響而後才開始發展的。其發展的高峰，乃以 Madjapahit 王朝時期為最盛。

蘇門答臘和爪哇，自十五世紀以後，回教勢力突然擴大，致使印度教趨於衰落，所能留存者僅 Bali 島一處而已。從本節所述，我們略知印度的宗教乃先傳至馬來，然後再由中部爪哇傳入半島。可是在地理上而言，我國對半島雖未傳入宗教，但由於湄公河和恆河的關係，傳入工商業的文明，應該較印度宗教之傳入為先。

四、占婆族的來源

半島文化開拓最早者，應推占婆 (Cham) 和吉蔑，這兩個為半島的本源民族，亦即最古老民族之一。關於占婆的來源，究竟從哪裡遷來，直至今日還未有定論。

　　因為馬來群島的原住人種，智慧都很低，從未和
歷史發生過關係。但據占人 Dohanride 氏的著書，略謂
在 Oliver 博士的研究報告中 (1951)，認為占婆係蒙古
和南印度的混血。因為占婆原族曾到過蒙古邊界，混
血占婆的後裔，皮膚略帶黃色。但占婆的語言和 Ateh
族又有密切關係，因此有些學者懷疑占族賦有蘇門答
臘土著的血統。又如 Groslier 的著書，則謂占婆屬馬
來系，為安南的舊主人。

五、史乘中有關占婆的記載

　　根據 Ptotemy 氏的著書，略謂在地理書籍中所見
的 "Za-Ba"、"Za-Bai"，頗懷疑就是指昔日的 "Cham-
pa"。又在阿拉伯人記錄中所見的 "Senf" 或 "Sanf"，
其發音和 "Camf" 相同，又和 "Champa" 的發音極相
似，當係指占婆而言。

　　我國〈南藩傳〉，記此國的名字叫「占不勞」，乃
"Champura" 的音譯。"Pura" 係梵語都城之義，故中國
也有叫它為「香帕拉」，「香」係 Cham 的音譯，即占
婆國的本源種族。

　　根據 Aymonier 氏的著書，略謂我國唐及五代時
期，占婆王國的都城，擬為今之廣平 (Quang-Biah，
即 Dong-Hoi)。但在廣南 (Quang-Nam) 的舊都，北宋
初期曾為交趾王所攻陷，故自後把國都遷至 "Vijaya"，
中譯為佛逝，此為占婆語佛逝，即今日的平定 (Binh-

dinh)。

　　氏又以我國宋史為證，略謂在九八九年，入貢的占婆王國，自稱為 "Yang-dravar"，Yang 字等於英文的 "In" 字，即執政或在位之義。"dravar" 相當於英文 "Man" 字，即「人」字義。

　　又據 Maspero 氏的著書，謂在九五八年，占婆國王 Cri-Indravarman 遣臣到中國進貢，其中有薔薇的香水及象隻等。關於占婆的記載，從上述的著文中，得知《宋史》所敘最詳。此外亦散見於我國《聖武記》和《東華錄》等書（臺灣正中書局），不過僅為考證伊斯蘭教之傳入占國而已。

六、占婆王國的前期史略

　　關於占婆史略，在越南出版的史籍中，所有記載更欠詳盡，而占婆何時立國，以及何時開始衰落，因無文字的留存，故我們所知不多。

　　由於占婆曾向我國入貢，因此外人也只有向我國史籍中找尋參考，除得到一些事蹟外，對占婆藝術記載則未多見。

　　"Lin-Yi" 一詞，係出現在西元二二〇～二三〇年之間的史料中，所謂「林乙」，似乎係指交趾。在西元二八四年，林乙已向中國入貢，根據 R. A. Stein 氏的發現，略謂早期住在象林地帶的地方的人，常常被一些土人騷擾，這裡所稱象林地帶，也許就是指交趾一

帶的地區而言，所謂象林城，可能就是歷史上的「林乙」，而土人可能就是交趾人。

林乙時期的領土，在一三八年間曾歸入我國版圖。林乙一詞，雖然在我國典籍出現得很早，但占婆的立國而再入貢中國，很明顯地要比這個時期早得多。

在一八八五年間，法人 Agmonier 氏在越南武競屬慶和省境內找到一塊很大的石碑，雖已毀壞，但所刻古文仍依稀可見。根據 A. Berqangne 氏的判斷，認為這塊石碑是從梵文轉變而來的占婆文，約為二世紀至三世紀的遺物。文中刻有帝王的年號為 "Cri-Mara"，按 Jean Boisselier 氏的考證，則謂占國的立國雖無足夠資料可稽，但 Cri-Mara 似乎就是 Kiu-lien，係在西元一九二年登位的年號無疑，他該是第一個開國的帝王。

自西元二七〇年以降，占婆國便常常自 "Khu-Tuc" 出征交趾。他們常常向中國借助兵力，把交趾城夷成平地。這個 "Khu-Tuc" 地方，據 Auransseau 氏的判斷，也許就是順化 (Hue)，但 Stein 氏則謂不是順化，是比順化更向南的地方，因為在 "Cianh" 屬於 "Cao-loa-ha" 地區，才能找到占婆遺物。

統治林乙的數代統治者，都稱姓范，按 L. Finot 氏的研究，略謂中國把他們都冠以「范」字是中國拼音「梵」字得來的，而且常把這個名字寫在占王名號之前。

　　自二七〇至二八〇年間，即繼 Fang Hiong 之後，林乙的領土擴大了，南至南山山脈，東至雲海隘道。公元三一五年以後，Fan-dat 王在位，曾遣使中國，得中國的幫助，派一個顧問叫 Fan-wen，幫助林乙製造樂器戰車，俾林乙進入一個器械時代，並教占人建築城牆和濠溝。三三六年 Fan-dat 駕崩，Fan-wen 篡位。Fan-wen 死於西元三四九年，由其子 Fan-fat 繼位。他屢度北征，屢戰屢敗，三七七年間再度入貢中國，而中國文化之不斷傳入半島，在此當可想見。

七、占婆的立國

　　從廣南和富安遺留下來的石碑，知道 Fan-fat 駕崩以後，Bhadravarman 是占國最先的一位帝王。根據 Bergaigne 氏判斷其年號，認為係在西元四〇〇年。但其他古文字學者則略謂係西元一〇年前的事。人們給他的名字叫 Fan-fat，似乎是由中國語的發音，而 Bhadravarman 都不符 Fan-dat 的名字。

　　當年 Bhadravarman 的時期，占婆已經祀奉婆羅門教，並在 Mi-son 建築神殿，使臣民膜拜 Civa 神，這是占婆藝術曙光的開始。占婆建都在 Mi-son 的北部，當今之 Tra-Kien。根據 Groslier 氏的著書，略謂在九世紀時期，占婆藝術才開始進入一個新階段，當時 Indravarman 二世（875～898）建都於廣南，而婆羅門教和佛教在 Dong-duong 非常鼎盛，同時也很太平，鄰

國之間，都能和平相處，中部爪哇的藝術，便是在這個時期傳入了半島。

在 Indravarman 三世即位時，占國常常受到吉蔑族的襲擊，占國再度遣使入中國，這個時期的藝術多受中國和吉蔑兩族的影響。在十世紀末葉，安南倚著它也入貢中國的勢力，開始向占國侵略，藉以擴充領土，在九八二年安南人掠劫占婆的 Indrapura 首都。其後 Harivarman 二世（988～998）遷都 Vijaya (Binh-dinh)，然而安南人對占婆的侵略仍未已。迨至 Harivar-man 四世（1074～1080），占國更受到吉蔑的同時襲擊，領土不斷的被外族蠶食。祖代給予 Mi-son 的繁榮，僅僅維持了數百年，迨至 Jaya Indravarman 三世以降，國勢日衰，至十七世紀，卒為安南人所滅。

八、占婆藝術

從三世紀開始，占族承繼了 Dong-son 的文化，在 Mi-son 建立了一座龐大的神殿奉獻給涇婆神 (Civa)。六世紀以後，國運一度非常衰落，即在七世紀 Isav-navarman 在位時，曾受到我國不時侵擾，最後他便遣使入中國，中國的文化才大量地傳入占國。八世紀以後，占國又復盛興，遂停止向中國入貢。Bhadravarman 在 Mi-son 建立他那座神殿，是我們知道最早一座占婆藝術，比這個時期更早的，還未發現過。

占婆藝術之達到高峰，似乎是在 Par Kasadharma

(665 ～ 686) 統治的時期。我們在藝術史上叫它做 "Mison E style"，當時的藝術，已遠比 Prei Kmeng style 為優越。最重要的一點，便是從它的造形中，還可以看出占婆當日已和馬來群島接觸。因為在馬來，也可以找到一些藝術品和占婆相像。即它們兩者的藝術雖然都具備著印度的思想，但其結果並不相同。

Groslier 氏堅信占婆藝術的初期受印度的影響較中國為大，在他的著書中，則謂占婆受印度 Gupta 後期的影響為最深。但他在辭句上也承認自己說不出個詳細的理由來，不過他在今日發現的許多占婆藝術中，除建築而外，占婆在雕刻方面，是沒有固定而又標準的形式；要之，占婆很顯然地是受過印度思想的薰陶和中國技巧的影響，而後才演變為傳統的占婆藝術。

目前在越南，我們僅僅所知的兩種最初占式建築，便是他們那些用磚砌成三角形楣式 (Peniment)，所謂 E_1, Mi-son 式的代表藝術，即用極其細緻的小磚，砌成靈伽 (Linga)——男器，它那種平扁的拱廊，在建築學上，其構造比之簡單的楣門 (Lintel) 更為難做。但它的靜穆感和神祕感，在美學上，無疑是極其美麗的。

更使人驚異的，便是在楣飾上的舞女浮雕，體態和動作的融和可謂極盡韻律上的美，它不僅莊嚴肅穆，且精雋優美。這些地方都是占婆藝術特出的風格。

還有一個令人注目的地方，便是在門楣上的乳房，一排的半圓形乳房，加以圖案化以後，均整地排成一

行作為楣飾，這種幾何形的構列，似乎是特有的一種創作而迥異於印度。

關於靈伽崇拜的表現，圖案化的形式也極為明顯，從它具有十吋直徑，長四呎二吋的男器石刻中，把紋線刻成均等的相稱弧形，使矗立著的男器，顯得極其雄偉和安定感。

占婆建築現留存於境內者，除藩郎及廣南兩地外，並不多見。由於目前戰爭開闢基地，其中在邊和的一部分已予以拆毀。占婆塔的形式，固依建築年代的不同而異，但占婆塔多類似印度的 Jambhulinga 式，即在造形上部較下部為重，使人感到有重壓的感覺。印度尚有另一個代表形式，即 Crirangam 式，作金字塔形，此種形式，在今日越南境內則未嘗發現過。最值得注意者，乃為今日在藩郎所留存的兩個遺跡，其中一個的塔頂，係由若干簇單位的小塔堆砌而成，再由大而小，另一個則為金字塔式塔頂。前者的形式係印度所無，獨具占婆的風格，而後者除接近回教風格外，上部則頗類中國的形式。

自八世紀以降，我們很難找到占婆的雕刻。除了我們已知的 Avalakitesvars 的那些石刻外，可能這是占婆藝術最後的一宗產品。

九、占婆藝術的沒落

占婆自十四世紀以後，王國的國運便一蹶不振，

自從 Mi-son 失落在安南人的掌握中，所有神殿和廟宇
全給燒毀無餘。

其實自十三世紀以降，占婆塔的建築已不復見。
過去那些精巧的門楣花飾，隨著年代日趨粗濫。從這
些後期粗糙的圖形，正是反映著當年國運的日趨衰落
和悲哀。

占婆由於環境關係，不似吉蔑族那麼容易得到材
料，因此他們使用青磚為建築材料，這是中國文化傳
入較早的一個證明。他們雖知燒窰，不過他們在建築
上卻欠缺技巧的常識，在後期的藝術比之吉蔑族似稍
欠創作天才。

十、占婆傳說和遺跡

自十七世紀占婆被安南毀滅以後，在中國的史乘
中，知道他們一部由於躲避戰亂，駕舟逃至瓊崖，散
泊海岸，我們稱之曰 Fan-ten 或 Fan-pu。在越南出版的
《越南年鑑》中 (1966)，略謂占婆昔日不僅居住中部，
即在 Dai-lo（河內附近）的萬福寺中便發掘出占婆遺
跡。又如北寧省的佛跡村一所神廟中，它的楣飾便具
有占婆藝術的影響。此外在安福郡的荒野中（藩郎附
近），最近發掘一尊木佛像，係由一根獨木刻成，學者
們相信是占婆遺物之一，且極類似今日在廣南神殿中
的占婆佛像。

又在 Sa-Huynh 有兩個古墓，從墓中發掘出來的

陪葬品，都有極精緻的花紋，並加貼金。平定有十數古墓的石碑中，可以證明石器時代已有很美麗的紋造形。

根據 J. Boisselier 氏的記載，略謂 Dong-son 的文化源自越南北部，在古昔時期，北部 Hoanh-son 山脈邊界的文化便開始和 Sa-Hyyah 文化交流。這一點可以由 Lam-Ad 地方民間傳說和氏族觀念的統一，知道南北文化很早便開始交流。

占婆的社會階級觀念，略與印度相同，即社會階級有明顯貴賤之分。

占族有兩個氏族，近南的一族崇拜檳榔 (Kra-mukavama)，近北的一族崇拜椰樹 (Narik elavama)。傳說生長在皇宮的一棵檳榔，開花特別大，但在一次結實以後，再也不開花，王命左右把樹砍斷，砍落的檳榔立刻變成一個小孩，王賜其名為 Raja Po Klerig，同時雇了許多奶母，孩子都拒絕吮食，後來王叫臣子把一條五彩牛牽來，擠出的牛乳，才把他養大，占族從此就戒殺牛隻，剩下的檳榔樹根也變成了木魚，樹葉也變成了寶劍。後來小孩長大，娶公主為妻，承襲了王位，從此國運日盛，領土也擴展得和「七山」一樣廣闊。另一族的傳說和上述略同。

檳榔氏族在南部 Panduraza 建都稱為南國，北部氏族在 Fndraparu 稱北國。上述的傳說，在我國史乘中則未見。但占婆確屬父氏系的社會，母氏族系無法承

繼王權，每代即位的王係自太子承繼，登位時始賜國號。

按 Dohanrida 氏的著書，略謂帝王以一「白龍」為王徽，但印度為崇信蛇而未嘗對龍膜拜，筆者頗懷疑此又係受到中國文化影響的另一個考證。

十一、安珂王朝神話史

三世紀前柬埔寨史，除在中國史乘中發現扶南 (Fu-nan) 和真臘 (Chen-la) 的史料外，本身並無歷史可稽。柬埔寨 (Cambodia) 一名，係從 Kambuja 一字引伸出來，意即 Kambu 之子，Kambu 為柬埔寨神名。從他的遺跡和傳說觀之，民族源出自印度，定名吉蔑後，實行內族婚姻，子孫漸漸蕃衍。當四世紀時，其族曾建 Brahman Kavatilia 王朝，Kavatilia 娶 Nagi Soma 為妻，Soma 本月神，或太陰的後代。迨至 Maharashi Kambu Svaya Mabava 即位時，娶 Apsara 為妻，據說 Kambu 本屬日神，或太陽神的後代。這種王族和神明的關係和想像的神祇，俱可從印度婆羅門 Vedic 禮俗上發現。許多學者們認為柬埔寨民族源出自印度一說，都是根據這個傳說下定論。

迨至四世紀時，柬埔寨仍為扶南帝國屬土，過了若干年後，扶南帝國王位本其承繼傳統由王子承襲，於是正式奠都柬埔寨境內。

從此，中國和印度移殖民更形洶湧，從中國傳入

工商業，從印度傳入宗教，造成了柬埔寨兩大文化主潮，匯合而成為日後的一個新的柬埔寨文明。

十二、安珂王朝前期史略

從四世紀延至九世紀，三世紀開始，扶南已統治了十多個以上的屬土，西自暹羅灣，南至湄公河以南，均入其版圖。百姓常從暹羅灣乘帆船渡至印度，向 Murunda 王廷進貢，以後便確立柬埔寨和印度通商的關係。

至六世紀中葉，有一個湄公河老撾的近鄰小國，竟然脫離扶南而獨立。王名 Sreshta，據說係 Salar 族，亦即 Suryavarman 的後代。國都名 Sresthapura，後來又由 Lunar 族的 Bavarman 篡位，擴充兵力，建真臘國，其子 Mahendravarman 即中國史乘中的 Citrasena 繼位，國勢續有擴展。迨至六一〇～六三五年，Isanavarman 登位，遂推翻扶南，建都 Sambor Prei Kuk，即中國史乘上的 Sambopura，當今之 Sambor。

繼 Isanavarman 王位者為 Bavavarman 二世 (639)，此後即為 Jayavarman （657～665）。其後真臘王國分裂為二（705～706），以荳蔻山脈為界，一叫陸真臘，一叫水真臘。

八世紀時，北圻及中圻北部隸屬中國版圖，這時，真臘不免遭受外族的侵擾和征服馬來半島的一些民族所壓迫。

這個龐大的真臘帝國直至九世紀，始由外族 Jayavarma 二世（由爪哇移至者）建立吉蔑王國，他是統治吉蔑王國最偉大的統治者，給安珂時代的藝術帶來了曙光。

十三、安珂王朝史略

安珂王朝係由九世紀延至十四世紀，從奠都安珂造成柬埔寨藝術史最輝煌的一頁起，以至於衰落，今日遺下了不少使人欷歔嘆息的荒涼陳跡。

Jayavarman 二世（806～869）來自蘇門答臘，為 Srivijava 的 Salar 族後代，建都名稱 Indrapura。經他長期統治，不但把吉蔑國土統一起來，並建無數神殿供奉 Davaraja，婆羅門教具有很濃厚的魔術色彩，表露崇拜靈伽之處甚多。

在他統治期中，以 Prah Khan 神殿為最重要。

Jayavarman 三世（869～877），建都於 Hirihar-alaya。Indravarman 一世（877～889）建都於 Prah Ko 和 Ba Kong。Yasovarman（889～910）建都 Angkor Thom 皇城，古名 Yasodharapura，在城的中央又建 Bayon，亦名 Central Mountain，或稱 Kamrateng Jagata 與 Ya-odharagiri。

Harshavarman 一世（910～?）建有 Baksei chakrang，並移都安珂。Jayavarman 四世自安珂遷都 Chok Garjiar，亦名 Koh Kor 或靈伽城 (Lingapura)。

Rajendravarman（944～968），還都安珂，建了不少環繞聖城的神殿，如 Mebon Ta Prohm, Ta Teo, Banteay Keday 和 Bat Chum 都是他統治時期新建或加以裝飾的。

Yasovarman 五世建 Bayon。Suriyavarman 二世（1113～1150）在安珂增建了部分神殿及在廟宇上飾以新浮雕。

自十三世紀至十四世紀的百年中，王位自 Sriindravarman, Sriinqrajayavarman, Jayavarmaqarmesvara 先後繼位，迨至十四世紀中葉至十五世紀末葉，吉蔑王朝仍繼續定都安珂，但無遺跡發現，歷史資料亦無可稽。

十四、安珂藝術的遺跡

距今六十年前歐人還不知有安珂，自一九○二年法人 Pillot 氏譯述我國 Chow Dakwan 所著的《真臘記》，然後按圖索驥始發現了安珂廢墟，廣東華僑稱為「吳哥」。

安珂遺跡原是吉蔑最盛時期建都之地，何以一旦變成了廢墟，而且埋沒在莽叢中如此悠久。根據 Groslier 氏的猜測，也許是發生過一場無比恐怖的黑死病，以致居民無法不遷離，可能全在途中喪生。直至今日，柬埔寨還有許多地區，還發生著這種惡性的瘧疾。

　　當十四世紀中葉開始，安珂王朝國勢日趨衰落，以後延續了二百餘年，竟一蹶不振。即自 Jayavarman 七世駕崩以後，安珂王朝和臣民間的一種信心和忠誠，便漸次消失，因是整個安珂王朝遂瀕於瓦解，安珂文化，自此亦隨之滅亡。

　　在這個數十公里範圍，住滿了蝙蝠和猴子的安珂叢林中，計有大小建築物六百多座，其中不少神殿是純用沙岩砌成而沒有一釘一木。所有廟宇都是用作供奉溼婆和 Vishnu 神，其中歷史最悠久者為 Prah Khan，而最富藝術研究者，應為 Angkor Vat 和 Bayon 兩處。所有神殿均刻有婆羅馬神像，但在後期則有佛教傳入，故在許多神殿中也發現佛像。

十五、婆羅門教諸神

　　安珂藝術中，除婆羅門教外，尚有部分佛教，但其中許多雕刻，仍以表現婆羅門教為主。婆羅門教早於耶穌誕生五百年前，已盛行於印度，為具有社會階級觀念最深的印度教之一。諸神中主要為 Brahma，為一四面四臂四頭的開拓之神，時乘一隻 Hamsa 神鵝上。Sarasvati 為 Brahma 的妻子，代表吉祥天女。

　　Vishnu 有四臂，手持棍、劍、碟及粟米心等物，印度教神祇中，溼婆多作象徵破壞之神，而 Vishnu 則代表護守之神，他是一宇宙的保護者。此神鷹嘴、人體、獅爪，常臥於蛇身上，當他酣睡，蓮花則自水中

出現，據說 Rama 和 Krishna 兩個英雄，都是 Vishnu 的化身。

Lakshmi 是 Vishnu 的妻子，象徵美麗和財富之神。據說她誕生自牛乳洋 (Sea of Milk) 中。常持一朵蓮花出現。

Rama 為英雄的中心人物，亦為馳名於世的印度史詩 *Ramayana* 中的主角，這首寓言，在民間曾經流傳了數百年之久，至詩人 Wamiki 始著手寫成。故事中略謂 Rama 匿居在 Deccan 森林裡，曾和統治錫蘭的 Ravana 展開惡鬥，因 Ravana 奪去 Rama 的妻子 Sita，致挑起這場戰爭。Rama 得他的兄弟 Lakihmana 和猴王 Hanuman 的幫助，卒把 Ravana 殺掉，把忠貞的妻子救了回來。這些史話盡表於安珂窟的浮雕中。

Civa 為一恐怖之神，操人類生死予奪之權。Vishnu 和 Civa 二神，所謂 "Hari-Hara" 二體的崇拜，為印度教信仰的兩大神，且成為現今印度教的兩大宗派。涇婆又為靈伽或男器的象徵，他常孤獨一人，有時騎一隻 Nandi 神牛出現；有時穿王袍，坐在寶座上；有時卻穿婆羅門袈裟，結髮於頂，手執王笏；有時又以舞蹈的姿態出現。Parvati 亦名 Durga，為涇婆的妻子。Ganesha 是涇婆的兒子，象頭人身，有四隻手臂和一顆牙。

Krishna 傳說是 Rama 的化身，這神代表人類的救主。

Devaras 亦名 Devis，係一女神，常常在神龕裡坐著。

Apsaras 是仙女，常作散花或舞蹈的姿態出現。

Dvarapalas 是一守護神，常手執木棍，專司守門。

Garouda 是具有偉力的神鳥，鳥嘴人身獅爪，也是一切蛇及 Naga 的死敵。Naga 係一多頭蛇神，頭數都是奇數，即三、五、七、九等，展布似扇狀，這個神像石刻常置於神殿兩旁欄杆或入門處。

十六、安珂窟的浮雕

安珂窟用以供奉 Vishnu 神，建築時代似完成於十二世紀末葉。基地廣約一公里見方，繞以城池，池闊兩百公尺。全寺可分東南西北四廊，每廊又可分為東西或南北兩翼。

西廊南翼浮雕，主要者為戰爭圖，Kauravas 在左方，Pandavas 在右方。畫面中還描述 Kauravas 的首領 Bhisma 中箭身亡。他身右的 Arjuna 站在戰車上。

南廊西翼浮雕表現出兩個歷史主題，一幅係描述奠定安珂基業的 Suriyavarman 二世的事蹟，畫像的四周迄今尚殘留著金漆的痕跡。另一幅係描述進軍和一個公主偕她的僕從經過一道森林。

南廊東翼描述地獄的受刑，其中具有多臂的「永別之神」Yama，騎著一頭牛，握棍在行使賞罰的職權。這幅浮雕達六十公尺長，雕面共三十二幅。上部則為

描寫天堂。

東廊南翼浮雕長達五十公尺，以描述印度神話「海洋的動盪」為主題，刻出種種神奇和幻想的故事。善神 Devas 和惡魔 Asuras，為了永生的佔有權爭奪一顆「生命的金丹」，格鬥了一千年。

東廊北翼描述惡魔 Asuras 率領了許多魔兵和 Vishnu 戰爭。

北廊東翼描述 Vishnu 有八臂，每隻手各持箭、矛、平板、法螺、棍、電掣、弓、盾等物，他坐在 Garouda 的肩膀上。此浮雕係取材自 Hariuamsa 寓言，描述 Rama 的戰績。其中一部描述惡魔用火焚城，Garouda 則用恆河的水澆熄火焰。另一面則描述 Garouda 和騎著一頭犀牛的惡魔在爭鬥。

北廊西翼浮雕中，可以發現二十一個不同的神，眾神中最值得注意的為六頭六臂 Skanda 的神坐在孔雀身上，五頭的 Gana 蛇神亦在其中，天帝 Indra 騎著四牙的神象，財富之神 Koubera 坐在 Yaksha 肩上。Civa 挾弓箭，Brahma 騎神鵝，水神 Varuna 則駕馭 Naga 蛇神。浮雕下方描述諸神和敵人搏鬥，旁有戰樂隊。

東廊北翼取材自印度史詩 *Ramayana*，故事描寫 Rama、猴王和魔王 Ravana 格鬥。此外另一幅則為猴兵和另一魔王 Rakshasas 惡鬥。

十七、Bayon 及其他建築

Phnom Bakheng 古名 Vasodharaivara，又稱 In-dradri，此廟用以供奉溼婆神，目前廟內尚發現有佛僭及靈伽的遺物。

Baksei Chakrang 意即「鳥雀藏匿所」，完成於十世紀初葉，其中有臥佛，進門處有象頭神。

安珂王城碑坊高二十公尺。四周屹立著四面溼婆神，或稱面塔 (Face Tower)。南門兩旁排列著 Vasoki 長蛇，每邊由五十四個巨大神像以手摟抱，一邊代表惡魔 Asuras，另一邊代表善神 Devas，而構成兩條巨大欄杆。東北兩門稱「死門」(Door of Death)，石料已呈侵蝕狀態。

Bayon 建築有三層，二三層聳立著很多婆塔，塔頂刻著四面神，除中塔 Prasat 外，二層有四面神二十八座，三層有二十座。Prasat 內存有靈伽很多，既如前述，靈伽象徵溼婆，是神王，或稱 Devaraja，吉蔑王國的建立，傳說全賴溼婆神的保祐。

Bayon 又稱 Yasodharagiri，或稱 Bhnamikanta，建築年代，學者臆斷係建於十二至十三世紀之間。神殿各廊翼的浮雕，均極精儁。

南廊東翼描述社會和家庭生活，諸如造木、烹飪、圍棋、打漁、跳舞、販賣和佃獵，或獸類噬人圖、戰士駕舟等。

東廊南翼亦為表現家庭生活及士卒出遊。

東廊北翼以角力為中心題材，其中有兩浮雕刻著人與獸爭。

北廊東翼以出征為中心題材，描述占婆的入侵。

西廊南翼浮雕為坐佛入定圖、樂隊等。西廊北翼描述乘馬作戰。南翼和上圖相似，但士卒均為裸體，下部有男女，聽婆羅門僧講經。

南廊西翼浮雕中所刻的建築物，似為圖書館。浮雕中的屋頂係作筒瓦狀，印度的古建築並無筒瓦，筆者頗懷疑此文化係由占婆傳入吉蔑的中國文化。二層浮雕則為公主梳妝及公主弄花等。此外有 Jayavarman 和蛇格鬥，或駕 Kama 作盤弓狀。

Bapuon 建於十世紀，古名 Hemagiri，又稱 Hemaringagiri，意即「金角」，用以供奉 Hemaringagesa 神，或稱為「金塔」。

Pimenakas 係從 Akasavimana 字義得來，意即「天空的住所」，此廟完成於十一世紀，用於供奉 Vishnu 神。廟內二層有一小室，傳為國王每晚會晤 Nagi 蛇后之所。距寺不遠有一水池，池壁刻有魚及爬蟲類的浮雕。

Tep Pranam 有巨大佛像，建於九世紀，供奉涇婆，廟名有「偉大的虔誠」之意。廟之四周發現一種鐘形物，似為陪葬品。

Prah Pahilay 建於十世紀，有一堆砌成的 Naga 蛇

神欄杆，但亦有佛像參雜其中。

Prah Pithu 的戶外路上兩旁有極精美的浮雕，特別是排列得很對稱的 Naga 蛇神。殿內的浮雕描述「海洋的動盪」寓言中一部分的故事，顯露著濃厚的婆羅門教色彩。尤其靈伽一物，隨處都可以發現。

Thommanon 約建於十一世紀前後，廟門附近有大浮雕，刻著天帝 Indra 駕著一隻三頭象。雕刻上方則描述猴王 Vali 之死。

Ta Keo 建於十世紀中葉，用以供奉溼婆，它被密林湮沒了數百年，直至一九二〇年始被發現。

Ta Prohm，意即「Brahma 之父」，建於九世紀，整座神殿已被掩藏於濃密簇葉之中，靜穆而陰森。神殿內的雕刻，大部為表現佛教，即有以婆羅門為主題者，也是後期所摻進去的。

Banteay Keday 意即「堡壘的密室」，建於十世紀，用以供奉溼婆和原始的婆羅門神。至十五世紀佛教徒拆毀原有的浮雕和石像，代之以佛像。

Prasa Kravan 完成於十世紀，寺內有巨幅浮雕，描述四臂 Vishnu 的神像等。

Pre Rup 即 Pray Soma 的代名詞，意即「肉體的轉生」，此神殿建於九世紀末，門楣上的雕飾，似有一部分尚未完成。

Neak Pean 又稱 Neyadhon，意即「Naga 的旋轉」。殿內立有許多蛇神，四面門口有以象、馬、獅等為標

識。

Prah Khan 為安珂建築中最古老的一座。Prah Khan 意即「神劍」，建於 Jayavarman 二世時期。通往神殿的路旁，立著兩排善神和惡魔的大神像，正如 Angkor Thom 門前所表現者相同。

十八、各朝吉蔑藝術創作的比較

吉蔑建築多用沙岩石建造而成，此外亦有稍用磚或木料。沙岩石產於 Phnom koulen 山，有淺藍、玫瑰及紫栗等色。關於砌石的工程，也許吉蔑的古史或宗教的詩篇曾經描述過，由於年代悠久，已難於考證。

建築的建造，似乎先把石塊粗糙地先行加工後，堆疊起來，然後跟著第一次整理時的輪廓，略刻成裝飾的外形，俟全部工程完竣後，再把那些浮雕和裝飾部分，加深地雕刻一遍，這就是雕飾工程加工程序。

從六世紀至七世紀之間，稱為吉蔑前期（Pre-Khmer 或 Indo-Kemer），這一期的藝術形式上有些像占婆藝術。距 Kompong Thom 二十餘公里的一處叫 Prasat Da-Sambor 和 Prasat Da-menri krap 地方的古蹟中便可以看到。在此時期所建石塔，不論是獨立的，抑為成簇的，塔外大都施以浮雕裝飾，門楣則比古典時期的藝術中所見者為低，而且也較長。同時那些短柱都是從楣處刻出來的。在越南邊界的 Musea Albert Sarraut 也可以發現這一類的特徵。

從九世紀至十一世紀之間，稱為 Indravarman 王朝藝術，簡稱古典期。這一期建築的古蹟有 Phnom Krom, Bakheng, Ba Kong 等，均以磚為主，沙岩石不過用作雕飾而已。石楣的頂拱不取三角形而取矩形，塔上稜角的浮雕採取薄肉式，很細碎而華麗。

從十世紀至十一世紀，這一時期的代表作，Baquan 及 Ta-Keo 等屬之，此等神殿係供奉涇婆神，又稱 Suryarvarman 一世王朝的藝術。建築的特徵，為拱門上內部的石楣，中嵌橫木樑，全部裝飾的分配也很勻稱而純淨。前門的門拱雕刻不見有一般的宗教形式。

十二世紀的時期又稱安珂窟期藝術，這一時代的建築係供奉 Vishnu 神。安珂窟及 Banteay Samre 等屬之，藝術特徵在浮雕方面雖繁瑣、誇大、綺縟、但柔美而纖巧。建築方面則較前期更組織化。

從十二世紀末葉至十三世紀，又稱 Jayavarman 七世王朝藝術。這一期建築，Bayon 屬之。這些建築有謂是先供奉佛教後來又改作供奉涇婆。技巧方面較前期為草率，但浮雕方面則過度繁縟，均採取薄肉式。

綜觀吉蔑的浮雕，雖然在造形上繁縟富麗，但並不令人感到厭倦。近代藝術家們曾把吉蔑的裝飾特有的簇葉紋、螺紋和薊葉加以分析，發現頗具希臘式那種優美的作風。

十九、安珂對於暹羅文化的影響

半島中還有另一個國度便是暹羅 (Siam)，今稱泰國。暹羅在十三世紀，曾統治著半島湄公河以西部分土地，早在八世紀時期，他和安南人相似，想利用這塊土地做跳板，再從藍河 (Blue River) 盤地向北發展，蠶食我國廣東及廣西，可是我國當日加諸外族的壓力很大，因此他們被迫退而改向湄南下游的流域襲擊。這一片布滿了葉脈似的河流——沼澤平原，是半島最肥沃之地。暹羅人滲透了這塊平原和峽谷，勢力伸張到老撾的高原，南至暹羅，東至緬甸。

在同一時期，安南人由於學習到我國的文明，他們也想佔一席之地，開始向占婆侵擾，試圖把他們驅出這塊土地。但暹羅人卻先侵入了安珂王朝，統治著高棉邊緣。當日暹羅人還沒有文字，也沒有宗教，當他們到達安珂的邊界，看到安珂的文明，他們始發現相形見絀。由於早期暹羅人已向安珂學習，因而他們以後便成為安珂藝術的承繼人。

迨至十三世紀末葉，佛教開始傳入暹羅，當時他們既學到了安珂文明，並乘我國元兵在征服亞洲動亂的局面，也想藉機在半島贏得一點威望，可是他們文明實則未開，情況和安南破壞占族的藝術相似，到了高棉，也把藝術破壞無遺，同時也不知如何開發土地，甚到自閉門戶，不知利用海路和外界通商。

不久，暹羅中部區域和 Kora 高原，漸次重又落入吉蔑王朝的掌握中，但在 Lamphun 西南地區裡的一個叫 Haripanjagh 的王朝，多少還算得上獨立。它是安珂文化的前衛，同時又具備著 Draravaati 因襲的庇護，由於這種接觸和承繼的關係，暹羅自十三世紀，才出現王權的雛形。

二十、暹羅的立國

暹羅在歷史上出現，係在一二二〇年至一二三〇年之間的史料中，當日在 Bhamo Chieng Sen 和 Luan Drobadg 地方，一個暹羅酋長脫離吉蔑族的統治，自己建立 Lavo 王朝，但不久（約 1287），則為中國元兵所擄。

其後 Rama Kamheng（約 1300）再度建立王權，因而成為開國的第一人。這代帝王比較特出，他恢復了百姓對王權的信仰，制定法律，創造文字。當一二九六年，這位統治者再將 Hariyunjaya 合併後，改在 Cieng Mai 建都，國勢從此益大，也奠定了暹羅在歷史上開國的根基。

嗣後王權的承繼落在 Paramarija 一世（1370 ～ 1388）的掌握中，另一方面 Ramesun（1388 ～ 1395）在一三八五年蹂躪安珂。迨至 Paramarija 二世（1424 ～ 1448）時，暹羅才開始統治半島的中部，當日安珂王朝，也在這時期崩潰，以至於滅亡 (1431)。

二十一、佛教藝術的滋長

暹羅由於若干朝代的帝王都信奉佛教，因此佛教
的藝術亦隨之滋長。但從暹羅文化和歷史，可以看到
暹羅藝術，受安珂的影響很深。因為暹羅尚未有王朝
以前，吉蔑族已經在這些地方建立了不少碑坊，即在
十一世紀之間，安珂已有不少藝術傳入了暹羅。例如
在 Lopburi 的一個地方，有一座三個尖頂的廟塔，造形
是完全摹仿安珂的形式，甚至技巧也學自安珂。又如
在一根半露的柱上裝飾著的人面神像，便是用泥灰
(Stucco) 塑成的。使用泥灰的技巧，在十世紀時期已為
安珂所放棄，但是暹羅人於兩世紀以後，還採用這種
泥塑法，在意義上不殊表示安珂藝術的再生。

在 Lopburi 的 Vat Mahathat 主要的神殿，非常明
顯地呈顯著安珂的精神。那種不等比的層層塔座，在
最高的一層托著一座巍峨的壯麗的尖式拱頂，他們雖
然摹仿著吉蔑的造形，可是在十三世紀末葉，相反地，
卻有不少形式要勝過安珂。

在泰國南部 Sukhothai 的地方，今日仍然可以看
到 Phra Prang Sam Vat 式的碑坊，這個地方昔日是吉
蔑王朝的屬地，這裡建有 Vat Phra Phai Luong, San
Phra Sua Muong 和 Vat Siawai，這些建築都是用磚砌
成，有時很易使人迷惑，誤認是屬於吉蔑的藝術。因
為同一款式的建築，在 Nakhon Pathom 也可以找到，

它應該是屬於 Davaravati 精神的東西。同時這些寺內的佛像雕塑，顯然是承襲 Davaravati 的傳統，站立著的佛像，一手舉起安放在胸前，另一隻手卻垂直地位於兩足之間，衣著也很簡單，即它受到 Bayon 式佛像的影響很大。還有一項值得我們注意的，便是佛像坐在 Naga 蛇神的身上，鷹鉤式的鼻子，兩眼低垂，眼簾作彎形，帶著謎一般的微笑，這都是 Davaravati 的藝術。

二十二、Davaravati 藝術的遺跡

Davaravati 藝術，一直保持著非常純粹的形式為時甚久，尤其在 Haripunjaya 的年代，最能代表它獨立的形式。最值得注意的，是在 Lamphun 的地方，由 Mon Kink A-diccaraya (1120 ～ 1150) 所建的 Vat kakut 這座磚造的神殿，有一個方臺，每邊為二十五碼長，分五層，每層立著三個佛像，整個建築物高度達九十呎。這種奇特的建築，在緬甸 Pagan 的地方，也可以找到，它是 Kyanzittha 統治時期所建的。

當六世紀印度的佛教思想風靡亞洲的時候，緬甸人便開始建立 Bodhgaya 神殿，作為供奉 Hinayana 佛，顯然地，Haripunjaya 也在同一時期受到緬甸的影響，而建成他的 Davaravati 式藝術。除建築而外，我們對於這個時期的雕刻卻無資料可稽。

二十三、暹羅藝術造形的改變

暹羅自從 Rama Kamheng 登位以後，藝術的造形才開始脫胎改變，最大的原因，是受到 Theravada 佛教藝術的影響，而成為一種新形式。

這一代的帝王，似乎效法當日的中國，保持著極其封建的制度，即把宗教的精神和王權併在一起，建立了一座神廟。「天廟」(Temple of Heaven)，使臣民向它膜拜，這是暹羅受我國思想影響的雛形。這種宗教的崇拜儀式，以後便成為暹羅的傳統教育之一。

在 Sukhothai 的地方，Rama Kamheng 還建立了一座廟宇叫 "Lord of the Summit"，意即「帝王之峰」，它的情形極似吉蔑在山丘上的神殿，豎立著一根靈伽一樣。

無疑地，Rama 王把佛教透過了所謂暹羅精神，盡量地再把它鋪張，得使他自己成為百姓守護神的一個主角。因此這一代的藝術，都是為讚美王權，恰似吉蔑建立許多神殿，而顯赫帝王的權力一樣。

Sukhothai 的 Vat Si Chum 神殿，是暹羅最初的一個鐘形頂神殿，也可以說是暹羅脫胎前期影響，而自創一個新思想形式。但暹羅許多廟宇，依時代不同，風格不時在改變，暹羅神殿建築特別顯得有空間感，也許是喜愛革新之所致。

二十四、暹羅繪畫

在暹羅神殿中，發現有繪畫者並不多。關於最早的壁畫，只能在 Yala 的 Spa 洞窟中看到，它大約是一四○○年前後的作品，屬於 Ayuthya 或後期的創作，也許比這個更早時期的壁畫，都已毀壞掉。此外在 Sukhothai 的 Vat Si Chum（一三○○年前後）一些壁畫，從它線條的勾勒和用色單純，似乎是受過緬甸精神的洗禮。

至如 Ayuthya 的 Vat Mahathat（建於一四二七年）壁畫，卻係受我國的影響，甚至有些學者懷疑，這些作品可能出自中國藝術家之手。因為在畫面上所表現的那種「理念透視」，在十四世紀以前是在暹羅未嘗見過的。

Vat Rat Burana（建於一四二四年）的壁畫，便顯得極其原始，畫的是一排膜拜者的側面像，背景是那麼平坦單純，人物的裂裟著成黃色，還點綴一些綠色和金色，襯在朱色的背景上。

根據許多學者的研究，認為暹羅的繪畫，是從中國明代的時候傳入的，Savankh alok 的一座瓷窰，便是十五世紀時期由中國傳入的。

除大型的壁畫外，我們從 Vat Suthat, Vat Buddhaisawan 和 Suvanaram，還可以看到一些小型屏風一類的漆畫 (Laquer paintings)，從這些畫中，其技巧和構圖，

都較大型的壁畫好得多。

遑羅繪畫不能發達的原因，似與吉蔑族相同，即除建築而外，一直就未嘗受到宗教的庇護和愛好。

二十五、半島各族藝術的比較

綜觀上述，得知中國的文化在半島的地理上，乃沿恆河、湄公河先傳入北圻和中圻，而後渲染整個半島；印度文化，其一部乃先傳至錫蘭，再由錫蘭經孟加拉灣傳至馬來群島，再由馬來輸入半島。

半島中，安南的北部和中圻，自古受著中國文化薰冶，已無需待言，老撾則少有藝術建樹，於此從略。

如果把占婆和吉蔑兩族藝術，按美學加以比較的話，恐怕是很難相提並論的。因為兩者社會背景不同，雖然同被印度宗教所薰陶，但占族在後期（八世紀前後）的一段時間在政治上受我國影響甚大，而吉蔑則仍然沿著安珂的傳統，一直和占婆並行著發展。然而吉蔑早知利用冶金術來製造銅器，占婆則早知燒窰。占婆後期的藝術，較吉蔑稍感粗糙，原因似乎是占族雖然聯合了許多小勢力而形成了王國，但對於社會的組織，則不如吉蔑的積極和健全。由於這個原因，使他們創出的藝術，也不若安珂那般結實，即以藝術奉獻於神，或使藝術「神化」，藉臣民對神的信仰以維持王權統治的威信與權勢。

其次值得我們注目的，便是安珂文化中心思想雖

受印度宗教影響甚大，但從他浮雕的技巧上，筆者頗懷疑係受到中國影響，所謂「薄肉雕刻」的中國特徵。即在十世紀以後的吉蔑雕刻，形式上雖具馬來風格，但對「量感」的表現乃非常缺乏，刻得很淺，換言之，即「繪畫」的意義比之「雕刻」更強。

蓋爪哇和印度的浮雕，對「立體」的表現是極其強調的，即一般造形都刻得很深，所謂「厚肉雕刻」，但吉蔑的浮雕則為薄肉，具中國風格的特徵很重，從他最著名的 Bayon 浮雕中，便可以明顯地比較出來。按此我們或可斷言，中南半島的藝術，本質上仍以中國為先天，印度是它的後天。

二十六、結　語

本文所有名詞，均用原文，依出處不同，其中有英文、法文和越文(占語越文拼音，或暹語英文拼音)，藉使讀者易於查考。

我衷心感謝越南的劉校長廷啟、葉傳華教授、戴頑君教授、《國際聯合報》記者王業先生、Mr. Horman 和吳祖芬先生提供我許多絕版的資料和在旅途中的照料。此外，還要特別向張樹銘教授幫我翻譯法文、陳雪雲小姐幫我翻譯越文，謹此一併致敬。

(五十六、八、二十二，永和)

241 過門相呼

黃光男 著

以畫家之筆寫景記聞，黃光男熔寫景、敘事、議論、抒情於一爐，除側寫世界各地的風光景致、民俗風情之外，更將人文精神與藝術關懷投注在字裡行間，讓歷歷如繪的文境與意境喚發心靈的感觸；細細品味後，宛如可以在物景流動的塵世中駐足片刻，體驗那「過門更相呼，有酒斟酌之」的詩境。

217 莊因詩畫

莊 因 著

漫畫作品佐以俚語韻句，淺顯易解，內容為作者身在臺、美兩地不同環境之所見所感。莊因私學豐子愷，其作品則較豐子愷更豐富而有時代感。

143 留著記憶・留著光

陳其茂 著

以細膩的刻劃，留下記憶裡多采的光影，展現在一幅幅的版畫中。平實的字、畫，潛藏作者的家園之愛，洋溢著溫馨情感，記錄異國風情，且一起走進赤子之心刻劃的木刻世界。

125 尋覓畫家步履

陳其茂 著

從歐陸遊蹤、英倫掠影、美國散記、亞澳行腳到生活藝談，以世界各地博物館、美術館及藝術家之行誼為切入點，一窺文化國寶的內涵。

40 伴我半世紀的那把琴

鄧昌國 著

本書為作者對音樂欣賞、人才培育、世局生活等感懷之作。他以深厚的音樂素養和經歷，娓娓細訴樂壇種種和生命中的點點滴滴。一把琴，陪伴走過半世紀的歲月滄桑，樂音寄託壯志，也撫平了激越胸懷。

34 形象與言語——西方現代藝術評論文集

李明明 著

本書蒐集作者針對西歐近代藝術所作評論與分析。曾在法國從事藝術研究與教學，長期接觸西方藝術，作者在以不同角度解讀藝術之時，也詮釋了西方的當代文化。

25 干儛集

黃翰荻 著

身為藝術評論者，作者關注的不僅是藝術創作本身，且擴及藝術創作所在的環境。雖舉世滔滔，仍不改其堅持。「刑天舞干戚，猛志固常在」，書名出自於此，作者深意也由此可喻。

古典與象徵的界限 —— 象徵主義畫家莫侯及其詩人寓意畫

李明明 著

本書循著畫家累積五十年的豐富作品，為其詩人圖像作了分類與分期；從詩人形象為中心的藝術理念及言說方式，來分析莫侯圖像的造形結構與主題。通過其詩人寓意畫，探索古典與象徵兩種理想主義在主題與形式方面的異同。

挫萬物於筆端 —— 藝術史與藝術批評文集

郭繼生 著

本書結集作者在國內外所發表有關藝術史與藝術批評的文章，內容分為三卷：第一卷是藝術理論與藝術史的探討及海外文物的介紹。第二卷是畫作的探究與藝術工具書的評介。第三卷則是探索藝術創作者的心靈世界。涵蓋範圍相當廣泛。

島嶼色彩 —— 臺灣美術史論

蕭瓊瑞 著

本書收錄作者近年來對臺灣文化本質的思考、藝術家創作心靈的剖析、美術作品深層意義的發掘，以及研究方法的辯證討論等主要論述。作者以豐富的論證、宏觀的視野，和帶著情感的優美文筆，提出了許多犀利中肯、發人省思的獨特觀點，在建構臺灣文化主體性思考的努力中，提供了一個更可長可久的紮實架構。

國家圖書館出版品預行編目資料

藝術零縑／劉其偉著.－－二版一刷.－－臺北市：
三民，2004
　面；　　公分－－(三民叢刊:277)

　　ISBN 957-14-3930-4　(平裝)

　　1.藝術－論文,講詞等

907　　　　　　　　　　　　　　　　　93000854

網路書店位址　http：// www. sanmin. com. tw

ⓒ　藝　術　零　縑

著作人	劉其偉
發行人	劉振強
著作財產權人	三民書局股份有限公司 臺北市復興北路386號
發行所	三民書局股份有限公司 地址／臺北市復興北路386號 電話／(02)25006600 郵撥／0009998-5
印刷所	三民書局股份有限公司
門市部	復北店／臺北市復興北路386號 重南店／臺北市重慶南路一段61號
初版一刷	1974年10月
初版三刷	1994年2月
二版一刷	2004年3月
編　號	S 900180
基本定價	貳元捌角

行政院新聞局登記證局版臺業字第○二○○號

ISBN　957-14-3930-4　　（平裝）

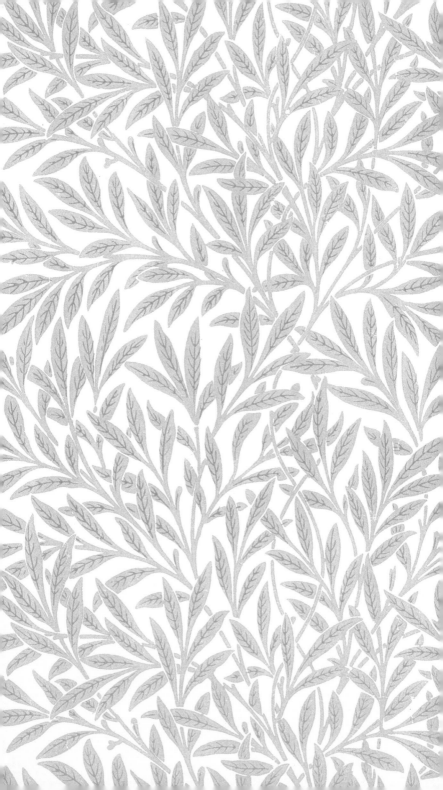